KB134165

명화 속
신화와
의학

신
재
용

도서출판
이유

명화 속
신화와 의학

© 신재용, 2017

지은이 | 신재용
펴낸이 | 김래수

1판 1쇄 인쇄 | 2017년 12월 11일
1판 1쇄 발행 | 2017년 12월 15일

기획·편집 책임 | 정숙미
에디터 | 김태영
디자인 | 이애정
마케팅 | 김남용

펴낸곳 | 도서 출판 이유

주소 | 서울특별시 동작구 상도1동 497번지 서우빌딩 207호
전화 | 02-812-7217 팩스 | 02-812-7218
E-mail | verna213@naver.com
출판등록 | 2000. 1. 4 제20-358호

ISBN | 979-11-86127-10-0 (03600)

이 도서의 국립중앙도서관 출판예정도서목록(CIP)은 서지정보유통지원시스
템 홈페이지(http://seoji.nl.go.kr)와 국가자료공동목록시스템(http://www.
nl.go.kr/kolisnet)에서 이용하실 수 있습니다.(CIP제어번호: CIP2017032703)

명화 속
신화와
의학

신
재
용

신화를 주제로 한
명화 속에서 찾는 의학!

미술작품, 특히 유럽의 오래된 미술작품 속에는 그리스로마신화를 주제로 한 경우가 많다. 그림이든 조각이든 많은 작품 속에 이런 주제가 녹아 있기 때문에 그리스로마신화를 모르고는 미술작품을 제대로 읽을 수 없다. 물론 그리스로마신화만 읽고 신화의 내용이 피상적으로 다가오던 것이 미술작품을 통해 비로소 그리스로마신화를 더 명확히 이해할 수 있게 되는 경우가 흔하다. 따라서 미술작품을 제대로 이해하기 위해서는 그리스로마신화를 알아야 하고, 그리스로마신화를 제대로 이해하기 위해서는 이들 신화를 주제로 한 미술작품을 감상하고 꼼꼼히 읽어야 도움이 된다.

그래서 이 책은 각 꼭지마다 그리스로마신화를 우선 간략하게 소개하는 것으로 서두를 열고 있다.

어느 미술작품이 그리스로마신화를 주제로 한 것일까? 미술작품을 그냥 감상하면 그것을 알 수 없다. 물론 작품에 붙여준 작가의 친절한 작품명, 예를 들어 「아프로디테와 에로스」, 「프시케를 깨우는 큐피드의 키스」와 같이 작품을 정확히 표현해 준 제목으로 그것이 그리스로마신화를 주제로 한 작품인지, 그리고 그 중에도 그리스신화를 주제한 것인지 혹은 로마신화를 주제로 한 것인지를 알 수도 있다. 하지만 미술작품에 담긴 의미가 무엇인지 적확하게 이해하기 위해서는 작품 속의

상징이나 장치도 살펴봐야 한다.

　이를 『도상학(iconography)』이라 하는데, 이를 알면 작품의 내용을 알 수 있고, 또 작가의 의도를 짐작하는 데 도움이 된다. 그래서 이 책은 신화를 주제로 한 작품을 소개하면서 작품의 의도를 살펴보고자 하였다. 허나 미술에 조예가 깊지 못해 피상적으로나마 살피면서 미술평론가들의 전문적 해설을 때로 인용하기도 하였다.

　미술작품에 담긴 작가의 의도를 알려면 작가의 생애와 화풍, 나아가 작가의 건강상태에 대해 개괄할 필요가 있다. 작가가 어떻게 태어나고, 어떻게 살았으며, 어떻게 늙어갔는지, 그리고 작가가 살던 시대의 사조와 화풍은 어떠했는지, 또 작가의 태어난 곳이 어디이며 활동의 주무대는 어디였는지, 특히 작가의 정신상태는 어떠했으며 어떤 질병이 있었는지, 이런 것들은 매우 중요하다!

　그래서 이 책은 작가의 그러한 성향을 알아야 그의 작품을 이해할 수 있는 몇몇 작가에 대한 의학적 접근을 통해 오늘의 우리의 건강한 생활에도 도움이 될 수 있는 방법을 모색해 보고자 하였다.

　그래서 이 책을 《명화 속 신화와 의학》이라 정했다. 이 책에서 다룬 신화에 대해 좀더 알고자 한다면 필자의 전작 《그리스 신화와 의학의 만남》을 참조해 주기 바란다.

2017년 동지섣달 해 짧은 날

소올(素兀) 신재용

| 차 례 |

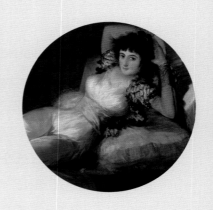

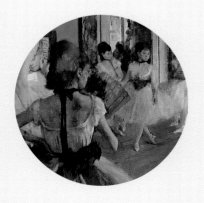

고야와 청력 보강

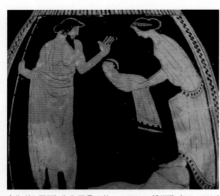

자식을 잡아먹는 사투르누스(크로노스)

우라노스는 막내아들 크로노스가 휘두른 낫에 음경이 잘리고 쫓겨난다. 크로노스는 권력을 장악하지만 두려움을 떨쳐내지 못한다. 크로노스가 아버지인 우라노스를 내몰았듯이, 크로노스 역시 아들에 의해 권좌에서 내쫓겨 타르타로스라는 무한지옥에 갇힐 것이라는 저주 때문이다.

그래서 자식이 태어나면 태어나는 족족 통째로 먹어치운다. 크로노스의 누이이자 아내인 레아는 견딜 수 없는 고통에 여섯 번째인 막내아들을 낳자 강보에 돌멩이를 싸서 크로노스에게 주어 삼키게 하고, 이 아이를 몰래 빼돌려 크레타 섬의 요정 아말테이아에게 맡긴다. 아말테이아는 이 아이를 아이가온 산(염소산) 숲으로 데려가서 키우면서 7명의 정령 쿠레테스로 하여금 지키게 한다. 쿠레테스들은 칼을 부딪치고 청동 방패를 두드려 요란한 소리가 나게 하여, 이 아이의 울음소리가 크로노스의

〈레아(오른쪽)에게 돌을 받는 크로노스(왼쪽)〉 (BC 460년경, 세라믹 펠리케(pelike ; 양 손잡이가 달린 항아리), 뉴욕 메트로폴리탄 뮤뮤 렘)

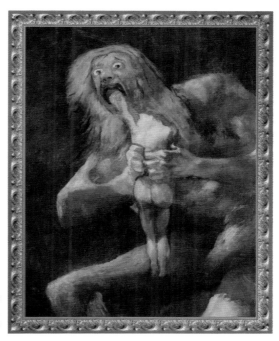

「무제, 소위 '자식을 잡아먹
는 사투르누스', "검은 그림
(pinturas negras)" 연작」
(프란시스코 고야, 1819~1823년,
유화, 프라도 미술관)

귀에 들리지 않게 한다. 이렇게 해서 이 아이는 무사히 자란다. 그
리고 드디어 아버지 크로노스를 몰아내고 크로노스가 삼킨 형제
도 살리고, 올림포스 시대를 연다. 이 아이가 제우스다.

크로노스는 '시간'이라는 뜻을 갖고 있다. 그래서 '시간'이란 자식
을 몽땅 잡아먹던 크로노스처럼 세상의 모든 것을 소멸시키는 속
성을 지니고 있다. 세월 앞에 장사가 없고, 세월이 약이라는 부정적
소멸과 긍정적 소멸이 '시간'의 속성이라는 말이다. 크로노스는 로마
의 신 사투르누스와 동일시된다.

사투르누스는 '씨 뿌리는 자'라는 뜻이다. 씨를 뿌리면 싹이 나고
시간이 갈수록 자라서 결실의 풍요를 이루기 마련이다. 그래서 '시

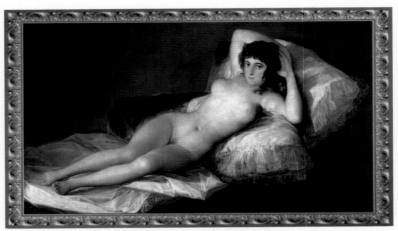

「벌거벗은 마하」(프란시스코 고야, 1800~1803년경, 유화, 프라도 미술관)

간이란 소멸이면서 풍요이고, 풍요이면서 소멸이라는 양가성(兩價性)을 동시에 갖는다.

청각장애, 프란시스코 고야

크로노스, 즉 사투르누스를 가장 섬뜩하고 기괴하게 그린 화가가 바로 프란시스코 고야(Francisco Goya, 1746~1828)다. 작품명은 「자식을 잡아먹는 사투르누스」이다.

고야처럼 양가성을 갖는 화가도 드물다. 고전적 화가이면서 근대적 화가이고, 로코코 화풍이면서 낭만주의 양식을 표현했고, 근엄한 종교화나 화려한 궁정 초상화 모두를 남겼는가 하면, 변태적인 욕망의 광기를 거친 화풍을 구사하여 적나라하게 그리면서도, 이성과 함께 더없이 더럽고도 잔인한 인간의 악마성을 그대로 드러냈고, 역사성을 다루면서도 환상을 주제로 하기도 했다.

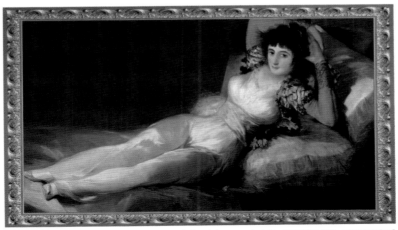

「옷을 입은 마하」 (프란시스코 고야, 1800~1803년경, 유화, 프라도 미술관)

그의 대표작인 '마하'만 해도 그렇다. 섬세하고 조각적인 「벌거벗은 마하」와 함께 활달하며 회화적인 「옷을 입은 마하」를 남겼다. 그는 이처럼 철저하게 양가성을 지니고 있었다. 그는 출세에 도움이 될 인연을 쌓으며 드디어 궁중화가로 성공하여 명성을 드날렸다.

두 필의 말이 끄는 사륜마차를 타고 거들먹거리고 귀부인들과 거리낌 없이 사귀며 불륜을 저질렀는가 하면, '귀머거리 집'으로 불리던 곳에 은거하며 야심을 팽개친 채 스스로 고립을 자초하며 지내기도 했다. 그가 '귀머거리 집'에 은거한 것은 그 자신이 청각을 상실했기 때문이다.

「자화상」
(프란시스코 고야, 1783년, 유화, 아쟁 미술관)

이명(耳鳴)과 함께 시력을 잃고 정신착란까지 겪는 모진 중병을 앓은 후 다른 증세들은 회복되었지만 청각은 상실했다. 그때가 마흔여섯 살 때로, 여든두 살로 죽을 때까지 청각 상실의 고통 속에 지냈다.

《동의보감》의 청력 보강법

《동의보감》에는 "달이 햇빛의 반사를 받아야 빛을 내는 것과 같이 사람의 귀와 눈도 양기(陽氣)를 받아야 밝아질 수 있다. 귀와 눈에 음혈(陰血)이 허하면 양기를 더 받아들일 수 없으므로 보고 듣는 것이 밝지 못하다. 귀와 눈에 양기가 허해도 음혈이 작용할 수 없기 때문에 역시 밝지 못하다. 그러므로 귀와 눈이 밝아지게 하려면 혈기(血氣)를 조화시켜야 한다."고 했으며, 또 "정기(精氣)가 몹시 허약하게 되면 귀가 먹는다. 신장은 정을 저장하고 그 기는 귀와 통한다. 정기(精氣)가 조화되어야 신기가 성해져서 소리를 잘 들을 수 있다."고 했다.

이명(耳鳴), 즉 귀에서 소리가 나면 점차로 귀가 먹게 된다고 하면서 "대체로 성생활을 지나치게 하거나 힘겹게 일하거나 중년이 지나서 중병을 앓으면 신수(腎水)가 고갈되고 음화(陰火)가 떠오르기 때문에 귀가 가렵거나 귀에서 늘 소리가 나는데, 매미 우는 소리 같기도 하고 종이나 북 치는 소리 같기도 하다. 이것을 빨리 치료하

소음처럼 들리는 소리가 심해져 앓게 되는 이명

신기를 보하는 귓바퀴 주무르기

지 않으면 점차 귀가 먹게 된다."고 했다. 또 이롱(耳聾), 즉 귀가 먹는 것은 다 열증에 속한다고 하면서 "대체로 왼쪽 귀가 먹는 것은 성을 잘 내는 사람에게 많다. 오른쪽 귀가 먹은 것은 색(色)을 좋아하는 사람에게 많다."고 했다. 그렇다면 어떻게 수양하고 섭생해야 청력을 보강할 수 있을까?

"대체로 정을 상하거나 기를 소모하거나 신을 상하는 일이 없도록 해야 한다."고 했다. 그러기 위해서는 "매일 아침 일찍 일어나서 치아를 맞부딪치고 침으로 양치하며 입안에 침이 가득차게 한다. 이것을 삼킨 다음 숨을 멈추고 오른손을 머리 위로 넘겨 왼쪽 귀를 14번 잡아당기고, 또 왼손을 머리 위로 넘겨서 오른쪽 귀를 14번 잡아당긴다. 이렇게 하면 귀가 밝아지고 오래 산다."고 했다.

그리고 "손으로 귓바퀴를 문질러 주기를 횟수에 관계없이 여러 번 하는 것은 귓바퀴를 수양해서 신기를 보하여 귀가 먹는 것을 미리 막는 데 있다."고 했다. 또 천고(天鼓) 울리기를 하면 좋다고 했다. 손끝이 위로 가게 하여 두 손바닥으로 양쪽 귀를 덮고 둘째손가락으로 가운뎃손가락을 눌러 귀 뒤의 뼈를 튕기면 된다.

천고(天鼓) 울리기

고흐와 우울증 자가진단

무지개 여신과 아이리스

꽃눈과 꽃씨는 겨우내 봄을 기다린다. 그리고는 흐드러지게 피어난다. 그래서 꽃은 참 장하다. 그렇게 피어나기에 꽃은 참 아름답다. 허나 꽃은 참 허무하다. 꽃을 사랑하지만 꽃에서 무상과 연민을 느끼는 까닭이 여기에 있다. 그래서 사람들은 꽃에 얽힌 애달픈 전설을 만들어 내고, 그 전설로부터 유래된 꽃말을 지어낸다.

예를 들어 그리스 신화 중에서 미소년 나르키소스(Narkissos)가 죽자 나르키소스를 짝사랑하던 숲의 요정 프리지어가 따라 죽는다. 그래서 나르키소스의 넋이 꽃이 된 수선화가 피면 뒤쫓아 피어난다

「헤라, 이리스와 플로라」 (프랑수아 르무안, 17세기 경, 유화, 루브르 박물관)

수선화 프리지어 아이리스

는 꽃이 프리지어이다. 프리지어 꽃 말고도 아이리스라는 꽃이 있다. 이 꽃의 전설은 이렇다. 이리스는 황금날개를 달고 두 마리 뱀이 감겨 있는 케리케이온이라는 지팡이를 들고 헤라 여신의 전령사 역할을 하면서 지옥에 흐르는 스틱스 강물을 떠다가 제우스에게 바치는 일도 했는데, 어찌나 발걸음이 잽싸고 심부름을 잘 하는지, 헤라 여신은 이리스에게 감사선물로 무지개 목걸이를 걸어준다. 그래서 이리스는 무지개 여신이 된다.

어쨌건 무지개 목걸이를 걸어줄 때 헤라 여신은 이리스에게 신들의 음료 넥타르를 뿌려준다. 이때 몇 방울이 땅에 떨어지고, 그 자리에서 무지개처럼 찬란하게 아름다운 꽃이 피어난다. 아이리스다. 향이 좋은 붓꽃과 식물로 창포와 비슷한 꽃이다.

이 아름다운 아이리스를 즐겨 그린 화가가 있다. 빈센트 반 고흐(Vincent van Gogh, 1853~1890)다.

고흐의 해바라기와 사이프러스

태양신 아폴론을 짝사랑하여 죽어서도 태양만 바라보는 여인의 꽃, 해바라기. 고흐는 아이리스와 함께 해바라기를 즐겨 그렸다. 두 송이, 네 송이, 열다섯 송이로 수를 늘려가며 해바라기를 그

린 빈센트 반 고흐는 고갱
(Paul Gauguin, 1848~1903)이
머물 방에도 해바라기 그림을
걸어 놓을 정도였다.

그리고 고흐는 사이프러스
도 즐겨 그렸다. 측백나무과
의 상록 침엽교목인데, 피라미
드형으로 드높게, 곧게 자라
는 나무다. 사이프러스는 키
프로스 섬에서 유래된 이름이
다. 키프로스라면 아프로디테

「자화상」
(빈센트 반 고흐, 1889년, 유화, 오르세 미술관)

가 거품에서 눈부시게 아름다운 여신으로 태어난 곳이며, 아프로디
테가 사랑했으나 멧돼지에 물려 죽어서 아네모네 꽃이 되었다는 미
소년 아도니스의 고향이다. 키프로스 왕과 그의 딸 사이에서 태어
난 불륜의 씨가 아도니스다.

「해바라기 (2송이)」
(빈센트 반 고흐, 1887년,
유화, 메트로폴리탄 미술관)

「해바라기 (4송이)」 (빈센트
반 고흐, 1887년, 유화, 네덜
란드 크뢸러 뮐러 미술관)

여하간 이 키프로스 섬에서 숭배되던 나무가 바로 사이프러스다. 태양신 아폴론이 사랑하던 미소년 키파리소스가, 애지중지하던 금빛 뿔이 달린 수사슴이 죽어 비탄에 빠진 채 자신도 죽어 영원히 애도하게 해 달라 조르자 아폴론이 이 소년을 사이프러스로 변신

「해바라기 (15송이)」
(빈센트 반 고흐, 1888년, 유화, 런던 내셔널 갤러리)

시켰다고 한다. 그래서 이 나무는 죽음을 상징하는 나무로 알려졌고, '애도의 나무'로 불려진다.

고흐는 이 나무에 매료되어 "사이프러스는 이집트의 오벨리스크처럼 선과 비례가 아름답다."고 하면서 여러 작품을 남겼다. 그 중 유명한 작품이 「별이 빛나는 밤」이다. 정신병을 앓던 고흐가 생례

사이프러스 나무

미(Saint Remy)에서 죽기 1년 전에 그린 작품이다. 고흐는 정신병 발작으로 자신의 왼쪽 귀 일부를 잘랐고, 그 후 프로방스의 생레미에 있는 정신병원에서 요양했다. 그리고는 끝내 총을 쏘아 자살을 시도했고, 이틀 후 죽었다.

혹자는 고흐의 그림에 소용돌이 모양이 그려져 있는 것은 눈앞에 소용돌이가 어른거리는 질병인 '색소성 망막염'을 앓았다는 증거라고 한다. 또 혹자는 고흐의 그림에 불타는 노란색이 유난히 돋보이는 것은 사물을 볼 때 강한 노란색을 보게 되는 '황시증(黃視症)'을 앓았기 때문이라고 한다. 그리고 이런 병의 원인은 압생트라는 독주 중독으로 시신경이 손상된 탓이라고 한다. 그러나 단언할 수 없는 주장들이다. 오히려 우울증을 동반한 정신병 발작이 컸으리라 여겨진다.

공포의 잿빛 이슬비, 그 절망

"우울증은 공포의 잿빛 이슬비 같다."고 퓰리처상을 수상한 한 작가가 말한 바 있다. 그는 "그 절망은 과열된 방에 감금된 존재가 느끼는 참혹함이나 불쾌감과도 흡사했다."고 자신이 겪었던 우울증에 대해 표현했다.

공포의 잿빛 이슬비, 그 고통과 절망의 이슬비에 링컨 대통령이나 처칠 수상, 카뮈나 톨스토이, 헨델이나 리스트 등이 모두 시달렸다. 버지니아 울프나 슈만은 강에 몸을 던져 자살했고, 헤밍웨이나 고흐는 총으로 자살했다.

그렇다면 어떤 증상이 있을 때 우울증을 의심해 볼 수 있을까?

「별이 빛나는 밤」(빈센트 반 고흐, 1889년, 유화, 뉴욕 현대미술관)

1. 사소한 일에 신경이 많이 쓰이고, 걱정거리가 많다.
2. 쉽게 피곤해진다.
3. 의욕이 떨어지고, 만사가 귀찮아진다.
4. 즐거운 일이 없고, 세상 일이 재미가 없다.
5. 매사에 비관스럽게 생각되고 절망스럽다.
6. 내 처지가 초라한 것 같고 죄의식에 사로잡힌다.
7. 잠을 설치고 수면 중 자주 깬다.
8. 입맛이 바뀌고 한 달 사이에 체중이 5% 이상 변한다.
9. 답답하고 불안하며 쉽게 짜증이 난다.
10. 집중력이 떨어지고 건망증이 늘어난다.
11. 죽고 싶은 생각이 자주 든다.
12. 두통, 소화기장애, 만성통증 등 신경성 신체증상이 계속된다.

√ 3~5개 – 가벼운 우울증
√ 6개 이상 – 심한 우울증
√ 전문의와 상담해야 할 경우
 – 이러한 증상이 2주 이상 지속될 경우
 – 자살하고 싶은 충동이 있거나 절망적이라고 느껴질 경우

정신의학계의 견해를 정리해 본다.

우울한 기분이 있는가? 특히 아침에 일어나면 우울하며 해가 저물어 가면서 다소 덜해진다. 또한, 모든 또는 거의 모든 일상 활동 및 오락에 있어서의 흥미나 즐거움을 상실했는가?

체중 변화나 식욕의 변화가 있는가? 애써 체중조절을 하지 않는데도 1개월 동안 체중의 5% 이상 감소나 증가가 있는 경우, 특히 체중감소나 식욕부진이 주로 나타나며, 소화장애나 변비 혹은 가슴 답답함을 호소한다.

또 수면장애, 즉 불면이나 수면과다 같은 장애가 있는가?

정신운동성 격정이나 지체가 있는가? 특히 행동이 점차 지연되고 억제되어 일을 시작할 때나 수행할 때 매우 느리며, 평소 해오던 일을 수행하는 것에 어려움을 느낀다. 또 피로와 기력 감퇴가 있는가? 전신쇠약감이 심하며, 땀이나 다른 분비물이 감소하고, 근력이나 성욕도 감소한다. 또 사고력이나 주의집중력이 감소하며 결단 곤란의 경향이 나타난다.

무가치함을 느끼거나 죄책감을 갖는가? 또 죽음에 대해 생각했거나 하고 있는가? 죽음에 대해 두려움뿐만 아니라 여러 가지 생각을 반복적으로 하거나 또는 자살에 대해 특별한 계획도 없이 반복하여 생각하며, 혹은 자살을 기도하거나 특별한 계획을 갖는다.

모로와 육체언어

 세멜레와 스핑크스
'제우스와 세멜레', '오이디푸스와 스핑크스' 신화는 여인의 죽음으로 끝나는 이야기이지만 '자궁'의 이미지가 감춰져 있는 신화다.

'제우스와 세멜레' 의 내용은 이렇다.

세멜레는 테베 왕국을 세운 카드모스 왕과 왕비인 하르모니아의 딸이다. 하르모니아는 신비의 목걸이를 갖고 있는데, 이 목걸이를 딸들 중에서도 세멜레에게 준다. 제2대 주인이 된 세멜레는 더 젊고, 더 아름다워진다.

드디어 제우스의 눈에 띄고, 둘은 사랑한다. 제우스의 사랑을 받아 임신한 세멜레가 제우스에게 원래의 모습을 보여달라고 간청하자, 세멜레의 간청이라면 무엇이든 들어주겠다고 이미 스틱스 강에 맹세한 바 있기에 이를 거절하지 못한 제우스가 신의 모습인 번개로 나타나는 바람에, 그 번갯불에 세멜레가 타죽는다는 이야기이다.

제우스의 아내인 헤라가 세멜레의 임신 사실을 알고 질투가 나고 분노해서, 뻔히 그리 될 줄 알면서도 세멜레를 부추겨 꾸민 일이다. 제우스로부터 쏟아져 나오는 광채와 열기로 세멜레는 타죽어가는데, 뒤늦게 후회한 제우스가 타죽어가는 세멜레의 자궁 속에서 아

기를 꺼내 자신의 허벅지에 넣어 키우다가, 때가 되자 낳는다. 이 아기가 디오니소스, 즉 술의 신 바쿠스다.

'오이디푸스와 스핑크스'의 내용은 이렇다.

스핑크스는 성문을 드나드는 사람들에게 수수께끼를 내어 풀지 못하면 잡아먹곤 했는데, 오이디푸스가 이 수수께끼를 풀자 스핑크스는 수치스러움을 느끼고 스스로 죽는다.

오이디푸스는 아버지를 죽이고 어머니와 혼인할 거라는 운명을 타고 났기 때문에 버려졌는데, 자라서 결국 친부를 친부인 줄 모른 채 죽이고, 고향인 테베 성에 이른 것이다.

그리고 스핑크스를 해치운 공으로 왕이 되고, 친모를 친모인 줄 모른 채 친모와 혼인한다. 어머니라면 당연히 아들보다 나이가 많을 텐데, 어떻게 해서 젊은 아들이 늙은 어머니와 혼인할 수 있었을까? 그 비밀은 하르모니아의 목걸이에 있다.

하르모니아는 아프로디테와 아레스 사이에서 태어난 신의 딸이다. 혼례 날 하르모니아는 대장장이 신 헤파이스토스가 만든 목걸이를 선물 받는데, '영원한 젊음, 영원한 아름다움을 준다'는 목걸이이다. 이 목걸이가 돌고 돌아 먼 훗날 오이디푸스의 어머니인 이오카스테에 전해졌고, 이 목걸이 때문에 아들 오이디푸스와 부부가 될 정도로 젊고 아름다워 보였다고 한다.

하지만 이 신비의 목걸이에는 '불행해진다'는 저주가 걸려 있다. 그래서 이 목걸이 때문에 세멜레는 제우스의 번개에 타죽었고, 이오카스테는 남편 오이디푸스가 아들이라는 걸 아는 순간 목을 매어

죽는다. 그리고 오이디푸스는 스스로 두 눈을 빼내 장님이 되어 방랑의 길을 떠난다.

모로와 자궁회귀

'제우스와 세멜레', '오이디푸스와 스핑크스'를 주제로 한 그림들은 많다. 그 중에 눈길을 끄는 것은 귀스타브 모로(Gustave Moreau, 1826~1898)의 그림이다. '4월의 화가'라 불리는 귀스타브 모

로, 4월 6일(1826년)에 태어나 4월 18일(1898년)에 죽은 모로는 유난히 신화를 소재로 많은 그림을 남겼다. 「테베 왕국을 세운 카드모스의 여동생 에우로페」, 「잘려진 오르페우스의 머리를 안고 있는 트라키아의 처녀」 등을 비롯해서 모로에게 명성을 안겨준 그림 역시 신화가 소재다.

「자화상」 (귀스타브 모로, 1850년, 유화, 귀스타브 모로 미술관)

한마디로 환상적인 그림들이다. 동양풍이 곁들여져 마치 환영(幻影) 같은 그림들이다.

「제우스와 세멜레」 그림은 화려하면서 장엄하다. 이 그림은 모로의 생애 마지막 작품이다. 올림포스 궁전의 기둥이 화면의 좌우를 압도하는 가운데 보좌에 앉은 제우스가 위풍당당하다. 모로의 그림이 대체로 어둡듯이 이 작품 역시 어둡다. 오로지 옥좌에 앉은

「제우스와 세멜레」
(귀스타브 모로, 1895년, 유화,
귀스타브 모로 미술관)

제우스의 무릎에 비스듬히 누워 죽어가는 세멜레의 나신만이 밝을
뿐이다. 제우스의 무릎에 안긴 세멜레의 나신의 아름다움, 그 암묵
적 에로티즘은 더할 수 없이 몽환적이다. 그러나 화면에서 차지하
는 세멜레의 비중은 극히 왜소하다. 오히려 화면 하단에, 모로는 그
의 철학을 담았다. 그의 문학적 언어를 표현하였다. 사랑과 열정, 죽
음 등 그의 종교적 고뇌를 환상적으로 그려냈다. 모로는 박학했고
다식했고 열정적이었고 환상적이었다. 보이지 않는 것을 보고, 보이
지 않는 것을 느꼈다. 모로의 작품에는 동양적인 사유와 신비가 서

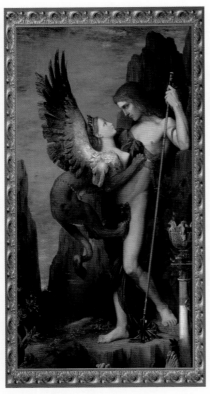

「오이디푸스와 스핑크스」
(귀스타브 모로, 1864년, 유화, 메트로폴리탄 미술관)

려 있다. 그래서 모로의 작품은 매우 이국적이다.

모로는 스핑크스도 그렸다. 바로 테베 왕국의 길목에서 '오이디푸스와 스핑크스'가 만나고 있는 그림이다. 화환을 머리에 얹고 검푸른 날개를 곤추세운 채 시체가 나뒹굴고 피범벅이 된 절벽 위에 고고히 앉아 있는 그림이다. 일품이다. 하지만 스핑크스가 날개를 펴고 도발적으로 오이디푸스의 몸에 찰싹 매달린 채 오이디푸스의 눈에 제 눈을 마주하고 응시하는 스핑크스를 그린 「오이디푸스와 스핑크스」는 더 절묘하다. 그녀 자신이 죽인 시체 속에서, 오이디푸스를 응시하는 그녀의 눈빛을 보라. 유혹하는 듯 매혹적인 눈빛을 마주치는 때에는 속수무책의 전율이 일어난다. '자궁의 유혹'이랄까. 기괴하면서도 관능적인 이 유혹이야말로 뿌리칠 수 없는 마력이다. 「요한의 목을 자르게 하는 살로메」, 「삼손을 죽음에 내모는 들릴라(데릴라)」 등 모로가 그린 이들 여인들의 눈빛처럼 죽음으로, 파멸로, 나락으로, 수렁으로 뭇남자를 치닫게 하고 빠져들게 하

시킨 영웅담이 널리 퍼지자 친아
버지인 이아소스 왕은 버렸던 딸
을 자식으로 받아들이고 혼인을
재촉한다. 아탈란타는 아버지의
뜻을 거절하지 못해서, 자신과
달리기 경주를 해서 이기는 남자
가 있다면 혼인하겠지만 괜히 우
쭐해 나섰다가 진다면 그 남자
를 죽여 버리겠다는 조건을 내세
운다. 결과는 어땠을까? 수많은
남자들이 아탈란타의 미모에 혹
하여 덤벼들지만 아탈란타와의
달리기시합에서 이기지 못하고
모두, 모두 목숨을 잃는다.

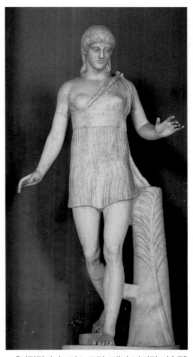

「아탈란타」, (그리스 조각, 1세기, 바티칸 미술관)

정말 영웅적인 아탈란타, 정말 도도한 아탈란타, 정말 예쁜 아탈
란타, 그런 아탈란타는 세 가지 불행을 겪는다.

첫 번째 불행은, 태어나자마자 부모로부터 버림받은 것이다.

두 번째 불행은, 사랑하는 멜레아그로스를 잃은 것이다. 멧돼
지 사냥 때 멜레아그로스는 공이 큰 아탈란타에게 멧돼지의 가
죽을 주려고 했다. 그래서 멜레아그로스는 이를 시기하는 외삼
촌 둘을 죽이는데, 이를 안 멜레아그로스의 어머니는 멜레아그로
스를 죽인다.

그 전말은 이렇다. 멜레아그로스가 태어났을 때, 운명의 여신들이

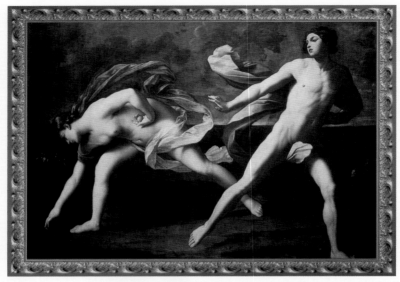

「아탈란타와 히포메네스」(귀도 레니, 1615~1625년, 유화, 카포디몬테 국립미술관)

나타나 그 집의 난로에서 타는 장작을 보며, 아이의 운명이 바로 저 장작과 같을 것이라고 했다. 그러자 어머니는 그 장작개비를 꺼내어 불을 끄고 감춰두었었다. 그런데 멜레아그로스가 그녀의 두 남동생을 죽이자 복수를 한다면서 감춰두었던 장작개비를 꺼내 불에 태웠고, 그러자 멜레아그로스도 불에 타죽게 된 것이다. 만일 아탈란타와 멜레아그로스의 사랑이 결실을 맺었다면 세 번째 불행은 없었을지 모른다.

세 번째 불행은 어떤 것이었을까? 세 번째 불행은, 아탈란타가 달리기시합에서 히포메네스의 치사한 반칙으로 패배하고, 히포메네스와 억지로 혼인하고, 끝내는 히포메네스와 함께 한 쌍의 사자가 되어 영원히 키벨레의 수레나 끄는 신세로 전락하고 만 것이다.

그 전말은 이렇다. 달리기시합에서 수많은 남자들이 목숨을 잃는 중에도 아탈란타의 미모에 넋이 빠져 도전한 남자가 히포메네스인데, 그는 아프로디테 여신으로부터 얻은 황금사과 세 알을 들고 뛰다가 뒤처진다 싶으면 사과를 하나씩 던져서, 이를 줍느라 아탈란타가 주춤하는 사이에 앞질러 뛰어서 달리기시합에서 승리한다. 달리기시합에서 이긴 남자와 혼인하겠다는 약속을 한 이상 어쩔 수 없어서 아탈란타는 히포메네스와 혼인한다. 그런데 히포메네스는 승리에 도취하여 아프로디테 여신에게 감사 제례를 올리지 않았다. 이에 격분한 아프로디테 여신은 아탈란타와 히포메네스로 하여금 키벨레 신전을 모독하게 만들었고, 이에 화가 난 키벨레 여신이 이 둘을 사자로 만들어 수레에 매고 수레를 끌게 한다.

귀도 레니와 스탕달 신드롬

아탈란타와 히포메네스의 달리기시합을 그림으로 남긴 화가가 여럿 있다. 가드워드, 야콥 조르단스, 할레, 숀필드, 그리고 귀도 레니 등이다. 그 중 일품은 귀도 레니의 그림이다. 평생 어머니 외에는 어느 여자도 사랑한 적이 없다는 화가의 심정이 잘 표현된 그림이라는 평이 있다.

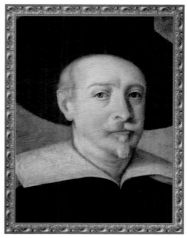

「자화상」
(귀도 레니, 1635년경, 유화, 우피치미술관)

귀도 레니(Guido Reni, 1575~1642)는 그리스신화를 비롯해서 수많은 프레스코를 비롯한 종교화를 남긴 화가다. 아홉 살 때부터 그림에 두각을 나타낸 그는 라파엘로와 고대 그리스의 조각품들에서 영감을 얻어 "고전적인 조화를 추구했다"는 화가다. 평론가들은 "빛을 이용한 절제되고 대담한 색의 표현과 빛에

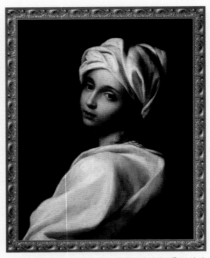

「터번을 쓴 여인－"베아트리체 첸치의 초상" 모사작」
(귀도 레니, 17세기경, 유화, 루브르 박물관)

의한 인물 표현이 놀랍다"고 하여 그의 화풍을 엄격, 섬세, 간결, 절제로 요약한다.

그의 작품 중 「베아트리체 첸치」 역시 유명하다. 그림의 주인공은 16세기 이탈리아에 실재했던 인물인데, 그림을 보면 공감할 수 있듯이 너무나 예쁘다. 이토록 예쁜 이 소녀의 불행한 사연은 이렇다.

베아트리체는 열네 살에 아버지인 프란체스코 첸치에게 겁탈을 당한다. 그 후에도 끊임없이 시달림을 당한다. 견디다 못한 베아트리체는 오빠와 새어머니 등과 합세하여 아버지를 죽이고, 스물두 살의 나이에 사형을 당한다. 당시 교황 클레멘테 8세는, 친부 살인죄보다 첸치 가문의 재산을 몰수하려는 계략으로 사형을 선고했다고 한다.

로마 산탄젤로 광장에서 처형되는 날, 수많은 사람들이 몰려들었

고, 그 중에 귀도 레니도 있었다고 한다. 귀도 레니는 단두대에 오르기 직전의 베아트리체의 모습을 보고는, 베아트리체의 너무나 순수하고 청초하고 애잔하고 여린 듯 아름다운, 그 몽환적인 모습을 잊을 수 없어서 화폭에 담았다고 한다. 이것이 바로 「베아트리체 첸치」라는 그림이다. 비스듬히 고개를 돌려 허공을 응시하는 그 눈동자에는 슬픔·절망·체념이 가련하게 담겨 있고, 입가에는 가혹한 운명에서 벗어난다는 안도와 평안의 미소가 엷게 번져 있는데, 어두운 배경에 하얀 터번을 머리에 얹은 그 모습에 신비로움이 가득 서려 있다는 호평을 받고 있는 작품이다.

「앙리 마리 벨·스탕달」
(올로프 요한 쇠데르마르크, 1840년,
유화, 베르사유 궁전)

게다가 《적과 흑》으로 유명한 프랑스의 대문호 스탕달(Stendhal, 1783년~1842년)이 이탈리아 피렌체의 산타크로체성당에서 이 작품을 보고 계단을 내려오던 중 심장이 마냥 뛰면서 어지러워지고 무릎에 힘이 빠지며 탈진해서 한 달 동안이나 치료할 정도로 충격을 받았다고 해서, 이 그림이 더 유명해졌다.

이후부터 이처럼 뛰어난 예술작품을 보거나 읽은 후, 그 감동으로 격렬하게 흥분하고, 정서혼란이나 실신 또는 환각까지 체험하는 등 각종 정신적 충동이나 분열 증상을 보이는 경우를 '스탕달 신드롬(Stendhal Syndrome)'이라 부른다. 일명 '피렌체 신드롬(Florence syndrome)'이라고도 한다.

개콘 신드롬과 한의학 신드롬

TV의 프로그램 〈개그콘서트〉에 '스톡홀름 신드롬(Stockholm Syndrome)'이라는 코너가 있었다. "극한 상황에서 약자가 강자의 논리에 동조하게 되는 비이성적인 현상"이라고 정의되는 신드롬이다. 예를 들어 강도나 납치 사건 등 극단적 상황에서 처음에는 두려워하던 인질들이 시간이 흐르면서 정신적으로 동화되어 오히려 범인에게 온정을 느끼고 호감을 갖게 된다는 심리현상이다.

신드롬이라는 용어에는 두 가지 의미가 있는데, 첫 번째는 "어떤 것을 좋아하는 현상이 전염병과 같이 전체를 휩쓸게 되는 현상"이라는 사전적 의미가 있다. 그래서 그런지 유행에 민감한 요즘 세대에는 갖가지 신드롬이 양산되고 있다.

예를 들어 신화에서 따온 신드롬 중에 남성의 외모집착중인 '아도니스 신드롬'이 회자되고 있다. 문학작품에서 따온 신드롬 중에는 어른이 되어도 아이와 다를 바 없이 사회에 적응 못하는 '피터팬 신드롬', 어린 소녀에 대한 중년남성의 성적 집착인 '롤리타 신드롬', 병적으로 거짓말을 하고 스스로도 그 거짓말에 도취해 버리는 '뮌히하우젠 신드롬', 배우자를 의심하는 '오델로 신드롬' 등이 있다.

새로 이름 붙여진 신드롬 중에는 제법 의학적인 신드롬도 있다. 예를 들어 새집에서 알레르기를 일으키는 '새집 신드롬', 시차 부적응 상태인 '제트래그 신드롬', 또 '컴퓨터시각 신드롬'이라 하여 컴퓨터를 장시간 사용하여 눈에 이상이 생기는 신드롬, 그리고 '과민성장증후군', '간뇌 증후군', '목어깨팔 증후군'으로 불리는 신드롬 등 수없이 많다. 이것이 신드롬의 두 번째 의미인데, 의학적 정의로는

"여러 가지의 중세가 한꺼번에 나타나지만, 원인이 한 가지가 아니거나 명확하지 않을 경우에 이르는 병적인 증상"이라고 한다. 이를 누구는 "증세로서는 일괄할 수 있으나 어떤 특정한 병명을 붙이기에는 인과관계가 확실치 않은 것을 말한다"고 표현하였다. 매우 적절한 표현이다. 그러나 매우 서양의학적 표현이다.

한의학에서는 증(症)과 증(證)이 구별된다. 증(症)은 개별적인 증상, 예컨대 두통, 오한, 해수 등이다. 증(證)은 증(症)의 상위개념으로써 '증후군'이며, 이를 변증(辨證)이라는 진단을 통해 얻는다. 한의학의 특징은 질병이 아무리 복잡한 증상을 발현하더라도 이 개념 아래에서 증(症)을 분석·종합하여 어떤 성질의 증후인가를 인식하고 판단·진단하여 치료원칙을 수립하니 이를 '변증'이라 한다.

두통이라는 증(症)을 예로 들면 허증(虛證)이 있고 실증(實證)이 있다. 다시 말해서 '허 신드롬'과 '실 신드롬'이 있다는 말이다. 두통과 함께 머릿속이 텅 빈 듯 멍하며 권태롭고 무기력하다면 '허증' 중에도 '기허증'이라 한다. 두통 때 어지럽고 가슴이 벌렁거리며 비문증이 있다면 '허증' 중에도 '혈허증'이라 한다. 어느 한 부위만 찌르는 듯 아프며 혀가 얼룩얼룩 탁하다면 '실증' 중에도 '어혈증'이다. 입이 마르고 얼굴이 벌개지며 화가 잘 나며 이명, 불면 등이 있다면 '실증' 중에도 '간양상항증'이다. 그래서 한의학은 '신드롬 의학'이라는 특징을 갖고 있다.

「장갑을 낀 자화상」(알브레히트 뒤러, 1498년, 유화, 프라도 미술관)

「모피코트를 입은 자화상」(알브레히트 뒤러, 1500년, 유화, 뮌헨 알테 피나코텍)

정할 수는 없다. 그러나 스물일곱에 그렸다는 전자의 그림은 흑백의 줄무늬 모자 아래로 이마에 앞머리카락이 반쯤 덮여 있는데, 스물아홉에 그렸다는 후자의 그림은 모자도 쓰지 않은 앞이마가 훤히 드러날 정도로 앞머리 숱이 성글다. 스물아홉에 이 정도라면 음허화동 병증에 대해 심증이 가기는 간다.

자화상에 보여지는 뒤러의 자태는 우아하다. 중후하다. 당당하다. 자신감이 넘쳐난다. 헌데 오만해 보인다. 특히 「모피코트를 입은 자화상」은 더 오만해 보인다. 뒤러는 오

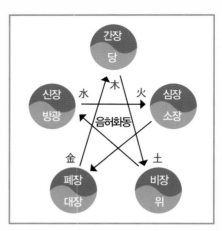

만하게도 자신의 자태를 예수 그리스도의 모습을 연상시키게끔 그리기를 즐겼던 것이다.

여하간 오만한 천재 뒤러는 1528년 4월 6일 죽는다. 어떤 지병이 있는지 모르지만 7~8년 시름시름 앓다가 결정적으로 말라리아에 걸려 죽는다.

개똥쑥과 돼지풀

최근 말라리아 특효약이 개발되어 화제다. 개발자인 투유유 [屠呦呦] 중의학연구원 교수는 2015년 노벨생리의학상까지 수상했다. 개똥쑥에서 아르테미시닌을 추출하여 개발했다고 한다.

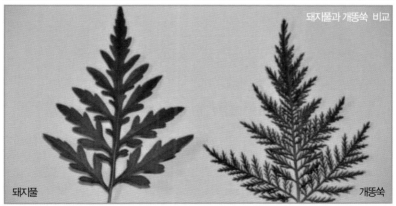

돼지풀과 개똥쑥 비교

개똥쑥은 말라리아에만 특효가 있는 약초가 아니다.

성질이 차서 열을 내리기 때문에 말라리아뿐 아니라 열을 수반하는 모든 병에 쓸 수 있는 약초다. 결핵으로 열이 오르내리거나 더위 먹은 데나 열에 의해 설사할 때, 소아의 열성경기에도 효과가 있다. 또 풍을 제거하고 풍기로 피부가 가려운 것을 내린다. 부스럼이 잘 날 때도 좋다. 항암작용도 하고, 면역력 강화에도 도움이 된다. 차로 끓여 마신다.

단, 개똥쑥과 돼지풀을 감별해서 써야 한다. 생김새가 비슷하여 혼동하기 쉽다. 개똥쑥은 잎에 하얀 털이 박혀 있어 '백호(白蒿)'라고 하며, 녹황색 꽃이 핀다고 해서 '황화호(黃花蒿)'라고 하는데, 냄새가 고약하다. 그래서 '취호(臭蒿)'라 부르거나 말오줌 냄새가 난다고 해서 '마뇨호(馬尿蒿)'라고도 한다. 그런데 돼지풀은 냄새가 없다. 더구나 독성이 있는 독초다.

드가와 망막질환에 좋은 식품

마이나데스의 광란의 춤

디오니소스는 출생부터 기구하고 불우하다. 제우스의 사랑을 받아 잉태한 몸인 세멜레는 헤라의 질투에 속아 제우스의 번갯불에 타죽는데, 불쌍히 여긴 제우스가 불에 탄 세멜레의 자궁에서 태아를 꺼내 자신의 허벅지에 심어 달을 채워 꺼낸 아이가 디오니소스이다. 어렵게 태어나지만 이게 다가 아니다. 헤라의 저주를 받아 티탄들에 의해 아홉 조각으로 갈갈이 찢겨져 끓는 솥에 던져진다. 허나 아테나 여신이 구해준다. 이렇게 해서 '두 번 태어난 아이'라는 뜻의 '디오니소스'라는 이름을 갖게 된다.

디오니소스는 헤라의 눈을 피해 페르세포네에게 맡겨진다. 지옥살이를 한 것으로, 그 후 니사 산에서 숨어 지낸다. 이곳에서 그는 포도를 재배하고 술 빚는 법을 익혀 사람들에게 알려준다. 허나 또 헤라의 저주로 광기에 빠져 방랑한다. 후일 올림포스 산에 올라 신이 된다. 따라서 디오니소스의 코드는 술, 갈갈이 찢겨짐, 광기, 방랑이다.

여하간 디오니소스는 술의 신으로 추앙되고, 이를 추종하는 여인들의 무리가 이루어진다. 이 여인들의 무리가 '마이나데스'이다. 이 여자들의 모습을 보자. 항상 술에 취하여 벌거벗거나 짐승 가죽을 대강 걸치고 떡갈나무 잎이나 전나무 가지로 머리를 치장한 채 산

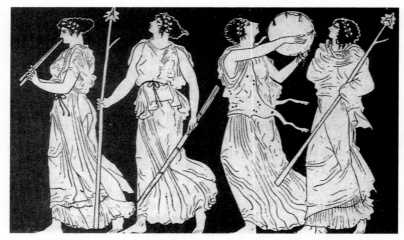

과 들을 방랑한다. 등나무를 엮어 솔방울을 단 지팡이를 미친 듯 휘두르면서 피리를 불거나 노래하고 북을 치며 난잡하게 춤을 춘다. 광란이다. 갈갈이 찢어 죽인 짐승고기를 날것으로 먹는다. 사람도 갈갈이 찢어 죽인다. 심지어 펜테우스 왕은 마이나데스인 그의 어머니 손에 갈갈이 찢겨 죽는다. 놀랍게도 그 어머니는 아들인 펜테우스의 머리를 찍어내 지팡이에 꽂고 돌아다닌다. 광기의 극치다.

드가의 우아한 춤

마이나데스의 광란의 춤이든 어느 민족의 춤이든 그 연원은 깊고도 심오한 의미를 지니기 마련이다.

그래서 수많은 화가들이 춤을 그림으로 그려냈다. 르누아르, 쇠라, 그리고 몽마르트의 무희 그림으로 유명한 로트렉, 그리고 발레리나를 그린 에드가 드가 등이 춤을 그린 그림을 남긴 유명한 화가

「화가의 초상 (참빗살나무 문 앞의 드가)」
(에드가 드가, 1855년, 유화, 오르세 미술관)

들이다. 특히 드가(Edgar Degas, 1834~1917)는 우아한 춤 그림을 남긴 대표적인 화가다. 발레리나들의 '춤동작을 통해 육체의 아름다움을 전해준' 작가이다. 그래서 미술평론가는 '부드러운 표현으로 무희들이 자아내는 아름다움의 극치를 우리에게 선사한다'고 했다. 드가의 집안은 부유했다. 어머니는 대단한 미인이었다. 그야말로 뭐 하나 부러울 게 없는 집안이었다. 헌데 드가는 어

「발레 수업」
(에드가 드가,
1873~1876년경, 유화,
오르세 미술관)

린 시절 큰 충격을 받는다. 어머니가 삼촌과 사랑에 빠지게 된 걸 알게 된 것이다. 드가는 매일 밤 기도했다. 어머니가 불행해지라고. 기도의 응답이랄까, 어머니는 앓다가 죽는다. 드가는 큰 충격에 빠진다. 이때부터 드가는 폐쇄적 길로 접어드는데, 그것이 곧 화가의 길로 접어든 계기였단다. 드가의 굴곡진 감성은 평생 그를 지배하였고, 그토록 괴팍한 성품은 결국 드가 자신을 어떤 여자도 사랑할 수 없는 외롭고 쓸쓸한 파행의 일생으로 이어지게 한다. 설상가상으로 드가는 시력이 급격히 나빠지기 시작하여 그의 그림은 점차 윤곽이 모호해지기 시작하고, 끝내 더 이상 그림을 그릴 수 없을 지경이 되었다. 망막질환이 나날이 더 심각해진 것이다. 더 이상 드가의 우아한 춤은 그려지지 못했다.

드가가 망막질환으로 고생했듯이 빈센트 반 고흐는 색소성 망막염으로 고생했다고 한다. 고흐와 같은 병에 걸리면 눈앞에 소용돌이가 아른거린다고 한다. 소용돌이 춤이 현란하게 눈앞에 펼쳐지는 것이다. 그래서 고흐의 불후의 명화「별이 빛나는 밤」(p.21 그림 참조)이 탄생한 것이라 한다.

망막질환의 소용돌이춤

망막은 카메라의 필름에 해당한다고 한다. 필름이 변질되면 사진이 잘 찍히지 않는 것처럼 망막에 병이 들면 드가나 고흐처럼 윤곽이 모호해지거나 소용돌이가 아른거린다.

망막에 나타나는 질병은 다양하다. 망막색소변성증을 비롯해서 망막이 색소상피층과 떨어지는 망막박리, 망막 중심부가 부으면서

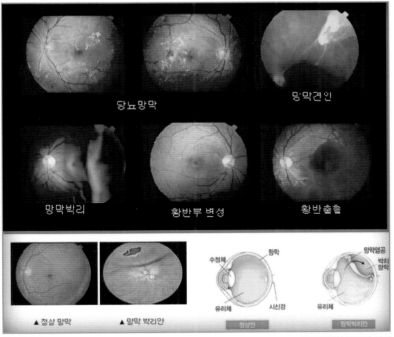

비정상적인 혈관이 보이는 당뇨망막병증, 시력과 색깔을 인지하는 시각세포들이 밀집해 있는 예민하고 중요한 부위인 황반에 노화에 의한 변성이 진행되기도 한다. 망막에 이상이 생기면 물체가 희어져 보이거나 겹쳐 보이거나 찌그러져 보이거나 삐뚤어져 보이기도 하고, 시력이 떨어지거나 시야가 좁아지기도 하고, 때로 시력을 상실하기도 한다.

그렇다면 망막질환에 좋은 식품은 어떤 것일까? 딱히 이것이 좋다 할 식품은 없다. 망막질환에 딱히 좋은 치료법이 없는 것과 같다. 그렇다고 속수무책, 수수방관할 수는 없는 노릇, 그래서 다소나

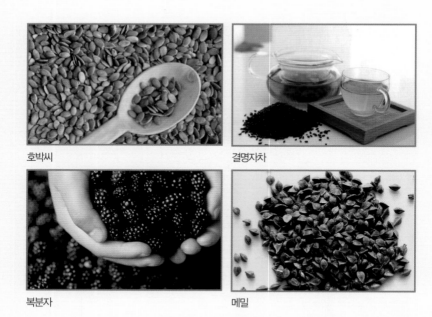

호박씨

결명자차

복분자

메밀

마 도움이 될 식품을 몇 가지 예로 들어보자.

　우선 해산물 중에는 전복, 굴, 장어, 또는 연어나 고등어 같은 등이 푸른 생선, 해조류 등이 좋다. 아연도 시력감퇴 방지에 도움이 된다. 육류로는 동물의 간이 좋다. 쇠간이든 순대집의 돼지간이든 다 좋다. 야채 중에는 당근, 냉이, 고구마, 시금치, 상추, 양배추, 가지, 브로콜리, 호박, 케일, 토마토 등이 좋다. 녹황색 채소에 함유된 루테인이 도움이 된다. 과일로는 포도, 블루베리, 복분자, 오디, 자두, 아로니아, 여주 등이 좋다. 곡류로는 검은콩, 검은깨, 메밀, 통밀 등이 좋다. 견과류도 좋다. 특히 호박씨가 도움이 된다. 버섯류로는 햇빛에 말린 표고버섯과 목이버섯이 좋다. 차로 마실만한 것으로는 오미자, 구기자, 결명자 등이다. 결명자를 《동의보감》에서는 '환동자(還瞳子)'라고 했다. 눈동자가 젊어진다는 뜻이다.

드레이퍼와
체질별 동맥경화 예방식품

욕정 많은 여인과 정 많은 여인

제1막 : 주연은 꾀 많은 남자와 욕정 많은 여인이다.

꾀 많은 남자 이름은 다이달로스. 욕정 많은 여인은 크레타의 왕비 파시파에. 이 둘 사이에 얽힌 사연은 이렇다.

크레타 왕 미노스의 간청으로 바다의 신 포세이돈이 잘 생긴 흰 황소 한 마리를 보내준다. 헌데 파시파에 왕비가 이 황소에 반한다. 욕정을 주체할 수 없게 된 왕비는 다이달로스에게 도움을 청한다. 다이달로스는 나무로 암소를 만들어 준다. 왕비는 이 나무암소 속에 들어가 황소와 간음한다. 이렇게 하여 황소 머리에 사람 몸을 한 괴물이 태어난다. 미노타우로스다. 사람을 닥치는 대로 잡아먹는 횡포한 이 아들을 가만히 놔둘 수 없게 된 미노스 왕은 이 아들을 가둬둘 것을 다이달로스에게 부탁하고, 다이달로스는 미궁을 만든다. 라비린토스다.

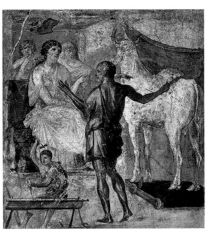

「다이달로스, 파시파에, 그리고 나무로 만든 소」
(로마시대 폼페이의 '베티의 집' 식당 벽화)

누구도 영원히 빠져나올 수 없는 미궁이다. 미노스 왕은 이 미궁에 아들 미노타우로스를 가둬둔 채, 아테네의 소년소녀를 인질로 바치게 해서 미노타우로스의 먹이로 준다.

제2막 : 주연은 용기 많은 남자와 정 많은 여인이다.

용기 많은 남자는 아테네의 영웅 테세우스. 정 많은 여인은 크레타의 공주 아리아드네. 이 둘 사이에 얽힌 사연은 이렇다.

해마다 애꿎은 아테네 소년소녀들이 인질로 바쳐져 크레타의 미궁 속 미노타우로스에게 먹잇감으로 죽어가자 테세우스가 스스로 인질이 되어 크레타에 온다. 인질로 미궁 속에 먹잇감으로 들어가서 그 괴물을 처치하려는 것이다. 헌데 미노스 왕의 딸 아리아드네가 테세우스에 반한다.

아리아드네는 다이달로스에게 꾀를 빌린다. 그 꾀대로 아리아드네는 테세우스에게 실타래를 주며 실을 풀며 들어갔다가 실을 따라 나오라고 일러준다. 그 덕분에 테세우스는 괴물을 죽인 후 무사히 미궁에서 빠져나온다. 테세우스는 은인인 아리아드네를 데리고 크레타 섬을 탈출한다. 한눈에 반한 테세우스를 따라나선 아리아드네는 마냥 황홀하다. 그런데 어느 섬에서 잠시 쉬는 동안 테세우스는 잠든 아리아드네를 버려둔 채 혼자 아테네로 돌아온다.

꾀 많은 아버지와 욕심 많은 아들

제3막 : 주연은 꾀 많은 아버지와 욕심 많은 아들이다.

꾀 많은 아버지는 다이달로스. 욕심 많은 아들은 이카로스. 다이달로스가 크레타 왕국의 시녀 사이에서 낳은 아들이다. 이 아버지

와 아들의 비극 이야기는 이렇다.

미노스 왕은 화가 잔뜩 나서 왕비의 간음을 도와줬을 뿐 아니라 딸 아리아드네에게 꾀를 일러주어 테세우스가 미노타우로스를 죽이게끔 도와준 다이달로스를 괘씸죄로 미궁에 가두면서 이카로스까지 함께 가둔다. 그러나 다이달로스가 누구인가. 꾀쟁이 아닌가! 새의 깃털을 밀랍으로 붙여 날개를 만들어 아들과 함께 하늘을 날아 크레타 섬을 탈출한다. 이때 아버지 다이달로스는 아들 이카로스에게 하늘에 너무 높이 올라 날면 태양열에 밀랍이 녹고, 너무 낮게 날면 바다 물보라에 날개가 젖어 무거워져 날 수 없으니, 너무 높이도 너무 낮게도 날지 말라고 일렀는데, 이카로스는 신이 나서 높이, 높이, 자꾸 높이 날다가 밀랍이 녹으면서 바다에 추락해 죽고 만다.

이 사연을 그림으로 남긴 화가가 있다. 영국 화가 허버트 제임스 드레이퍼(Herbert James Draper, 1863~1920)이다. 드레이퍼는 그리스 신화를 주제로 많은 그림을 남겼다. 우리에게 잘 알려진 「오디세우스와 세이렌들」이 그의 그림이다. 그리고 「아리아드네」, 파리박람회에서 금메달을 수상했다는 「아카루스를 위한 탄식」 등이 모두 그의 작품이다. 드레이퍼의 그림에는 누드의 요정들이 많이 나온다. 물고래 등에

허버트 제임스 드레이퍼
(Herbert James Draper, 1863~1920)

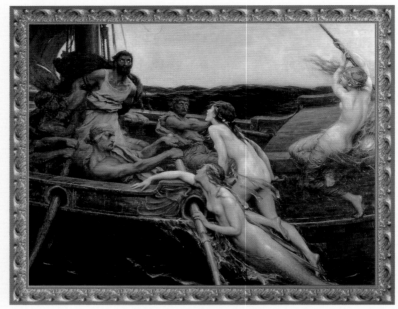

「오디세우스와 세이렌들」(허버트 드레이퍼, 1909년, 유화, 페레스 미술관)

「이카루스를 위한 탄식」
(허버트 드레이퍼, 1898년, 유화, 테이트 미술관)

「아리아드네」
(허버트 드레이퍼, 1905년, 유화,
개인소장)

올라타고 긴 머리카락을 해풍에 휘날리며 고혹적으로 웃는 요정과 음악에 도취해 성적 황홀경에 빠진 듯한 요정은 우리 마음을 들뜨게까지 한다.

이토록 재주 많은 화가였지만 드레이퍼는 쉰일곱 나이에 동맥경화로 생을 마감할 때까지 화가로서 부침을 다 겪었고, 생계를 위해 초상화를 그려야 했다고도 한다.

종류 많은 동맥경화증

동맥경화는 거의 모든 동맥에 나타난다. 그래서 다양하다. 관상동맥의 경화는 협심증이나 심근경색, 심부전과 부정맥을 일으키기도 한다. 뇌동맥의 경화는 뇌동맥경화증, 뇌졸중 등을 일으킨다. 뇌동맥경화증은 흥분, 긴장, 피로할 때 어지럽고 토할 것 같고 머리가 무겁고 귀에서 소리나며 행동이 느리고 힘이 없어진다. 신동맥의 경화는 신위축(신경화증), 요독증 등을 일으킨다. 신위축증은 야간 빈뇨, 노폐물 배설 불리, 악성 고혈압 등을 일으킨다.

유전적으로 쉽게 동맥경화를 일으키는 체질도 있지만, 미국에서 발표한 동맥경화의 위험인자는 다음과 같다.

고콜레스테롤혈증이 위험인자의 첫째다. 탄수화물과 당분도 위험인자가 될 수 있고, 과음과 카페인 음료가 위험인자이며, 고혈압이나 당뇨병이나 심장병도 위험인자이다. 담배, 비만, 운동부족, 정신적 스트레스도 위험인자이다.

동맥경화를 예방하고 완화시킬 수 있는 성분은 단백질과 비타민, 미네랄이므로 이들 성분이 풍부한 식품의 섭취량을 늘리는 것이

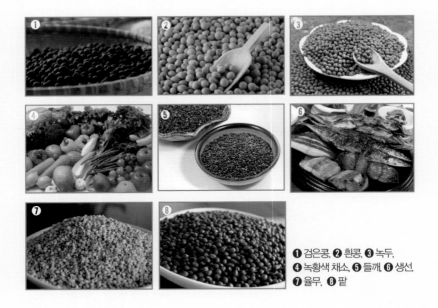

❶ 검은콩, ❷ 흰콩, ❸ 녹두,
❹ 녹황색 채소, ❺ 들깨, ❻ 생선,
❼ 율무, ❽ 팥

좋다고 알려져 있다.

 태양인은 검은콩을, 태음인은 흰콩을 많이 먹는 것이 좋다. 태양인을 제외한 태음인 및 여느 체질은 생선을 많이 먹도록 한다. 또 채소의 섬유질은 콜레스테롤 흡수를 억제하므로 특히 녹황색 채소를 많이 먹도록 한다. 태양인이나 소양인 체질에는 채소만큼 잘 어울리는 식품이 없을 정도다. 모든 체질에서 과일은 단 과일이나 말린 것 또는 캔에 든 것을 피하는 것이 좋고, 싱싱한 걸로 먹도록 한다. 또 밥을 비롯한 곡물 가공식품은 과식하지 않도록 줄이는 것이 좋다. 그러나 태양인이나 소양인은 녹두를 많이 섭취하도록 하고, 태양인은 들깨를, 태음인은 율무나 참깨를, 소양인은 팥을, 소음인은 참깨를 많이 먹는 것이 동맥경화증을 예방하는 데 도움이 된다.

렘브란트와 사시(斜視)와 질병

제우스의 변신과 그의 여자들

제우스는 놀라운 변신의 능력으로 수많은 여자들을 유혹한다. 그 변신의 다양성이 실로 놀랍다.

때로는 가련한 모습으로 변신하여 동정을 산다. 예를 들어 누나인 헤라를 유혹할 때다. 비에 흠뻑 젖은 작은 뻐꾸기 모습으로 땅에 쓰러져 가련한 척하고 있다가 불쌍히 여긴 헤라의 품에 안긴다. 결국 헤라는 제우스의 아내가 된다.

때로는 늠름하고 아름다운 모습으로 변신하여 환심을 산다. 예를 들어 에우로페를 유혹할 때는 늠름한 흰 황소로, 레다를 유혹할 때는 아름다운 백조로 변신한다. 누이동생 데메테르에게는 황소로 변신하여 나타난다.

때로는 인간의 모습이나 여신의 모습으로 변신하는 속임수로 겁탈도 마다하지 아니한다. 예를 들어 안티오페를 유혹할 때는 반인반수인 사티로스로 변신하고, 칼리스토를 유혹할 때는 칼리스토가 섬기는 아르테미스 여신의 모습으로 변신하여 방심케 한다. 알크메네를 유혹할 때는 그녀의 남편인 암피트리온으로 변신하여 속인다. 남편인 줄 깜빡 속은 알크메네는 결국 한 아이는 제우스의 씨이고, 한 아이는 남편인 암피트리온의 씨인 쌍둥이를 낳는다. 제우스의 씨가 천하장사 헤라클레스다.

제우스가 자신의 상징적인 모습으로 변신한 경우도 있다. 예를 들어 이오, 다나에, 아이기나 등의 일화에서 그렇다. 제우스의 상징적인 모습은 번개, 구름, 비, 그리고 독수리다. 이오를 유혹할 때는 검은 구름으로, 다나에를 유혹할 때는 황금의 빗줄

에르미타슈(겨울궁전) 박물관에 전시된 제우스 조각상의 일부.

〈제우스의 여인과 자식들〉

여인	자식들
헤라(가정의 여신)	헤파이스토스, 아레스, 에일레이티이아(출산의 여신), 헤베, 이리스
메티스(지혜의 여신)	아테나
메티스(지혜의 여신)	호라이(계절) 3여신, 모이라이(운명) 3여신
므네모시네 (기억의 여신)	무사이 9자매(뮤즈, 음악을 주관)
에우리노메 (오케아노스의 딸)	카리테스(우아함과 아름다움) 3여신, 올림포스의 미용사로 신들의 몸단장을 맡음
레토(티탄 족)	아폴론과 아르테미스
마이아(아틀라스의 딸)	헤르메스
데메테르(대지의 여신)	페르세포네
세멜레 (테바이의 왕비, 인간)	디오니소스
안티오페(테바이의 공주)	암피온(테바이의 영웅)과 제토스
칼리스토(요정)	아르카스(아르카디아인의 조상)
이오(헤라의 시종)	에파포스(이집트의 왕)
에우로페(티토스의 공주)	미노스(크레타의 왕)
다나에(아르고스의 공주)	영웅 페르세우스(메두사 퇴치)
알크메네(암피트리온의 아내)	영웅 헤라클레스
레다(스파르타의 공주)	헬레네, 클리타임네스트라, 디오스쿠로이 (카스토르와 폴리데우케스)

기로, 아이기나를 유혹할 때는 독수리로 변신한다.

　제우스는 여자를 유혹하거나 납치할 때만 변신한 게 아니다. 미소년 가니메데스를 납치할 때도 독수리로 변신한다.

가니메데스의 관능미

　제우스가 독수리로 변신해서 납치한 가니메데스는 너무 잘 생긴 탓과 제우스의 남색(男色) 취향 탓에, 납치되어 올림포스에 끌려가 신들에게 암브로시아와 넥타르를 올리는 시동이 되고 만다.

　가니메데스가 납치되는 장면을 묘사한 그림이 여럿 있다. 신화를 소재로 한 그림은 흔히 관능미로 흐르는 경향

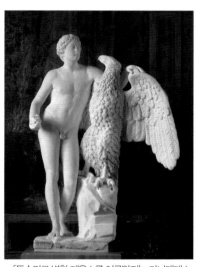

「독수리로 변한 제우스를 어루만지는 가니메데스」
(장 졸리, 1683년경, 조각, 베르사이유와 트리아농 궁)

이 있어서 레다와 백조로 변신한 제우스를 소재로 한 그림, 다나에와 황금의 빗줄기로 변신한 제우스를 소재로 한 그림이 다 그럴듯이 가니메데스의 납치를 소재로 한 그림 역시 대개가 관능적이다. 그런데 유독 관능적이지 않은 그림이 있다. 렘브란트(Rembrandt Harmenszoon van Rijn, 1606~1669)의 그림이다.

　가니메데스 그림을 보자. 루벤스의 그림은 가니메데스의 눈빛에 다소 놀라움과 두려움이 담겨 있으나 반항의 모습은 없다. 코레지

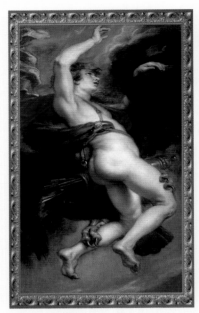

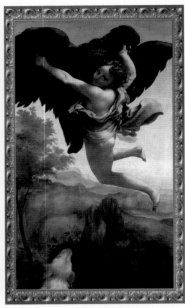

「가니메데스의 납치」(페테르 루벤스, 1636~1638년, 유화, 프라도 미술관)

「가니메데스」 (코레지오, 1531년경, 유화, 빈 미술사 박물관)

오의 그림은 가니메데스 얼굴에 아예 두려움조차 없다. 주인을 올려다보며 개가 짖어대지만 밝은 색조의 배경 못잖게 그림 전체가 밝고 경쾌하다.

헌데 렘브란트의 그림은 전혀 다르다. 첫째, 가니메데스는 미청년이 아니라 어린아이다. 루벤스 그림에는 화살통을 메고 있지만 렘브란트 그림에는 놀면서 꺾은 버찌 열매가지를 한 손에 들고 있다. 둘째, 얼굴을 일그러뜨린 채 울음을 터뜨리고 있다. 놀람과 두려움이 절절이 묻어난다. 셋째, 얼마나 놀랐는지 오줌까지 싸고 있다. 넷째, 배경이 무척 어둡다. 이 어둠은 독수리의 짙은 검은 깃털과 함께 두

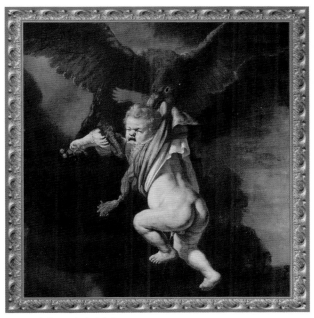

「독수리에게 붙들린 가니메데스」
(하르먼스 판 레인 렘브란트, 1635년, 유화, 드레스덴 국립 미술관)

려움으로 엄습해온다. 한마디로 긴박감과 절박감과 공포감과 함께
스산함이 생생하게 전해지는 그림이다.

렘브란트 사시(斜視)의 정체

렘브란트의 작품의 특징은 무엇인가? 한마디로 '키아로스크로
(chiaroscuro, 명암)의 화법'이라고 한다. 이 화법은 "마치 어둠 속으
로부터 환하게 비쳐져 나온다든가, 또는 반대로 대상이 어둠 속으
로 빨려들어가는 것 같은 효과를 보여준다"는 화법이다. 그의 가니
메데스 그림을 보면 이 화법을 충분히 이해할 수 있을 것 같다. 렘

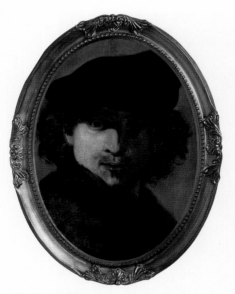

「렘브란트의 자화상」 (하르먼스 판 레인 렘브란트,
19세기경, 유화, 발랑시엔 미술관)

브란트는 화려했지만 말년에는 비참했다. 그러다 처절한 가난 속에서 임종을 지켜보는 사람도 없이 죽었다고 한다. 그는 특히 자화상을 많이 그린 화가다.

그런데 렘브란트의 자화상 36점을 분석한 이가 있다고 한다. 미국 하버드대 의대 신경생물학과 마거릿 리빙스턴 교수란다. 이 교수의 분석 결과는, 그림을 감상하는 이를 기준하여 렘브란트의 왼쪽 눈은 정면을 향하는 반면 오른쪽 눈은 정면에서 평균 10mm 가량 바깥쪽을 향하고 있다는 것이다. 외사시였다는 것이다. 외사시라서 사물을 입체적으로 볼 수 없었지만 오히려 3차원 현실을 2차원 캔버스로 옮기기 쉬웠다고 한다. 그러니까 외사시였던 것이 오히려 작품 활동에 도움이 되었다는 말이다.

렘브란트 같은 외사시가 있는가 하면 사시 중에는 눈이 안으로 몰리는 내사시도 있다. 또 눈이 위로 올라가는 상사시, 눈이 아래로 내려가는 하사시도 있다. 항상 사시 상태일 경우와 때로 사시로 보이다가 때로 그렇지 않게 보이는 경우도 있고, 사시인데도 겉보기에는 정상처럼 보이는 경우도 있고, 정상인데도 겉보기에 사시처

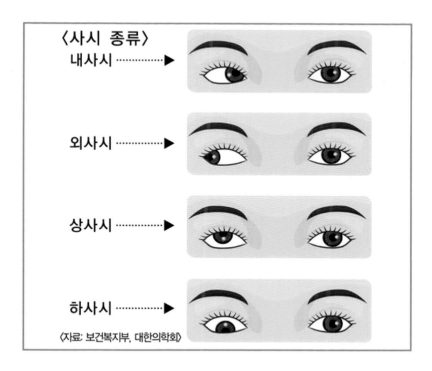

〈사시 종류〉
내사시 ·········▶
외사시 ·········▶
상사시 ·········▶
하사시 ·········▶
〈자료: 보건복지부, 대한의학회〉

럼 보이는 경우도 있다. 유전되는 경우가 있고, 원인을 알 수 없는 경우도 있고, 외상이나 어떤 질병이 원인인 경우도 있다. 특히 암일 때는 외사시의 경향이 나타나며, 뇌일혈일 때는 내사시 경향이 나타나고, 당뇨병일 때는 한쪽만 외사시가 나타나는 수가 있다고 알려져 있다. 그렇다면 렘브란트의 외사시 정체는 무엇이었을까? 혹시 당뇨병이었을까? 모를 일이다.

여하간 눈은 전신의 1/375에 불과한 작은 기관이지만 정기신명(精氣神明)이 집결한 곳이며 오장의 정기가 한데 모인 곳이다. 그래서 눈의 건강을 지키도록 노력해야 하며, 정기적으로 안과검진을 받아야 한다.

로세티와 아편중독

가장 아름다운 여인 헬레네

남편을 버리고 트로이로 도망친 헬레네.

잔치에 초대받지 못한 불화의 여신 에리스가 심통으로 분란을 일으킨다. '가장 아름다운 여신에게'라고 쓰여 있는 황금사과를 던진 것이다. 헤라, 아테네, 아프로디테, 아름다움을 뽐내는 세 여신이 이 사과를 갖겠다고 각축을 벌인다. 제우스는 트로이 왕자 파리스에게 심판을 맡긴다. 그러자 파리스에게 헤라는 부귀영화와 권세를, 아테네는 승리와 명예를, 아프로디테는 세상에서 가장 아름다운 여인과의 결혼을 약속한다. 파리스는 아프로디테를 뽑고, 그래서 스파르타 왕비 헬레네를 얻게 된다. 헬레네를 트로이에 빼앗긴 스파르타는 그리스연합군을 형성하여 트로이를 침공한다. 이리하여 기나긴 10년 전쟁이 벌어진다.

트로이 전쟁 후 다시 남편 품으로 돌아온 헬레네.

트로이 전쟁은 '트로이 목마' 작전으로 트로이가 멸망하면서 막을 내린다. 이 전쟁으로 많은 영웅들이 죽는다. 아킬레우스, 파리스의 형 헥토르가 죽고, 목마를 트로이 성에 끌어들이는 것을 반대하다가 신의 노여움을 산 라오콘은 쌍둥이 아들과 함께 두 마리의 큰 바다뱀에 감겨 뼈가 으스러지면서 죽고, 이 전쟁의 발단의 주인

「트로이 목마의 트로이 시가행진」(도메니코 티에폴로, 1773년, 유화, 영국 내셔널 갤러리)

공인 파리스도 죽는다. 파리스가 죽자 헬레네는 시동생과 결혼했다
가 트로이가 함락되자 스파르타로 돌아가 남편 메넬라오스 품에 다
시 안겨 행복하게 살았다고 한다. 헬레네는 어려서부터 예뻐서 열
두 살 소녀 때 테세우스에게 유괴될 정도였으며, 혼기가 차자 수많
은 구혼자들이 몰려들었다고 한다. 그 중에는 오디세우스도 있었는
데, 그는 헬레네 남편으로 선택된 자의 생명과 명예를 존중한다는
서약을 모든 구혼자들이 해야 한다고 하였다. 이 서약으로 그리스
연합군이 형성된 것이며, 오디세우스도 당연히 전쟁에 참전하여 '트
로이 목마' 작전으로 꾀를 내어 승기를 잡게 된 것이다.

로세티의 헬레네

가장 아름다운 여인 헬레네, 그래서 많은 화가들이 그녀를
그림으로 남겼다. 가장 많이 알려진 그림은 다비드가 그린 「파리스
와 헬레네의 사랑」일 것이다. 알몸이 훤히 들여다보이는 옷을 걸치

「파리스와 헬레네의 사랑」(자크 루이 다비드, 1789년, 유화, 루브르 박물관)

「트로이의 헬레네」(에블린 드 모건, 1898년, 유화, 드 모건 센터)

「헬렌의 키스」(구스타브 아돌프 모사, 1905년, 유화)

고 서서 파리스의 하프 연주를 귀담아 듣고 있는 헬레네의 모습이
참으로 아름답다. 모건의 「트로이의 헬레네」나 모사의 「헬렌의 키스」
는 특유의 환상적 분위기가 압도적이다.

물론 로세티(Dante Gabriel Rossetti, 1828~1882)의 「트로이의 헬렌」
역시 환상적이지만 분위기가 환상적인 것보다 모델이 환상적이다.
이 모델은, 로세티의 많은 그림에 모델이 된 로세티의 부인 엘리자베
스 시달이다. 로세티는 시달이 죽은 후에도 시달을 모델로 여러 작
품을 남겼다. 유명한 그림 「베아타 베아트릭스」 등이 그런 그림이다.

이 그림은 《신곡》의 저자
단테(Dante Alighieri, 1265~
1321)와 단테가 사랑했던 여
인, 그러나 일찍 죽은 여인
베아트리체를 그린 것인데,
이들의 순수한 사랑처럼 로
세티는 시달과의 사랑도 그
러하다면서 그림으로 남긴
것이란다.

그러나 로세티와 시달의 사

「단테 가브리엘 로세티」 (조지 프레데릭 왓스, 1871년,
유화, 영국국립초상화미술관)

랑은 그토록 순수했던 것은 아니었다고 한다. 모델로 10여 년 함께
하는 동안 정이 들어 혼인했지만, 로세티는 혼인생활 중 시달에게 많
은 사랑을 주지 못했고 바람기도 버리지 못해 시달은 내내 우울증
에 시달렸다고 한다. 그러던 끝에 아이마저 유산하게 되자 마음의
상처가 컸던 시달은 약물을 과다 복용하고 목숨을 끊었다고 한다.

 # 루벤스와 미인의 척도

레다와 백조를 그린 루벤스

레다는 스파르타 왕 틴다레오스의 아내다. 얼마나 아름다웠던지 제우스가 반한다. 제우스는 백조로 변신하여 레다와 사랑을 나눈다. 같은 날 밤 레다는 남편과도 관계를 갖는다. 이렇게 해서 레다는 두 개의 알과 두 명의 아기를 낳는다. 그 알 중 하나에서 태어난 아기가 헬레네이다. 미녀 중의 미녀, 그리스 최고의 미녀인 헬레네는 그 미모 때문에 트로이 전쟁의 발단이 된다.

레다를 그린 화가와 그림은 많다. 그 중에는 바로크 미술의 대표적 화가 중 하나인 루벤스(Peter Paul Rubens, 1577~1640)도 있다.

조선인을 모델로 드로잉한 「조선 복식을 입은 남자」로 우리에게 더욱 친근한 루벤스. 그는 에로틱함과 성스러움을 각각 다른 스타일로 완벽하게 그려낸 화가로 잘 알려져 있다.

「자화상」(페테르 루벤스, 1623년, 유화, 오스트레일리아 국립미술관)

「레우키포스 딸들의 납치」나 「오레이티아를 납치하는 보레아스」, 또는 「레다와 백조」라는 그의 그림을 보면 에로틱의 극치가 아닐 수 없다. 그러면서도 「십자가에 매달림」이나 「십자가에서 내려지는 예

「조선 복식을 입은 남자」
(페테르 루벤스, 1617년경, 종이 소묘,
LA 게티 미술관)

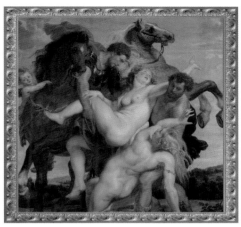
「레우키포스 딸들의 납치」
(페테르 루벤스, 1618년경, 유화, 뮌헨 알테 피나코텍)

수」라는 그의 종교화를 보면 성스러움의 극치가 아닐 수 없다.

그렇게 그의 그림은 하나하나가 다양하면서도 그만의 독특한 스타일을 여지없이 보여주는 명화이다. 오죽하면 〈플란다스의 개〉의 주인공 네로가 죽기 전에 마지막으로 꼭 보고 싶었던 것이 루벤스의 그림이었을 정도였다.

루벤스, 그는 3,000여 점의 다작을 제자들과 함께 완성한 위대한 화가이면서 고전과 학문을 두루 섭렵한 학자요, 6개 언어에 능통한 외교관이었다고 한다. 루벤스 스스로 밝혔듯이 그는 "세상에서 가장 바쁜 사람"이었음이 틀림없다. 사랑하던 아내를 흑사병으로 잃은 뒤에도 그는 결코 좌절하지 않았다. 오히려 공무에 더 충실하면서 정말 세상에서 가장 바쁜 사람으로 살았다.

그러다가 아내와 사별한 지 4년이 되는 해에 아내의 조카가 되는

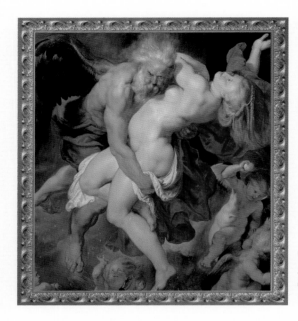

「오레이티아를 납치하는
보레아스」
(페테르 루벤스, 1615년, 유화,
빈 아카데미 박물관)

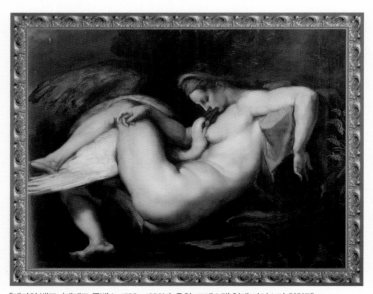

「레다와 백조」(페테르 루벤스, 1598∼1600년, 유화, 드레스덴 알테 마이스터 회화관)

「십자가에 매달림」
(페테르 루벤스, 1610~1611년,
세 폭 제단화의 중앙 패널, 유화,
벨기에 안트베르펜 대성당)

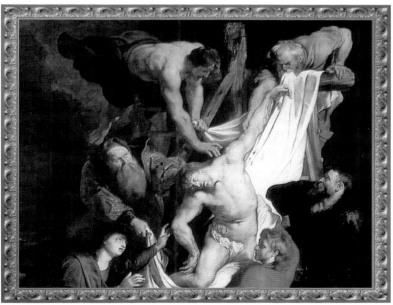

「십자가에서 내려지는 예수」(페테르 루벤스, 17세기경, 유화, 릴 미술관)

16살의 처녀와 재혼했다. 그의 나이 53살 때이니 새 아내는, 《지식 갤러리》라는 책에서 밝혔듯이, "젊은 아내는 늙은 화가에게 영감을 주는 뮤즈가 되어 주었다"는 말이 실감난다.

루벤스는 말년에 관절염으로 고생했다고 한다. 그러다가 63세의 생일을 한 달 앞둔 5월 30일, 팔에 마비 증세를 가져온 통풍으로 숨을 거두었다고 한다.

유방을 풍성히 그린 루벤스

유방이 아름다운 여인이 있다. 얼마나 아름다웠던지 그 유방을 본떠서 세브르 도자기공장에서 우윳잔을 만들었다는 유방이 있다. 루이 16세의 왕비 마리 앙투아네트의 유방이다. 또 한 여인은 클레오파트라다. 그녀의 유방은 안토니우스가 본떠서 황금의 술잔을 만들었다고 한다. 클레오파트라는 유방의 장식으로 링을 달았다고 한다. 로마의 클라우디우스라는 늙은 황제의 35세 연하 황비 메살리나는 유방을 황금빛깔로 색칠했다고 한다.

유방은, 대체적으로 풍성해야 아름답다고 여겨져 화가들은 거의 풍성한 유방을 즐겨 그렸다. 그 중 대표적인 화가가 루벤

마리 앙투아네트의 가슴 모양 우윳잔 (세브르 도자기 공장, 1788년, 세브르 국립 도자기 박물관)

「죽어가는 클레오파트라」(프랑수아 바루아, 1700
년경, 대리석 조각, 루브르 박물관)

스다. 그가 그린 여자들은 정말
풍성하다.

자신의 부인을 벌거벗겨 그린
「모피를 두른 엘렌 푸르망」이라
는 그림도 참으로 풍성한 그림
이다. 53세의 루벤스가 37년이
나 연하인 방년 16세의 엘렌과
재혼한 지 8년째 되는 해에 그
린 그림이니까 그녀의 나이 이
제 24세의 꽃다운 때이다. 그래
서 벌거벗은 엘렌의 얼굴은 앳
되어 보이고 해맑으며, 홍조 띤

「모피를 두른 엘렌 푸르망」(페테르 루벤스, 1638년
경, 유화, 빈 미술사 박물관)

뺨은 막 딴 사과같이 싱싱하다.

한쪽 손으로는 모피 자락을 끌어당겨 음부를 가리면서 다른 팔을 올려 부끄러운 듯 가슴을 가릴 것처럼 하는데, 두 유방이 온통 드러나고 있다. 어찌나 풍성한지 가히 뇌쇄적이다. 헌데 몸매만이 아니다. 온통 풍성하다. 두툼한 배에도 살집이 턱을 이루고 있을 정도다.

왜 이렇듯 풍성한 여인상으로 그렸을까? 미술평론가들은, 루벤스가 어린 나이에 아버지를 여의고 편모슬하에서 자랐기 때문에 모성을 그토록 갈구했기에 풍성한 유방에 풍성한 몸매의 여인상을 그렸다고 한다.

통풍으로 죽은 루벤스

통풍은 요즘만큼 예전에도 흔했던 병이다. 기원전 400년 무렵 의성 히포크라테스도 이 병에 대해 이렇게 말했다고 한다.

"거세한 남성은 통풍을 일으키지 않으며, 생리 중의 여성은 통풍을 일으키지 않고, 남성은 사춘기부터 통풍이 일어난다."

통풍은 유전성일 수 있으며, 어떤 약물(예를 들어 아스피린·이뇨제·인슐린·페니실린·비타민 B_{12} 등)의 과용, 혹은 어떤 질환(예를 들어 비만·고혈압·악성빈혈·부갑상선기능항진증·만성신부전증 등)이 관련 있을 수 있다.

그러나 근본적인 이유는 첫째, 과식이나 미식 등이 요산을 과잉 생성하기 때문이다. 다윈, 괴테, 밀턴, 프랭크린 등 미식가가 통풍으로 고생했다는 이야기나 혹은 제2차 세계대전 중 유럽에서 식사가

조잡해짐에 따라 자연히 통풍이 격감했다는 이야기들이 이를 증명한다.

둘째, 요산을 더 분해하는 효소를 갖고 있지 못하고 신장기능 저하로 요산 배설이 제대로 못 이루어

통풍은 요산의 생성·배설의 균형이 깨질 때 발병할 수 있다.

지는 것도 이유가 된다. 새나 원숭이, 칠면조들이 결코 미식을 하지 않는데도 통풍을 앓는 것은 요산을 더 분해하는 효소를 갖고 있지 않기 때문이다.

이렇게 요산의 생성과 배설에 균형이 깨질 때 고(高)요산혈증을 일으키고, 요산 결정체가 관절이나 활액막, 인대, 관절연골에 침착하여 2차적으로 퇴행성 병변을 거쳐 오는 질환이 바로 통풍이다.

르누아르와 류머티즘 관절염

아르테미스의 이중성

다아나, 영어 이름으로는 다이아나. 그리스신화의 아르테미스 여신과 동일시되는 여신이다. 참 예쁘다. 얼마나 예쁜지 이름 자체가 '빛나는 것'이라는 뜻이라고 한다.

아르테미스는 태양의 신인 아폴론과는 쌍둥이 오누이로 달의 여신이다. 초승달처럼 가냘픈 여신이다. 그러면서 활달·담대하면서 싸늘하고, 차갑고, 잔인한 여신이다. 니오베가 자신의 어머니 레토를 모독하였다 해서 니오베의 열두 자녀를 화살로 몽땅 죽인 여신이다. 은화살을 듬뿍 담은 활통을 둘러메고 예순 명의 님프와 열세 마리 사냥개를 거느리고 긴 머리채를 일렁이며 사냥을 즐기는 여신이다. 그러면서 동물의 수호여신이다. 제우스에게 겁탈 당하여 아이를 밴 자신의 시녀 칼리스토를 저주하여 곰으로 변신시켜 칼리스토의 아들 아르카스에게 죽임을 당할 위기를 만드는가 하면, 자신이 시녀들과 목욕

「하얀 모자를 쓴 자화상」
(오귀스트 르누아르, 1910년, 유화, 뒤랑뤼엘 컬렉션)

「사냥꾼 디아나」
(오귀스트 르누아르, 1867년,
유화, 워싱턴 내셔널 갤러리)

하는 것을 엿보았다 하여 악타이온을 사슴으로 변신시켜 악타이온의 사냥개에게 물려 죽게 만들 정도로 처녀성과 정결을 지키던 여신이다. 그러면서 주렁주렁 수많은 유방을 매달고(p.106 그림 참조) 다산과 출산과 갓난아이를 보호하는 여신이다.

이 여신의 이중성, 여성스러우면서도 탈여성의 매혹, 탈여성 속에서도 여성스러움의 고혹, 이 미묘한 마력은 남성을 한없이 매료시킨다. 그래서 아르테미스를 그림으로 남긴 화가들이 많다. 그 중에 르누아르가 있다. 르누아르가 26세에 그렸다는 「사냥꾼 디아나(Diana the Hunteress)」는 검은빛과 짙은 녹색 속에 밝게 그려진 아르테미스의 풍만한 나신이 돋보이는 작품이다.

르누아르의 이중성

　　르누아르(Pierre Auguste Renoir, 1841~1919), 개인적으로 그의 작품을 좋아한다. 「피아노 치는 소녀들」, 「책 읽는 여인」, 「바느질하는 마리 테레즈」 등 능동적으로 살아가는 인물상 하나하나가 생동감이 넘쳐서 참 좋다.

　　르누아르의 그림은 초기와 후기가 확연히 다르다. 개들과 함께 숲길을 걷는 젊은이의 그림처럼 밝디밝은 초기 작품은, 그야말로 반짝이는 색채와 빛으로 가득찬 그림이다. 그러나 노쇠와 잘병에도 불구하고 제작한 후기 작품들은 더욱 완숙해져서 더 맛과 멋이 있다.

　　그는 검은색으로 인상적인 효과를 내면서 주변의 색을 더 강렬하게 표현하였다. 색으로써 인체의 유연함과 입체감을 부드럽게 돋보이게 하였다. 그래서 평론가들은 "색채를 빛의 움직임에 따라 인식

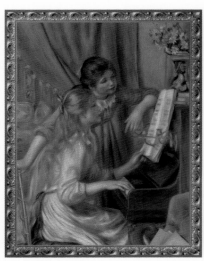

「피아노 치는 소녀들」
(오귀스트 르누아르, 1892년, 유화, 오르세 미술관)

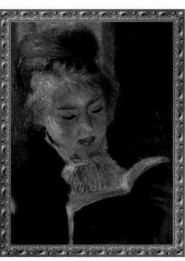

「책 읽는 여인」(오귀스트 르누아르,
1874~1876년, 유화, 오르세 미술관)

한 화가"라고 하였고, "만년의 작품을 보면 색채가 미묘하게 융합하고 있다"고 하였다. 얼마나 멋진 표현인가!

허나 그는 류머티즘 발작으로 전지요양을 겸하여 카뉴라는 작은 마을로 옮기는데, 점점 걸을 수도 없고, 날로 병이 악화되어 손가락을 움직이지 못하게 된다. 그러면서도 움직여지지 않는 손가락에 붓을 묶은 채 그림을 그렸다.

한때 오른팔이 부러져 왼손으로 명화「머리 빗는 소녀」등을 남긴 르누아르, "어떤 그림이 설명될 수 있다면 이미 예술이 아니다. 예술이라면 그 자체로 압도하고, 설명할 수 있어야 한다. 예술가는 자신의 열정 속에 사람을 휩쓸리도록 만들라"고 말했다는 르누아르, 그는 결

「바느질하는 마리 테레즈」(오귀스트 르누아르, 1882년, 유화, 미국 클락아트 인슈티튜트)

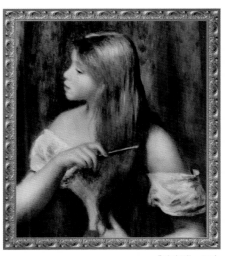

「머리 빗는 소녀」
(오귀스트 르누아르, 1894년, 유화, 메트로폴리탄 미술관)

코 질병에 굴하지 않고 자신의 열정으로 세세대대로 사람을 휩쓸리도록 만드는 불후의 걸작들을 남긴 위대한 화가로 기억되고 있다.

류머티즘, 흐르는 병

류머티즘은 그리스 말로 '흐르다'라는 뜻이란다. 뇌에서 프레그마라는 점액이 흘러내려 관절에 병을 일으킨다고 보기 때문에, 이런 이름이 붙여졌다고 한다. 한의학에서는 '역절풍' 또는 '통풍' 또는 '골비'라 하는데, 마디마디 풍기나 한기나 습기가 흐르며[流走] 병을 일으킨다고 보고 있다.

전신 질환의 부분 증세의 하나로 관절에 현저한 증세가 나타난다. 아침에 관절이 뻣뻣해지고 뻐근해 움직이기 어렵다가 한참 움직이면 다소 움직이기 쉬워진다. 관절을 움직이면 아프고 압통도 있다. 관절이 미끈미끈하게 부으면서 특히 방추형으로 좌우대칭을 이루며 붓는다. 관절이 아프며 변형을 일으키며, 근육통과 마비를 일으키기도 한다.

'풍열'이 심한 경우에는 관절이 벌겋게 붓고 아프며 손으로 만져보면 환부에 열감이 있다. '습냉'이 심한 경우에는 큰 관절이 변형되고 통증이 심해 마치 개에 물린 듯 아프다. '담어'가 심한 경우에는 탁한 체액인 '담'과 탁한 혈액인 '어혈' 때문에 관절이 붓고 청자색을 띠며, 변형을 일으켜 굴신하기 어렵고 손으로 만지면 통증이 더 심해지며 밤이면 더 아프다.

만성의 전신 질환이기 때문에 발병 초부터 반드시 전신 증세를 수반한다. 예를 들어 전신 피로, 특히 오후에 심한 피로를 느낀다.

미열 혹은 발열을 수반하며 갑자기 오한이 나거나 땀을 많이 흘린다. 현기증, 빈혈을 비롯해서 불안해하고 머리가 멍하거나 두통을 느끼

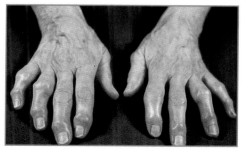

류머티즘으로 변형을 일으킨 손

며 입이 마르거나 식욕부진 등을 수반한다.

어쨌건 전신 질환이기 때문에 환부에만 집착하지 말고 전신의 건강관리에 중점을 두어야 한다.

첫째, 안정이 중요하다. 정신적 안정은 물론 충분히 수면하며, 과로를 피한다. 특히 미열이 있으면 절대적 안정이 필요하다.

둘째, 동물성 단백질이나 지방질의 과식을 피하고, 산성식품을 제한한다. 고량진미는 병을 더욱 악화시키기 때문이다. 될수록 야채류나 해조류에 중점을 두고 식물성 기름을 적당히 사용하여 조리한다. 칼슘과 비타민도 충분히 섭취하도록 해야 한다.

셋째, 체중을 줄이는 것도 중요하다.

넷째, 운동할 때도 과격한 운동은 피해야 한다.

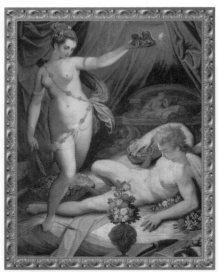

「에로스와 프시케」
(자코포 주치, 1589년, 유화, 보르게세 미술관)

않고 자신을 사랑해 주는 그 존재가 뭔지, 만일 괴물이라면 찔러 죽일 요량으로 램프를 비추며 칼을 거머쥐고, 그 존재에 다가간다.

넷째, 피코의 그림 「에로스와 프시케」이다. 에로스가 프시케 곁을 떠난다. '사랑은 믿음과 함께 할 수는 있어도 의혹과 더불어 할 수는 없다'고 말하면서.

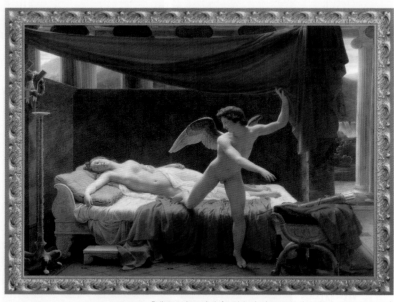

「에로스와 프시케」 (프랑수아 피코, 19세기경, 유화, 루브르 박물관)

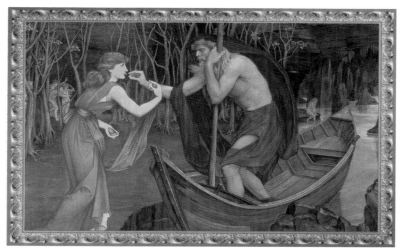

「프시케와 카론」(존 로댐 스펜서 스탠호프, 1883년, 유화, 개인 소장)

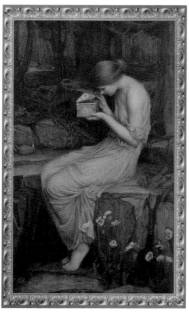

「황금상자를 여는 프시케」
(존 워터하우스, 1903년, 유화, 개인 소장)

「프시케와 에로스」
(윌리앙 부그로, 1889년, 유화, 개인 소장)

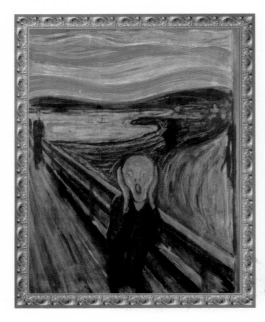

「절규」
(에드바르 뭉크, 1910년,
회화, 뭉크미술관)

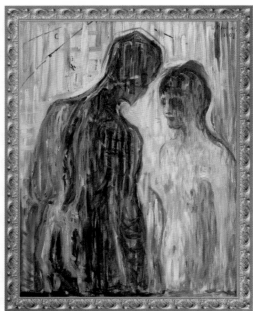

「큐피드와 프시케」
(에드바르 뭉크, 1907년,
회화, 뭉크미술관)

를 보는 것 같다. 벌거벗은 남녀의 몸은 가로로 거칠게 붓칠한 물감에 스산하고, 어두운 색감에 피가 흐르는 듯 보이기조차 하다. 우울한 이 그림이야말로 뭉크의 또 하나의 '절규'이다.

뭉크는 태어나자마자 죽을 것으로 알았다고 할 정도로 나약했고, 평생 류머티즘, 열병, 불면증 등을 앓았다. 수면은 "정신의 고차적인 부분이 신(神)의 지혜와 예지에 참가하기 위한 것"이라는 말이 있는데, 뭉크는 잠 속에, 신(神) 속에 살지 못하고 오로지 '절규' 속에서만 살고 간 불우한 화가다.

숙면의 '호불호' 식품

뭉크는 5살 때 어머니를 결핵으로 여의고, 10년 뒤 누나가 결핵으로 죽는 것마저 지켜보았고, 정신쇠약에 걸린 형제들과 의사였지만 이상성격자인 아버지 속에서 어두운 유년시절을 보냈다.

뭉크의 말마따나 "내가 태어난 순간부터 내 곁에는 공포와 슬픔, 죽음의 천사들이 있었다. 그들은 내가 놀고 있을 때에도, 봄날의 햇살 속에서도, 여름날의 찬란한 햇빛 아래에서도 나를 늘 따라다녔다"고 할 정도로, 극한 상황에 몰려 있었고, 핏속까지 절규가 스며들어 터질 것만 같이 고통스러워했다. 그래서 불면증에 시달릴 수밖에 없었다.

불면은 주의력과 자극에 대한 반응속도를 저하시킨다. 의욕상실, 대인관계의 친화력 저하, 에너지 고갈, 온도 적응능력 저하, 항스트레스 능력 저하를 일으킨다. 종종 성기능장애를 초래하기도 한다.

그래서 잠은 잘 자야 한다. 그러기 위해서는 기름기 많은 육류나

통밀

대추차

쌀밥, 또는 콩 등 지방질이나 단백질을 지나치게 함유한 음식들을 저녁식사 때 피하도록 한다.

취침 전에 과식하지 않도록 하고 취침 전 3시간 안팎으로는 식사도 피해야 한다. 물론 잠들기 전에 담배를 피우는 것도 금물이다. 대신에 채소 중에는 상추, 셀러리, 마늘, 양파 등을 많이 섭취하도록 하고 과일로는 대추, 바나나, 오디 등을 많이 먹는 것이 좋다.

특히 대추차가 좋다. 대추와 통밀을 배합하면 신경쇠약으로 숙면을 취하지 못할 때 효과가 아주 좋다. 바나나에는 수면을 유도하는 성분이 함유되어 있는데, 우유나 치즈나 생선 등에도 이런 성분이 함유되어 있으므로 이런 음식을 먹는 것도 효과가 있다.

바뷔렌과 수은중독, 양심중독

프로메테우스의 인간사랑

프로메테우스는 '앞을 미리(pro)' 아는 예지를 지닌 티탄, 즉 거인신족이다. 그는 티탄신족과 제우스를 비롯한 올림포스신족들 간에 벌어진 패권전쟁 때 제우스 편이 이길 것을 미리 알고 제우스 편에 붙어 생명을 건진다.

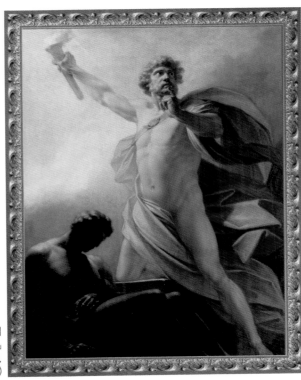

「프로메테우스의
'인간의 창조'」
(하인리히 폰 퓌거,
1817년, 유화, 개인 소장)

제우스의 명에 따라 그는 흙을 빚어 인간을 만든다. 아테나 여신이 여기에 생명의 숨결을 불어넣어 비로소 인간들이 탄생한다. 그는 인간들을 지극히 사랑한다. 그래서 올림포스에서 불을 훔쳐낸다. 속 빈 회향나무에 불을 붙여 인간에게 준다.

이로써 인간은 인간답게 살게 된다. 그 벌로 그는 카우카소스 산정 바위에 결박당하고, 독수리에게 간을 파 먹힌다. 그의 간은 밤 사이에 멀쩡히 살아나고 해가 뜨면 독수리에게 또 간을 파 먹힌다. '앞을 미리' 아는 그는 제우스가 자식 손에 몰락할 것이라 예언하는데, 그 자식이 어느 자식인지 알려주지 않자, 제우스는 이 잔혹한 형벌을 30년 동안 멈추지 않는다.

그러던 중 헤라클레스가 나타난다. 헤라클레스는 죄의 업보로 치루는 열한 번째 과업으로 황금사과를 따다가 아르고스 왕에게 바쳐야 하는데, 어떻게 해야 할지 지혜를 구하려고 그를 찾아오는 길이다.

이때 독수리를 본 헤라클레스는 화살을 날려 독수리를 처치한다. 드디어 프로메테우스는 결박에서 풀려난다.

후일담이지만 프로메테우스는 결박당했던 바위를 갈아 반지를 만들어 손가락에 끼우고, 헤라클레스가 쏜 화살은 하늘에 올라 별자리가 되고, 프로메테우스의 가르침대로 헤라클레스는 아틀라스로 하여금 따오게 한 황금사과를 손에 쥐고 과업을 마치고, 제우스는 자기를 몰락시킬 자식이 자신과 바다의 여신 테티스 사이에서 낳을 아들이라는 프로메테우스의 예언에 따라 테티스를 포기하고 그녀를 인간과 혼인시켜 영웅 아킬레우스를 낳게 한다.

인간을 지극히 사랑한 자에 의한 해피엔딩이다.

헤르메스의 인간절망

프로메테우스의 신화를 그림으로 남긴 많은 화가들 중 네덜란드 유트레히트 화파의 대표적 화가로 명성을 떨쳤던 디르크 반 바뷔렌(Dirck van Baburen, 1595경~1624)의 그림을 보자.

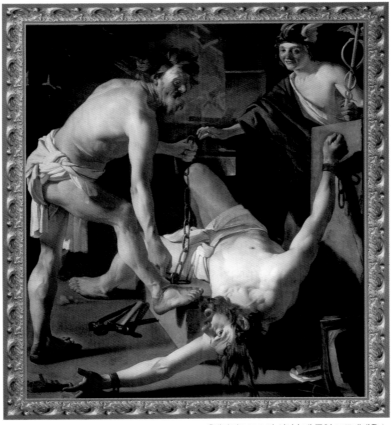

「헤파이스토스의 쇠사슬에 묶인 프로메테우스」
(디르크 반 바뷔렌, 1623년, 유화, 암스테르담 국립미술관)

제우스의 전령. 헤르메스

 장소는 헤파이스토스 대장간이다. 프로메테우스는 십자가에 거꾸로 매달린 듯 고통스러운 모습이다. 얼굴은 거꾸로 몰린 피로 붉어져 있고, 입을 벌린 채 비명을 지르고 있다. 헤파이스토스는 손수 쇠사슬도 만들고, 그 쇠사슬을 손수 프로메테우스에게 채우고 있다. 양손은 이미 채웠고, 양발을 채울 준비를 하고 있다. 이제 멀지 않아 제우스가 보낸 힘이 장사라는 크라토스에게 끌려가 카우카소스 산정에 결박당할 것이다.

 화면 오른쪽에는 헤르메스의 모습이 보이는데, 놀랍게도 히죽히죽 웃고 있다. 헤르메스는 제우스의 전령이다. 날개 달린 모자 페타소스를 쓰고, 날개 달린 신발 탈라리아를 신고, 뱀 두 마리가 휘감고 있는 날개 달린 지팡이 케리케이온(라틴어로는 카두케오스)을 들고 바람보다 더 빠르게 날고 달리며 변화무쌍한 속임수의

명수다.

여하간 가장 빠른 속도로 공전하는 행성인 수성(Mercury)이나, 금속인데도 가장 빨리 액체로 변하는 수은(Mercury)도 빠르게 날고 달리며 변화무쌍한 헤르메스의 이름을 딴 것이다. 헤르메스와 동일시되는 로마의 신이 메르쿠리우스(Mercurius)이며, 영어로 머큐리(Mercury)이다.

헌데 왜 프로메테우스 그림에 헤르메스가 등장하는 것일까? 제우스가 자식 손에 몰락할 것이라는데 그 자식이 누구인가 알아오라고 제우스가 보냈기 때문이다. 프로메테우스는 이 비밀을 헤르메스에게 알려주지 않는다. 제우스의 전령으로 자주 찾아오던 헤르메스에게 프로메테우스는 쇠사슬에 결박당하는 이 순간까지도 알려주지 않는다.

그래서 화면 오른쪽에서 히죽거리는 그 웃음은 인간으로 치면 완패당해 절망에 빠져 짓는 속임수 웃음일 것이다.

인간사랑, 인간절망

머큐리, 수은은 실온에서 액체로 존재하는 유일한 금속이다. 빠르게 흐르는 물 같은 액체이면서 은처럼 광택이 나기 때문에 '수은(水銀)'이라는 한자나 원소기호 'Hg'는 모두 '액체 은'을 뜻한다.

치과에서 쓰는 아말감이나 상처 소독제로 쓰는 머큐로크롬도 수은이다. 예로부터 의약품이나 화장품으로 써 온 게 수은이다. 동양에서도 수은을 '홍(汞)'이라 부르며 내복하면 신선이 된다, 장생한다 하여 약으로 써왔다.

《본초강목》에는 "불로장생하려는 사람들이 복식하고 폐인이 되었거나 목숨을 잃은 사람이 그 얼마인지 알 수 없다"고 하였을 정도로 써왔다.

수은

수은은 독성이 있다. 급성중독은 잘못 먹어 일어나는데 소화기의 부식으로 나타나는 증상, 흡수 후 신장의 손상으로 나타나는 소변불통, 모세혈관 손상으로 나타는 혈장손실이며, 심할 때는 쇼크 상태가 되기도 한다. 만성중독은 보통 공업상의 중독으로 보이며 구내염 또는 억울, 운동기능 실조 등의 신경증이나 근육 떨림 등의 중독성 뇌병을 일으킨다.

요즈음에 새롭게 주목되고 있는 것은 어패류에 의한 중독이다. 참치나 황새치를 비롯해 대구, 꽁치, 고등어 등이 다 그렇지만 주로 다년생이며 심해성으로 크기가 큰 어류에서 비교적 높은 수은 함량이 관찰되었다고 한다. 강과 강가는 인간이 버린 쓰레기로 오염이 될 대로 되어 있다. 그러니 바다가 오염이 안 될 수가 없고, 결국 인간마저 오염되고 있다.

수은중독에 앞서 인간의 양심중독이 더 큰 문제다. 인간절망이 큰 문제다. 그러기에 우리와 우리 후손을 위해서 환경보호에 지혜를 모으고 실천해야 한다. 인간사랑에 인간양심을 모아야 한다.

반 다이크와 상남자

처녀임신한 안티오페

큰일이 났다. 안티오페는 예쁘고 귀한 신분의 꽃다운 처녀인데 제우스에게 겁탈당하여 임신을 한 것이다. 아버지가 아는 날에는 살아남지 못하리라. 도망치자. 그래서 간 곳이 시키온이다. 그리고 이곳의 왕 에포페우스와 혼인한다.

그런데 테베를 섭정하던 안티오페의 아버지는 딸의 이런 자초지종을 알게 되자 수치스럽다며 자결하는데, 죽기 전에 동생 리코스에게 에포페우스를 죽이고 딸 안티오페에게는 치욕적인 형벌을 주라고 부탁한다.

큰일이 났다. 새로 테베의 섭정이 된 안티오페의 삼촌인 리코스가 시키온을 공격해 온 것이다. 안티오페의 남편 에포페우스가 리코스의 손에 죽임을 당하고, 그녀는 붙잡혀 테베로 끌려가게 된다. 이런 와중에 안티오페는 키타이론 산에서 쌍둥이를 낳는다.

암피온과 제토스다. 제우스의 씨다. 리코스는 쌍둥이를 산속에 버린다. 허나 다행히 쌍둥이는 한 목동의 눈에 띄어 그의 손에서 자라게 된다.

큰일이 또 났다. 목동의 손에서 잘 자란 쌍둥이가 어머니 안티오페를 찾아 구해주는데, 이때 쌍둥이가 리코스와 그의 아내 디르케를 죽인 것이다. 이들이 어머니 안티오페를 너무 학대했기 때문이

다. 헌데 디르케는 술의 신 디오니소스를 숭배하던 여인인데, 이 여인을 죽였으니 디오니소스가 가만히 있겠는가.

디오니소스는 안티오페를 미치게 만든다. 안티오페는 미친 채 정처없이 떠돈다. 그러던 끝에 포코스라는 남자를 만나 병을 고친다. 얼마나 감사한 일인가. 그래서 안티오페는 그 남자와 혼인한다. 그리고 잘 살다가 한곳에 묻힌다.

사티로스가 된 제우스

바람둥이 제우스는 아내 헤라를 만날 때도 변신술을 부렸듯이 요정이나 인간 여자들을 겁탈하고 사랑할 때도 곧잘 변신하는 것이 특기다. 안티오페를 겁탈할 때는 사티로스로 변신한다.

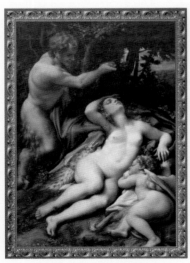

「비너스, 큐피드와 사티로스(주피터와 안티오페)」(안토니오 코레조, 1524~1527년, 유화, 루브르 박물관)

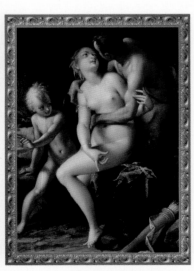

「주피터, 안티오페 그리고 에로스」(한스 폰 아헨, 1598년, 유화, 빈 미술사 박물관)

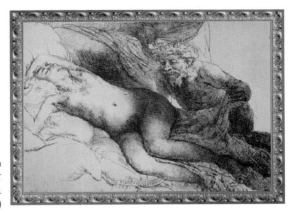

「주피터와 안티오페」
(하르먼스 판 레인 렘브란
트, 1659년, 판화, 암스테르
담 국립미술관)

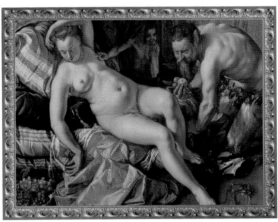

「주피터와 안티오페」
(헨드릭 골치우스, 1612년,
유화, 프란스 할스 미술관)

「주피터와 안티오페」
(장 밥티스트 마리 피에르,
1745~1749년, 유화,
프라도 미술관)

「요정과 사티로스(제우스와 안티오페)」, (장 앙투안 와토, 18세기경, 유화, 루브르 박물관)

　사티로스로 변신한 제우스와 안티오페의 신화를 주제로 한 그림
은 많다.

　잠든 안티오페에게 다가가는 선정적인 코레조의 그림, 제우스를
음흉하게 표현한 하르먼스 판 레인 렘브란트의 그림, 아모르(에로스)

「주피터와 안티오페」(안토니 반 다이크, 17세기경, 유화, 벨기에 겐트 미술관)

까지 곁들여 사랑놀음처럼 표현한 한스 폰 아헨의 그림, 안티오페의 젖꼭지를 만지는 골치우스의 그림 등이 있다. 그런가 하면, 장 밥티스트 마리 피에르는 안티오페가 겁탈당하는 게 아니라 오히려 애정을 갈구하는 형상으로 그림을 그리기도 하였다.

개인적으로는 장 앙투완 와토(Jean Antoine Watteau, 1684~1721)와 안토니 반 다이크(Anthony van Dyck, 1599~1641)의 그림이 마음에 와 닿는다. 북프랑스 발랑시엔 출신인 와토는 서정적이며 우아한 화풍으로 알려진 화가인데, 의외로 이 그림은 잠든 안티오네를 겁탈하려는 제우스가 박력 넘치게 표현되어 있다.

한편 벨기에 태생 반 다이크는 루벤스가 '최고의 제자'라 칭송하던 화가인데, 사티로스로 변신한 제우스가 잠든 안티오페에게 접근할 때 제우스의 상징인 독수리가 금방이라도 안티오페의 나신을 쪼아 먹을 듯 두 나래를 펴고 덤벼드는 찰나가 박진감 있게 포착된 그림을 남겼다.

사티로스는 반인반수, 즉 상체는 인간인데 하체는 염소이다. 하체가 말인 켄타우로스는 발이 네 개이지만 하체가 염소인 사티로스는 발이 두 개다. 머리에 염소뿔 두 개가 돋아 있다. 장난을 좋아하고 술을 즐기고 음악과 춤추기를 좋아하고 님프나 여자를 줄곧 따라다니며 관능적 쾌락을 쫓는다. 성기가 줄창 발기된 채 있다. 그래서 남성색정광, 남성성욕항진증을 '사티리아시스(satyriasis)'라 한다.

상남자, 절륜호상(絶絶倫好相)
색정광이나 성욕항진증은 병이다. 병은 아니면서 성욕이 강

하고 성능력이 뛰어난 경우를 절륜(絶倫)이라고 한다. 절륜! 이 기막힌 '상남자'의 모습은 어떠할까?

우선 체모를 보자.

두발이 무성하고 광택이 있으며 단단하고 굵다. 측두부의 머리숱이 많고, 이 부위에 새치가 없다. 눈썹은 짙고 윤택하고 부드러우면서 무성하다. 특히 눈썹의 외측으로 1/3의 눈썹 모양이 좋다. 수염, 가슴털, 팔다리의 체모가 모두 짙고 굵고 숱이 많다. 음모는 짙검고, 굵고, 부드러우면서 단단하며, 곱슬의 정도 역시 좋다. 음모가 위로는 배꼽까지, 아래로는 회음 내지 항문까지 다이아몬드 모양이다. 이를 첨규형 음모라 한다. 물론 '음모 새치'도 없다.

이런 남자일수록 성취(性臭)가 온몸에서 느껴진다. 젖내음 같기도 하고, 담뱃내 같기도 한 묘한 냄새다. 정력지수를 산출할 때 체취가 있으면 5점을 가산하고, 체취가 없으면 0점이 되는 것은 체취가 정력과 유관하기 때문이다.

이제 두상을 보자.

얼굴은 크고 윤곽이 뚜렷하며, 이마와 인당의 살집이 적당히 솟아 있다. 이를 '두대액종'이라 한다. 눈이 크고 광채가 있다. '안대채신'이라 한다. 검은 눈동자를 '정'이라고 하며, 그 안에 있는 빗살 모양을 '차륜'이라고 하는데, '차륜'은 또렷하고, '정'은 윤기가 있으면서 빛이 밝다. 눈 밑이 탄력 있고 색이 밝다. 눈밑이 늘어지거나 어두운 흑색을 띠면 안 좋다.

코가 크고, 콧마루가 우뚝 하며, 콧구멍 둘레 살이 두툼 하다. 코끝이 윤택하며, 코에 서 아랫니 방향으로 살집이 좋고 색이 곱다. 인중이 길고 깊으며, 턱과 볼이 강건하고

배꼽 주위 살이 도톰하고 담홍색을 띠면 정기가 좋다.

방정하다. 귀는 크고 색이 밝다. 그러나 귀가 붉거나 귓불이 유난히 붉으면 절륜이 아니라 색정광이다. 입술은 붉고 윤택이 있고, 크면 서 입꼬리가 위로 향해 있다.

끝으로 체상을 보자.

젖꼭지는 팥알만큼 크고 색도 검다. 손에 살이 찌고 탄력이 있으 며, 손바닥은 중앙이 희고 윤택하다. 배꼽 주위 살이 도톰하고 담홍 색을 띤다. 배꼽이 웃는 모양으로 깊고, 크고, 둥글고, 넓게 상향해 있다.

보티첼리와 결핵,
결핵에 걸리기 쉬운 외형

 맛있는 유방, 멋있는 유방

　헤라 여신의 유방과 아르테미스 여신의 유방은 젖이 풍부하여 갓난아기들이 맛있게 포식할 수 있는 유방이다. 헤라의 유방에는 젖이 넘쳐났던 모양이다. 갓난아기인 헤라클레스가 힘세게 빨았다고 하지만 헤라의 젖이 얼마나 풍부했기에 그 젖이 뿜어져 나와 하늘까지 뻗어 은하수가 되었을까! 또한 아르테미스의 유방도 젖이 흘러 넘쳐났던 모양이다. 이 여신은 무려 24개의 유방을 주렁주렁 매달고 있다. 이 여신의 신전 조각 중에는 유방이 30여 개나 되는 것도 있다.

　그렇다면 젖이 풍부한 '맛있는 유방'은 어떤 유방일까? 헤라나 아르테미스 유방을 보면 꼭 그런 것도 아니다 싶지만 대개 유방이 크고

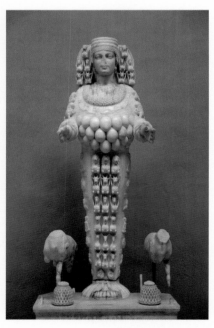

「에베소의 아르테미스상」
(2세기경, 조각, 에베소 고고학 박물관)

「은하수의 기원」(페테르 루벤스, 1637년, 유화, 프라도 미술관)

축 늘어진 하수형 유방의 모유 분비 상태가 제일 좋다고 한다. 그렇다면 가장 '맛없는' 유방은 어떤 유방일까? 접시형 유방이다. 그런데 하수형이나 접시형 유방은 둘 다 모양이 안 예쁘다.

그렇다면 모유 분비도 좋고 모양도 예쁜 유방은 어떤 유방일까? 원추형이나 반구형 유방이다. 물론 이런 유방은 섹스에도 민감하고 성적 기교도 좋은 편이라고 한다. 바로 아프로디테 여신의 유방이 이러하다.

카바넬의 그림 「비너스의 탄생」을 보자. 매우 선정적인 이 그림은 아프로디테가 막 탄생하여 바다 위에 비스듬히 누워 한 손을 이마에 올려 마치 수줍은 듯 몸을 틀고 있는데, 유방은 사과처럼 반구형이고, 유두는 연분홍이다.

이제 「밀로의 비너스」 조각을 보자. 좌우 유두가 서로 반대 방향

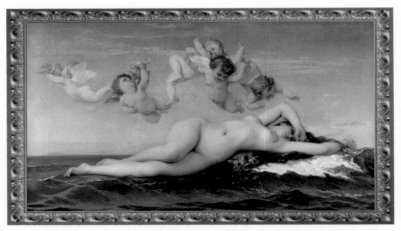

「비너스의 탄생」 (알렉상드르 카바넬, 1863년, 유화, 오르세 미술관)

을 향하면서 약간 돌출되어 있다. 이 두 작품에 나타난 아프로디테의 유방이 한마디로 '멋있는 유방'의 전형이다.

부셰의 화려한 관능미, 보티첼리의 어두운 그림자

아프로디테의 그림 중에서 빼놓을 수 없는 것이 부셰와 보티첼리 그림이다.

우선 프랑수아 부셰(François Boucher, 1703~1770)의 그림을 보자. 「비너스의 화장」은 화려하여 그녀의 유방이 돋보이게 우아하다. 「비너스의 탄생」은 아프로디테의 팔에 감긴 진주와 손에 늘어뜨린 진주가 섬세하여 그녀의 유방마저 상큼하다. 「에로스의 무기를 빼앗은 비너스」는 은밀한 부위까지 보일 듯 요염하여 그녀의 유방은 매우 선정적이다. 그러나 여기에는 공통점이 있다. 유방이 탄력 있다는 것, 사과 반쪽 같은 반구형이라는 것, 두 유두 사이가 좁지 않다는

「밀로의 비너스라고 불리는 아프로디테」
(고대 그리스/로마/에트루리아 유물, 기원전
100년경, 조각, 루브르 박물관)

「프랑수아 부셰 화가의 초상」
(구스타프 룬드베르크, 18세기경, 파스텔화,
루브르 박물관)

것, 두 유두가 서로 반대 방향을
향하면서 약간 돌출되어 있다는
것이다. 바로 가장 이상적인 유방,
즉 가장 '멋있는 유방'의 전형이다.

보티첼리(Sandro Botticelli,
1444~1510)의 그림 「비너스의 탄
생」의 아프로디테 유방도 부셰 그림 속의 아프로디테 유방과 다를
바 없이 완벽하다. 특히 두 쇄골 중간 오목한 곳과 두 유두를 잇는
정삼각형을 그린 후 두 유두와 배꼽을 잇는 역삼각형을 그려 비교
하면 두 삼각형의 길이와 크기가 똑 같을 정도로 아프로디테의 유
방은 완벽하다.

그런데 부셰 그림과 달리 보티첼리의 「비너스의 탄생」은 화사함
속에 쓸쓸함이 깃들어 있다. 즐거움 속에 우울함이 있다. 화폭 전

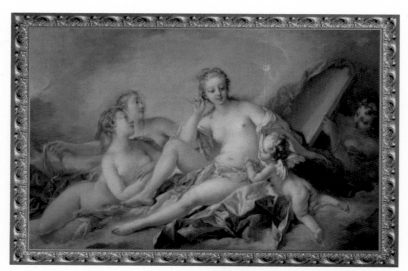

「비너스의 화장」 (프랑수아 부셰, 1749년, 유화, 루브르 박물관)

「비너스의 탄생」 (프랑수아 부셰, 1750년, 유화, 월리스 컬렉션)

「에로스의 무기를 빼앗은 비너스」(프랑수아 부셰, 18세기경, 유화, 퐁텐블로 성)

체 분위기도 그렇고, 특히 아프로디테의 얼굴에서 더욱 느껴지고 있다. '탄생'의 환희에 어울리지 않는 이 어두운 그림자의 정체는 무엇일까?

보티첼리의 「봄(프리마베라)」, 「팔라스와 켄타우로스」, 「마르스와 비너스」, 그리고 심지어 「석류의 마돈나」까지 내내 이 어두운 그림자가 따라다닌다. 왜 그럴까?

「산드로 보티첼리의 초상(1445~1510)」 (이탈리아 화파, 17세기경, 소묘, 베르사이유와 트리아농 궁)

「비너스의 탄생」의 모델 시모네타 베스푸치가 이 모든 작품의 모

「비너스의 탄생」(산드로 보티첼리, 1485년경, 템페라화, 우피치 미술관)

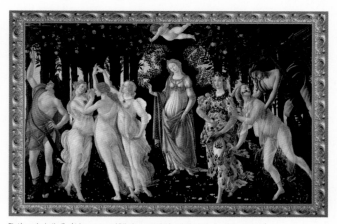

「봄(프리마베라)」(산드로 보티첼리, 1478년경, 템페라화, 우피치 미술관)

「비너스와 마르스」
(산드로 보티첼리,
1483년경, 유화, 런던
내셔널 갤러리)

「팔라스와 켄타우로스」
(산드로 보티첼리, 1480년경, 템페라화, 우피치 미술관)

델이었기 때문이며, 그녀는 22세의 젊은 나이에 병으로 죽은 여자였기 때문이다.

외형을 보고 병 알기

보티첼리의 그림 「비너스의 탄생」의 모델 시모네타 베스푸치는 청초하고 매력적인 여인이었단다. 그런데 젊은 나이에 병으로 죽었다. 과연 그녀의 병은 무엇이었을까?

우선 그의 얼굴을 보자. 「비너스의 탄생」에 나타난 얼굴은 갸름

「석류의 마돈나」(산드로 보티첼리, 1487년경, 유화, 우피치 미술관)

하며 하관이 뾰족하다. 눈썹이 가늘고 눈꺼풀이 꺼졌고, 살집 없는 코가 길고, 붉은 입술이 얇다. 창백한 얼굴과 뺨에 홍조가 어른거린다. 이제 몸매를 보자. 목이 가늘고 길다. 전체적인 체형이 길다. 왼쪽 어깨가 부자연스러울 정도로 처져 있다. 손가락은 여위고 가늘다. 이제 그녀의 병을 진단하자. 바로 폐결핵이었다.

《동의보감》의 '노체(勞瘵)' 설명을 보면, 외형상 "입과 코가 마르며 뺨과 입술이 벌겋다. 머리카락이 마르고 곧추선다. 목 뒤 양쪽에 작은 멍울[結核]이 생긴다"고 하였다. 대개 안색이 창백한데 뺨이 붉다. 특히 오후에 양 뺨이 더욱 붉다. 이마가 탁하고 얼룩덜룩한 반점이 있다. 눈썹이 누렇고 메마른다. 흰 눈동자가 푸르스름하다. 입술도 붉다. 얼굴이 갸름하고 턱이

「시모네타 베스푸치의 초상」(산드로 보티첼리, 1476년 ~1480년경, 유화, 베를린 국립 회화관)

좁으며 목이 길면서 가늘다. 코가 높지만 살집이 없다. 머리카락이나 체모가 까칠해지며 오그라든다. 눈썹도 거칠고 **뻣뻣**하며 숱이 적다. 동공 사이가 가깝다. 폐결핵 환자의 외형상 특징이 이렇다.

그렇다면 폐결핵에 잘 걸리는 외형상 특징은 어떠한가?

가슴이 좁고 길며, 늑골이 유난히 경사져 있고, 가슴이 좌우 비대칭이거나 가슴의 한 부분이 함몰되어 있거나, 등과 가슴이 거의 붙어 있다 싶을 정도로 편평하거나, 쇄골 위가 패여도 지나치게 패여서 쇄골이 돌출되어 있는 듯 보인다. 어깨가 유난히 좁고, 어깨가 앞으로 구부정하거나 어깨 양끝이 올라가 있거나 한쪽 어깨가 처져 있다. 손가락이 북채 모양이거나 손톱이 스푼 모양이거나, 특히 둘째손가락 손톱이 짐승의 발톱 같이 뾰족하거나 손가락이 야위고 길쭉하거나, 엄지와 새끼손가락 밑 손바닥에 홍반이 보이거나, 손바닥 허물이 잘 벗겨지거나 손바닥에 열감이 있고 땀에 잘 젖는다. 폐결핵에 걸리기 쉬운 외형상 특징이다.

손가락이 북채 모양으로 변형되면 폐결핵을 먼저 체크해 본다.

뵈클린과
암을 알아내는 망진법

오디세우스와 키르케

이타카의 왕 오디세우스는 트로이전쟁 후 귀향길에 외눈박이 거인 폴리페모스의 한쪽 눈까지 마저 멀게 하고 조롱까지 한다. 바다의 신 포세이돈은 그의 아들이 당한 수모에 분노한다. 이것이 결정적인 원인이 되어 오디세우스가 귀환하기까지 무려 20년이나 걸린다.

그동안 오디세우스는 모진 방황과 고된 역경을 겪으며 사경을 헤쳐 낸다. 그러면서 여러 여인들을 만난다. 키르케, 세이렌, 칼립소, 나우시카 등의 여인들이다.

키르케는 농염하고도 마성의 미가 냉혹하게 흘러넘치는 여인이다. 키르케는 마법의 술로 오디세우스의 부하들을 돼지로

「오디세우스에게 술잔을 권하는 키르케」(존 윌리엄 워터하우스, 1891년, 유화, 영국 올드햄 아트 갤러리)

만들어 울에 가둔다.

오디세우스가 부하들을 구하러 오자 키르케는 마법의 잔을 권하지만 오디세우스는 헤르메스신이 준 해독약초 덕에 끄떡하지 않는다. 이 약초는 검은 뿌리에 젖 같이 흰 꽃이 피는 '몰뤼'라는 약초다. 그러자 키르케는 오디세우스를 잠자리로 유혹한다. "사랑과 잠 속에서 서로 믿는 법을 배울 수 있겠지요"라면서. 이렇게 해서 키르케 곁에서 1년을 보내고, 드디어 오디세우스는 이 섬 아이아이에를 떠난다.

오디세우스와 칼립소

여하간 고향 이타카를 향해 항해하던 오디세우스는 고운 노랫소리로 뱃사람들을 홀려 죽게 한다는, 아름다운 여자 얼굴을 한 새인 세이렌의 유혹을 받지만 겨우 살아난다. 그러나 또다시 괴물과 풍랑에 시달린다. 부하들은 모두 죽고 오디세우스 홀로 부서진 배의 파편에 의지한 채 한 섬에 다다른다.

'바다의 배꼽'이라 불리는 오기기아 섬이다. 여기서 오디세우스는 아틀라스의 딸 칼립소에게 구원을 받고, 그녀의 극진한 보살핌 속에서 진

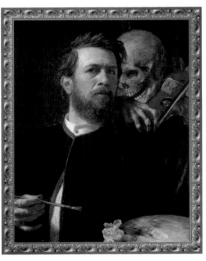

「피들을 연주하는 죽음의 신이 있는 자화상」
(아르놀트 뵈클린, 1872년, 유화, 베를린 구 국립미술관)

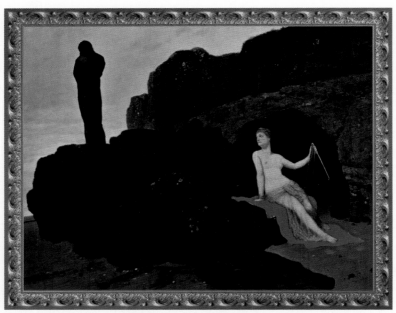

「오디세우스와 칼립소」 (아르놀트 뵈클린, 1883년, 유화, 바젤 미술관)

실한 사랑을 받는다. 허나 밤이면 사랑하던 오디세우스는 낮이면 바닷가 바위 위에 올라 석상처럼 꿈쩍하지 않은 채 고향 쪽만 바라볼 뿐이다. 아르놀트 뵈클린(Arnold Böcklin, 1827~1901)의 그림 「오디세우스와 칼립소」에는 이런 모습의 오디세우스를 사무치는 눈빛으로 바라보는 나신의 칼립소 모습이 마냥 애절하게 보인다. 나는 개인적으로 뵈클린의 이 그림을 무척 좋아한다.

사랑하는 사람의 마음을 알지만 사랑하기에, 너무 사랑하기에, 사랑하는 사람을 놓아주지 못하는 사랑, 그 사랑이 이 그림에 고스란히 담겨 있기 때문이다. 이렇게 하기를 7년 되는 어느 날, 칼립소는 신의 뜻에 따라 오디세우스를 눈물로 떠나 보내준다.

오디세우스와 아르고스

그러나 오디세우스의 방황은 여기서 그치지 않는다. 또다시 난파되어 표류한다. 그러다가 겨우 스케리아 섬에 당도하고, 여기서 나우시카 공주를 운명적으로 만난다. 결국 이 여인의 도움으로 오디세우스는 드디어 이타카에 귀향한다.

늙은 거지로 변장하고 나타난 오디세우스는 왕비를 독차지하여 왕위를 찬탈하려는 일당들을 괴멸하고, 자신의 왕국을 되찾는다.

이 과정에서 어느 누구도 늙은 거지가 오디세우스이리라는 걸 알아채지 못한다. 오로지 늙은 개 아르고스만이 대뜸 주인을 알아보고 두 귀를 내리고 꼬리를 흔들며 반긴 뒤 힘이 없어 숨을 거둔다. 물론 오디세우스의 유모였던 에우뤼클레이아가 오디세우스의 발을 씻겨주다가 멧돼지의 송곳니에 찔린 상처가 있는 걸 보고 비로소 알아보기는 했지만, 충견 아르고스는 '한눈'에 알아본 것이 아니라 '한코'로 오디세우스를 대뜸 알아본 것이다.

'개 코'가 인간보다 최대 10

「오디세우스를 알아보는 아르고스」
(시몽 부에의 그림을 도안으로 한 프랑스 테피스트리,
1650년경, 브장송 고고미술관)

만 배 더 뛰어날 만큼 냄새에 예민하기 때문일 거다. 얼마나 개 코의 후각능력이 놀라운지 암까지 찾아낸단다. 암이 만들어 내는 특별한 물질이 소변이나 날숨 등을 통해 배출되는 것을 개가 그 휘발성 분자까지 감지해 낸다는 것이다.

'개 코'와 '내 눈'

그렇다면 '개 코'가 아니라 '내 눈'으로 암을 미리 짐작해 낼 방법은 없을까? 암의 징조를 알아낼 '망진법' 몇 가지를 예로 들어보자.

얼굴, 특히 뺨과 코에 거미줄 같은 검붉은 모세혈관이 돋는다. 여드름이 갑자기 심해지거나 머리카락이 갑자기 검어진다. 어깨뼈 위와 대추(大椎)혈 주위에 털이 자란다. 과다모발증이 있다. 눈동자가 밖

코에 거미줄 같이 생긴 검붉은 모세혈관

으로 몰린다. 흰 동자의 위쪽에 'ㅡ'자 형의 정맥, 혹은 'V'자 형 횡행혈관, 혹은 선홍색의 나선형 혈관이 뻗어 있다. 혹은 두 가지 이상의 붉은 핏줄이 검은자를 관통한다. 검은자 위쪽으로 청색의 물결 모양이 보인다.

귓바퀴가 메말라 거칠다. 귓바퀴에 암회색 결절이 보인다. 콧방울 외측에서 인당을 향해 뻗은 해조문(蟹爪紋)이 나타난다. 콧대에 흑갈색 반점이 나타난다. 혀 가장자리에 청자색 줄무늬나 불규칙한 모양의 흑반이 보인다. 아랫입술에 자홍색, 흑자색의 원형 또는 타원형의

반점이 나타난다. 유방에 무통성 응어리가 잡히고, 유방의 피부가 오렌지 껍질처럼 울퉁불퉁하고 함몰이 나타난다.

손톱 조근 쪽에서 세로로 검은 선이 생겼다면 암을 의심해 보도록 한다.

손바닥이 칠흑처럼 검어진다. 손톱 조근 쪽에서 세로로 검은 선이 뻗는다. 혹은 조근과 수직으로 검은 무늬와 자주색 무늬가 나타난다. 손톱 양쪽 옆의 가장자리가 굽거나 손톱이 원통형이 된다. 점이 커지거나 색이 짙어지고, 점 부위가 잘 헌다. 노인의 피부에 회색 사마귀처럼 오톨도톨한 융기가 생긴다.

혈뇨가 비친다. 대변이 회백색을 띠거나 피, 또는 피와 점액, 또는 피와 고름이 섞여 악취가 난다. 까만 대변을 본다. 자궁출혈이 있거나 무색 또는 가벼운 혈흔의 대하가 나온다.

몇 가지 예만 들어보았지만, 이런 경우는 암을 의심해보고 정밀진단을 받아볼 필요가 있다.

부그로와 여성불임증, 남성불임증

꽃의 여신 플로라와 클로리스

꽃, 즉 '플라워'는 로마신화에서 꽃의 여신인 '플로라'의 이름에서 연유한 말이다. 꽃의 여신은 봄의 여신이다. 그래서 로마에서는 플로라 여신을 기리기 위해 꽃피는 봄에 축제를 연다. 플로라리아 축제'이다.

이 축제를 연상해서 그린 그림으로 카바넬의 「플로라의 승리를 위한 초안」이 있다. 이 그림은 지상이 아니라 천상을 배경으로 하고 있다. 긴 추위를 이겨내고 새봄을 맞은 '승리'를 표현하고 있다. 구름을 뚫고 마차를 타고 달려온 플로라 여신 둘레로 적나라하게 남

「플로라의 승리를 위한 초안」
(알렉상드르 카바넬, 1870년경, 유화, 루브르 박물관)

녀들이 뒤엉켜 즐거움을 만끽하고 있다. 분망한 축제요, 충동적인 축제임을 표현하고 있다. 카바넬의 「비너스의 탄생」(p.108 그림 참조)이 여느 비너스 그림과는 달리 가장 관능적인 그림으로 평가 받듯

이, 플로라리아 축제를 연상해서 그린 그의 그림 또한 매우 관능적이다. 봄은 역시 들뜸의 계절, 희열의 계절이기 때문이리라.

플로라처럼 그리스신화에도 꽃의 여신이 있다. 클로리스다. 클로리스는 '축복받은 자들의 섬에 살던 요정인데, 서풍의 신 제피로스의 사랑을 받아 꽃의 여신이 되었다. 제피로스가 그녀를 너무 사랑한 나머지 우선 겁탈부터 한 후 사랑을 고백하며 꽃의 여신으로 만든 것이다.

보티첼리의 「봄(프리마베라)」(p.112 그림 참조)를 보자. 그림 중앙에 비너스가 있고 화면 제일 오른쪽에 몸뚱이가 온통 퍼런 남자가 바로 앞에 있는 여인에게 달려든다. 놀란 그 여인 바로 앞에 꽃무늬 옷에 머리에는 꽃 장식을 한 여인이 꽃잎을 뿌리고 있다. 남자가 제피로스이고, 두 여인은 겁탈 당하는 클로리스와 비로소 꽃의 여신이 된 클로리스이다.

서풍의 신 제피로스와 화가 부그로

제피로스는 티탄신족인 '황혼의 신' 아스트라이오스와 '새벽의 여신' 에오스 사이에서 태어난 아들로 북풍 보레아스, 남풍 노토스, 동풍 에우로스와 형제다.

서풍의 신이며, 만물을 소생시키고 온누리에 생기가 넘치게 하는 봄의 전령이며, '씨앗을 자라게 하는 신'이다. 그래서 제피로스의 바람이 불면 만물이 살아나고 활기를 띤다. 갖가지 꽃들이 흐드러지게 피어 더할 수 없이 화려의 극치를 이룬다. 제피로스의 바람이 있는, 한 봄은 정녕 축복의 계절이다.

제피로스와 플로라(클로리스)를 그린 그림은 많지만, 개인적으로는 윌리앙 아돌프 부그로(William-Adolphe Bouguereau, 1825~1905)의 「제피로스와 플로라」가 제일 마음에 든다. 프랑스의 아카데미 회화를 대표하는 이 화가는 고전주의를 고수하던 보수주의자였다고 한다.

「자화상」(윌리앙 아돌프 부그로, 1879년, 유화, 몬트리올 미술관)

그와 뜻을 같이 한 화가가 카바넬인데, 앞에서 카바넬의 「비너스의 탄생」이 매우 관능적이라 했듯이 부그로의 「비너스의 탄생」 역시 그렇다.

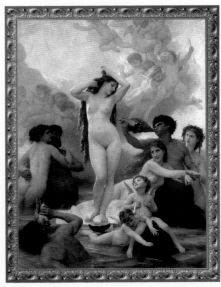

「비너스의 탄생」
(윌리앙 아돌프 부그로, 1879년, 유화, 오르세 미술관)

카바넬의 비너스가 측와위라면 부그로의 비너스는 입위인데, 종래의 '베누스 푸디카' 자세와는 전혀 달리 콘트라포스토 자세를 취하고 있어 여체의 율동감과 곡선미가 정교하고 극사실적으로 표현되어 역시 '여체 화가 중 대가'의 면모를 잘 드러내고 있다.

"나는 예술에서 아름다운 것만 보고 싶다"고 했

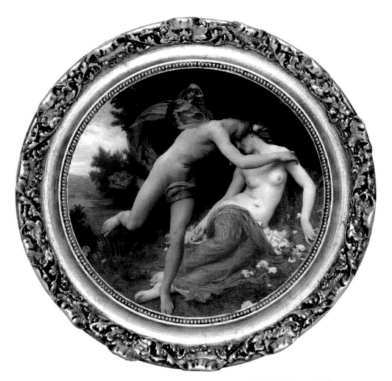

「제피로스와 플로라」, (윌리앙 아돌프 부그로, 1875년, 유화, 뮐루즈 미술관)

다는 그의 말 그대로 그의 작품은 한마디로 아름답다.

그의 「제피로스와 플로라」도 그렇다. 앙증맞은 나비날개를 단 제피로스의 나신도 아름답지만, 꽃잎에 휘감겨 살짝 몸을 뒤틀고 있는 플로라의 나신은 눈부시게 아름답다.

아르테미스와 쑥, 셀레네와 셀레늄

헤라 여신이 꽃의 여신을 찾아와 간청했단다. 제우스 없이 혼자 자식을 낳을 수 있게 해달라고. 꽃의 여신은 올레누스 들판의

달리와 흉통 치료요법

 페르세우스와 안드로메다

8월이면 매년 페르세우스 별똥별이 우수수 쏟아진다. 2017년 8월에는 시간당 최대 100개씩 떨어져 장관을 이루었다. 이를 '유성우 현상'이라고 한다. 별똥별(유성)이 비처럼 쏟아진다는 뜻이다.

11월에는 사자자리에서, 12월에는 쌍둥이자리에서 별똥별이 떨어지는데, 페르세우스 별똥별처럼 빠르거나 밝지 않단다. 페르세우스 별똥별은 평균속도가 초속 59km란다.

여기서 잠시 그리스신화 속으로 들어가 보기로 하자.

아르고스 왕국의 공주 다나에는, 아들을 낳으면 외할아버지를 죽일 것이라는 신탁 때문에 청동탑에 갇힌다. 제우스가 황금 소나기로 변신하여 청동탑 창을 통해 들어와 다나에를 잉태시킨다. 페르세우스는 이렇게 태어난다.

아르고스의 왕은 다나에와 페르세우스를 궤짝에 넣어 바다에 버린다. 궤짝은 어느 해안에 다다르고, 그곳에서 한 어부에 의해 구해진다. 그리고 세월이 흐른다. 헌데 어부의 형이자 그곳 왕인 폴리덱데스가 다나에에게 반한다. 그래서 다나에로부터 그의 아들 페르세우스를 떨어뜨리기 위해 페르세우스로 하여금 메두사의 머리를 바치라고 한다.

신들과 요정들의 도움으로 방패부터 키비시스라는 자루, 한 쌍의

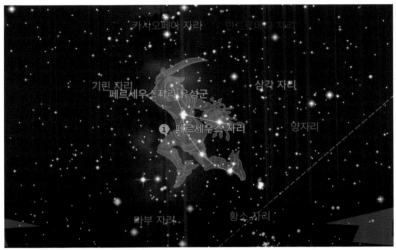

'페르세우스 별자리'

날개 달린 신발, 투명인간이 되는 마법의 투구, 그리고 메두사의 머리를 자를 칼까지 갖춘 페르세우스는 드디어 메두사의 목을 잘라 자루에 담는다.

메두사가 흘린 핏속에서 태어난 천마 페가소스를 타고 돌아오는 길에 에티오피아에서 바닷가 암초에 묶여 바다 괴물에 희생될 이곳 공주 안드로메다를 구한다. 둘은 혼인한다.

영웅 페르세우스와 그의 아내 안드로메다가 죽자 아테나 여신은 이들을 하늘로 올려 별자리로 만들어준다. 이 별자리가 바로 페르세우스 별자리다.

 페르세우스와 살바도르 달리

페르세우스의 후일담이다.

첫째, 다나에를 괴롭히며 페르세우스로 하여금 메두사 머리를 잘

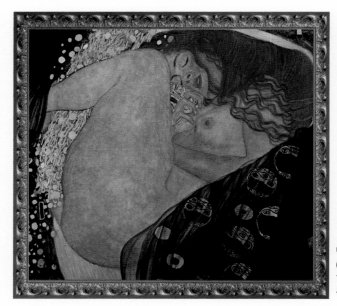

「다나에」
(구스타프 클림트,
1908년경,
유화, 개인소장)

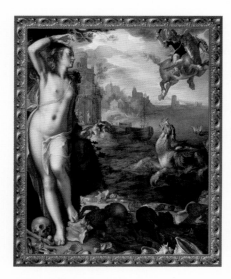

「안드로메다를 구하는 페르세우스」
(요아킴 브테바엘, 16~17세기경, 유화, 루브르 박물관)

라 오라 시킨 폴리덱테스 왕은 페르세우스가 키비시스 자루에서 메두사의 머리를 꺼내는 순간에 돌로 변해 죽는다.

둘째, 페르세우스는 다나에와 함께 고향인 아르고스를 찾아가고, 그곳 축제에서 원반던지기를 하는데, 이들 모자를 궤짝에 실어 바다에 버린 아르고스의 왕이 우연

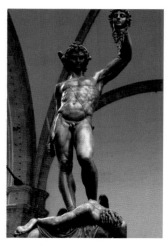

「메두사의 머리를 든 페르세우스」
(벤베누토 첼리니, 1554년, 청동조각상,
피렌체 로지아 회랑)

히 그 원반에 맞아 신탁대로 죽는다.

페르세우스의 신화는 이처럼 극적인 내용이 풍부하고 흥미진진하다. 그래서 이 신화를 소재로 한 미술작품이 많다. 개인적으로 좋아하는 작품이 있다.

다나에와 제우스의 만남을 그린 그림 중에는 황금빛으로 화려한 클림트(Gustav Klimt, 1862~1918)의 작품이 좋다. 페르세우스가 안드로메다를 구하는 장면을 그린 그림 중에는 긴박감이 넘치는 요아킴 브테바엘(Joachim Uytewael, 1566~1638)의 작품이 좋다. 페르세우스가 메두사의 목을 자른 것을 표현한 조각으로는 벤베누토 첼리니(Benvenuto Cellini, 1500~1571)의 작품이 좋다.

페르세우스를 조각한 작가로 또 하나의 인물을 든다면 살바도르 달리(Salvador Dalí, 1904~1989)가 있는데, 개인적 취향에 맞지 않지만 하도 별나서 눈길을 끈다. 달리라면 누구나 「기억의 영속」 등 독특한 그림을 그린 화가로 기억할 것이다.

「페르세우스, 벤베누토 첼리니에 대한 오마주」(살바도르 달리, 1976년, 청동 조각, 마이애미 로빈 레일 미술관)

온도의 급격한 변화가 오지 않게 주의하고, 햇살이 있는 오후에, 사람들이 왕래하는 곳에서 하는 것이 좋다.

순간적으로 힘을 쓰는 운동이나 엎드리기 등은 삼가야 한다. 전

문의와 상담하여 자신에게 적절한 운동처방을 받는 것이 좋다.

식이요법은 한 번에 양이 많은 과식, 몰아 먹는 폭식, 서둘러 먹는 급식을 피한다.

유산소 운동(걷기)

가공식품이나 저장식품을 비롯해 맵고 짠 음식, 기름진 음식, 통조림, 튀김, 버터, 빵, 과자, 달걀노른자, 육류의 내장, 생선알, 자반, 젓갈, 오징어, 새우 및 열성식품과 청량음료, 설탕, 술, 담배는 피한다.

섬유소가 풍부한 자연식품을 골고루 섭취해야 한다. 채소, 과일, 콩류, 잡곡류, 견과류, 종자류(씨류), 버섯류, 해조류, 생선 등이 좋다.

견과류

버섯류

해조류

 ## 샹파뉴와 사혈요법

니케의 화려한 가문

평창올림픽 같은 동계올림픽의 메달 제작과 달리 하계올림픽의 메달 제작에는 IOC가 정한 규정을 따라야 한단다. 메달의 앞면 디자인에는 제1회(1896년) 올림픽이 열린 아테네의 파나티나이코 경기장을 배경 그림으로 넣어야 하고, 특히 그리스신화에 나오는 니케 여신상을 반드시 넣도록 규정하고 있단다.

니케는 그리스신화에 나오는 승리의 여신이다. 영어로는 '나이키'로 불린다. 로마신화에서는 로마의 상징이며, 원로원의 수호신으로 숭상되는 '빅토리아'이다.

니케의 아버지는 팔라스다. 거대한 몸집의 신족인 크리오스와 '가

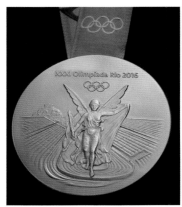

니케 여신상이 있는 2016 리우올림픽 메달

아테나 여신의 손바닥 위에 니케가 올려진
마케도니아 주화. (기원전 300년경, 리용 미술관)

슴 속에 다이아몬드 같은 단단한 마음이 들어 있다'는 강인한 에우리비아 사이에서 태어난 아들이다. 니케의 어머니는 저승을 둘러싸고 흐르는 강의 여신 스틱스이다. 제우스 대신은 물론 어떤 신들이나 인간이 스틱스 이름에 걸고 맹세한 것은 결코 어길 수 없다는 대단한 여신이다.

니케의 형제는 셋이다. 질투의 신 젤로스, 힘의 신 크라토스, 폭력의 신 비아가 니케의 형제다.

니케는 이들 형제들과 함께 티탄신족과 제우스 신족 사이에 벌어진 전쟁 때 제우스 편에 서서 제

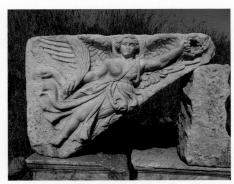
터키의 고대 도시 에페소스의 폐허에 남아 있는 니케 여신상

우스 편이 승리하게끔 공로를 세운다. 특히 니케는 이 전쟁 때 제우스의 전차를 몰아 남다른 공헌을 한다. 그래서 그림이나 조각에 니케가 제우스 옆에 있는 경우가 종종 있다.

때로 니케는 전쟁의 여신 아테나와 함께 등장한다. 그래서 아테나 여신의 손바닥 위에 니케가 올려진 경우가 있다. 마케도니아 주화가 그렇다.

샹파뉴와 얀세니즘

니케를 주제로 한 작품 중 걸작은 사모트라케 섬에서 발굴된 조각상 「사모트라케의 니케」이다. 머리와 두 팔이 없는 채 복원

「사모트라케의 니케」 (고대 그리스/로마/에트루리아 유물, 기원전 330년경, 대리석 조각, 루브르 박물관)

「샌들을 벗는 니케」 (고대 그리스/로마/에트루리아 유물, 기원전 410년경, 대리석 조각, 아테네 아크로폴리스 박물관)

된 이 조각은 실로 우아함의 극치다. 승리의 나팔을 불며 뱃머리의 대리석 위에 서서 해풍에 옷자락을 펄럭이는 조각상이다. 이 여신상은 아크로폴리스 미술관의 「샌들을 벗는 니케」와 함께 여체 곡선을 황홀할 지경으로 표현한 작품으로 일컬어지고 있다.

「자화상」 (필리프 드 샹파뉴, 17세기경, 유화, 그르노블 박물관)

　물론 고대 그리스의 파이오니오스가 제작한 조각상도 "유려한 옷주름과 탄력성 넘치는 육체의 묘

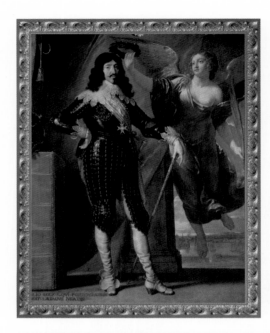

「승리의 여신으로부터 면류관을
받는 프랑스의 왕 루이 13세」
(필리프 드 샹파뉴, 17세기경,
유화, 루브르 박물관)

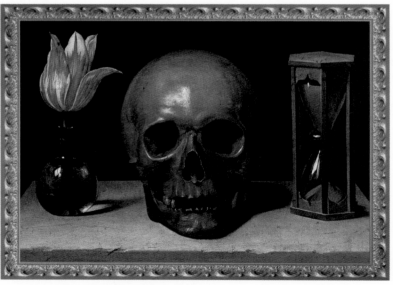

「바니타스」(필리프 드 샹파뉴, 17세기경, 유화, 테세 미술관)

「1662년의 봉헌물」 (필리프 드 상파뉴, 1662년, 유화, 루브르 박물관)

사에 비상하는 니케의 특징을 유감없이 나타내었다"는 평을 받고 있다.

니케를 주제로 한 회화 중에서 플랑드르 태생의 프랑스 화가인 필리프 드 상파뉴(Philippe de Champaigne, 1602~1674)가 그린 「승리의 여신으로부터 면류관을 받는 프랑스의 왕 루이 13세」가 개인적으로 호감이 간다.

상파뉴의 그림 중 「바니타스」도

「리슐리외 추기경의 초상」 (필리프 드 상파뉴, 17세기경, 유화, 샬리스 왕립미술관)

있다. '바니타스'란 '인생무상'이라는 뜻이다. 튤립과 해골, 모래시계가

그려진 그림이다. 삶의 부질없음을 상징하는 정물이다.

그런 까닭인지 샹파뉴는 후기에 가톨릭 신학자 코르넬리우스의 엄격한 교리에 감화되어 얀세니즘(Jansenismus)에 빠져들면서 "바로 크적 웅장함과 화려함 대신 차분하게 가라앉은 색채와 수수한 배경 속에 경건한 신앙심을 표현한 작품"으로 화풍이 변모한다.

이때 완성된 작품이 「1662년의 봉헌물」이다. 얀세니즘의 거점이었던 포르루아얄 수녀원에서 수녀생활을 하던 샹파뉴의 딸이 두 다리가 마비되었다가 수녀원장의 기도로 응답을 받아 기적적으로 회복된 순간을 그려 감사하며 봉헌한 그림이다.

루이 13세와 사혈요법

얀세니즘은, 인간은 하느님의 특별한 은총 없이는 그 계명을 완전히 지킬 수 없으므로 윤리적으로 엄격하게 살아야 한다고 주창하는 주의이다. 그러나 샹파뉴는 후기에 얀세니즘에 빠져들기 전까지는 루이 13세의 궁중화가로 활약하던 화가였다. 그래서 승리의 여신 니케로부터 면류관을 받는 루이 13세를 그렸고, 또 황제와 황제의 어머니, 당시 실세였던 리슐리외 추기경의 초상화를 그리며 승승장구했던 것이다.

루이 13세는 프랑스에 절대군주제를 확립한 황제다. 막후 실세인 리슐리외가 폐결핵으로 사망한 다음해에 황제는 급성장염과 구토로 마흔두 살에 사망한다. 이들의 사망에 대해 "당시 가장 일반적이었던 치료법인 사혈과 관장의 잦은 시행이 이 두 사람의 신체 상태를 급격히 약화시켰던 것으로 보인다"는 견해가 있다.

사혈요법은 고대 그리스에서도 흔히 시행되던 것인데, 사혈의 양이 많은 것이 한의학의 사혈요법과 다르다. 한의학의 사혈요법은 침으로 체표

사혈요법 중 자혈요법

얕은 부위의 작은 혈관, 즉 '혈락'을 찔러 약간의 피를 내서 질병을 치료하는 요법이다. 일명 '자혈요법' 또는 '자락요법'이라 한다.

이때 부항을 겸하기도 한다. 사혈과 부항을 겸하는 경우를 '자락부항'이라 한다. 부항에 쓰는 도구의 종류도 다양하며, 도구 속의 공기를 빼는 방법에도 화력을 이용하는 경우, 물을 끓여서 빼는 경우, 주사기 또는 펌프로 배기하는 경우 등이 있다. 도구를 체표에 붙였다가 곧 떼는 경우, 흡착 후 일정 시간 방치하는 경우, 흡착 후 피부표면을 이동시키는 경우 등 시술방법도 질병이나 환자의 상태에 따라 다양하게 선택해야 한다.

상용하는 질병은 어혈이 뚜렷한 경우이다. 일반적으로 고혈압, 편도선염, 신경성 및 과민성피부염, 급성염좌(삔 것), 두통, 비염, 수족마비, 근골통증, 생리통, 위통, 복통, 소화불량 등 다양하다.

그러나 출혈양은 성인의 경우 1회 10mm를 넘지 않게 해야 하며 몸이 허약한 경우, 임신 중 및 산후, 고열, 피부궤양, 저혈압, 빈혈, 출혈 경향이 있는 경우, 동맥류나 정맥류가 있는 경우에는 하지 않는 것이 원칙이다. 그리고 자가 사혈이나 무면허시술소의 사혈은 위험하므로 금해야 한다.

리치와 파에톤 콤플렉스

 헬리오스의 태양마차

'고대 세계 7대 불가사의'라는 것이 있다. 기원전 200년 비잔 티움 출신의 학자 필론이 선정한 이 일곱 가지 중에 '콜로서스'가 포함되어 있다. 콜로서스는 헬리오스의 거대한 조각상이다. 그리스 섬 로도스 시민들이 기원전 305년 마케도니아의 공격을 막아내고 승리한 것을 기념하기 위해 세운 것이다.

기원전 5세기 초부터 로도스 섬에서는 헬리오스를 숭배하여 많

'현대에 재현되는 〈로도스의 콜로서스상〉 모형도' (건축가 아리스 팔라스)

은 신들 중에서 으뜸으로 섬겼기 때문에 이 조각상을 세운 것인데, 기원전 226년 지진으로 무너져 사라졌다고 한다.

그런데 최근 이 콜로서스를 다시 만드는 프로젝트가 추진되고 있다고 한다. 새 콜로서스는 135m 이상으로 고대 조각상이 약 30m이었던 것에 비해 5배 되는 크기다. 뉴욕 자유의 여신상보다 40m 이상 높단다. 항구에 두 다리를 벌린 채 머리 위로 올린 오른손으로 커다란 등불을 들고 에게해를 바라보는 모습으로 건립된다는데, 다리 사이로 배가 드나들 수 있게 설계했다고 한다. 완성된다면 세기적인 명물이 될 것이다.

헬리오스는 티탄신족으로 그리스신화에 나오는 태양신이다. 아침이면 네 마리 말이 모는 태양마차를 몰고 하늘을 가로질러 가는 신이다. 천공을 가로지르며 하늘 아래 모든 것을 속속들이 내려다보는 신이다. 그래서 미의 여신 아프로디테와 전쟁의 신 아레스의 밀통을 아프로디테의 남편인 대장장이 헤파이스토스에게 알려준 것도, 페르세포네를 지옥의 신 하데스가 납치해간 것을 페르세포네의 어머니인 농업의 여신 데메테르에게 알려준 것도, 바로 헬리오스였다.

파에톤의 태양마차

파에톤은 헬리오스와 클리메네 사이에서 태어난 아들이다. 파에톤은 자신이 헬리오스의 아들임을 증명하기 위해 아버지를 찾아가고, 헬리오스는 자신이 아버지임을 밝히면서 그 증거로 파에톤의 소원이라면 뭐든 들어주겠다고 스틱스 강에 맹세한다.

파에톤은 아버지가 모는 태양마차를 몰게 해달라고 조른다. 스틱

「자화상」
(세바스티아노 리치, 1704년, 유화,
우피치 미술관)

「파에톤의 추락」
(세바스티아노 리치, 1704년, 유화, 벨루노 시립박물관)

「파에톤의 추락」
(페테르 루벤스
17세기경, 유화,
벨기에 왕립미술관)

스 강에 맹세한 것은 그 어떤 신도 어길 수 없는 것, 결국 헬리오스는 파에톤의 소원을 들어준다. 드디어 파에톤은 태양마차를 몰고 하늘을 가로지른다. 그러나 말을 통제하지 못하여 대지가 태양열로 불바다가 된다. 초원은 사막이 되고 강은 바닥을 드러낸다. 다급해진 제우스가 벼락을 친다. 파에톤은 하늘로부터 곤두박질쳐서 에리다노스 강으로 추락하여 죽는다.

「천사의 도움으로 풀려나는 성 베드로」
(세바스티아노 리치, 1710년, 유화,
산 피에트로 인 빈콜리 성당)

파에톤의 추락 장면은 루벤스(Peter Paul Rubens, 1577~1640)나 세바스티아노 리치(Sebastiano Ricci, 1659~1734)의 그림에 사실감 넘치게, 박진감 넘치게 잘 그려져 있다. 두 화가의 그림이 다 명화다. 그러나 개인적으로는 리치의 그림에 더 마음이 끌린다.

리치는 「천사의 도움으로 풀려나는 성 베드로」, 「동방박사의 경배」, 「반역 천사들

「동방박사의 경배」 (세바스티아노 리치,
1726년, 유화, 런던 로얄 아트 컬렉션)

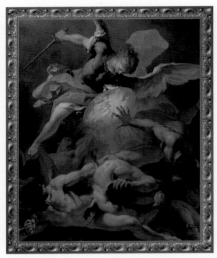

「반역 천사들의 추락」(세바스티아노 리치, 1720년경,
유화, 덜위치 칼리지 미술관)

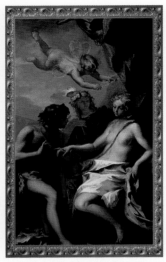

「바쿠스와 아리아드네」(세바스티아노 리치,
1713년경, 유화, 영국 치즈윅 하우스)

의 추락」 등 많은 성화를 그린 화가이면서 「바쿠스와 아리아드네」,
「셀레네와 엔디마온」 등 많은 그리스신화 소재의 작품을 남긴 화가
다. 그런 그가 제우스의 번개를 맞고 말과 함께 추락하는 파에톤의
마지막 모습을 정말 생생하게 잘 그려낸 것이다. 실로 감동적인 그
림이다.

위대한 헬리오스, 콤플렉스의 파에톤

헬리오스는 위대하다. 태양신이니까. 파에톤은 그 위대한 아
버지가 자랑스럽고, 그 위력을 공유하고 싶어한다. 그러나 파에톤
은 아버지처럼 위대할 수 없다. 파에톤은 그 자신이 태양신이 아니
니까. 그런데도 파에톤은 콤플렉스 때문에 위력을 드러내고자 애쓴
다. 그 결과는 추락이다.

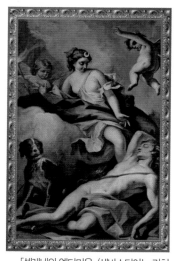

「셀레네와 엔디미온」(세바스티아노 리치, 1713년경, 유화, 영국 치즈윅 하우스)

파에톤은 어린 시절 애정결핍을 겪는다. 아버지가 누구인지 모른 채, 아버지의 사랑을 한 번도 받아보지 못한 채 어머니와 주눅이 들어 산다. 그런 파에톤 앞에서 한 아이가 족보 자랑을 한다. 제우스와 이오 사이에서 태어난 아이다. 그러니 더 주눅이 든다. 동네 아이들이 모두 한편이 되어 파에톤을 왕따시킨다. 더 주눅이 든다. 그럴수록 콤플렉스는 심해진다.

어느 날 어머니에게 아버지가 누구냐고 묻는다. 부쩍 고독해지고, 부쩍 우울해하고, 부쩍 소심해진 아들 파에톤에게 어머니는 아버지의 존재를 알린다. 파에톤은 놀란다. 그 위대한 태양신 헬리오스가 아버지라니! 파에톤은 동네 아이들에게 이 사실을 말한다. 그러자 동네 아이들이 비웃는다. 파에톤은 이를 입증해야 한다. 그래서 아버지를 찾아 떠나고, 헬리오스로부터 자신이 너의 아버지라는 말을 듣고도, 그 증거를 갖고 싶어한다.

「추락하는 파에톤」(헨드릭 골치우스, 1588년, 동판 조각, 암스테르담 박물관)

아버지의 태양마차를 타고 하늘을 가로질러야 증거가 된다. 아니나 다를까. 태양마차를 타고 있는 파에톤을 보고 동네 아이들은 놀란다. 파에톤은 우쭐해진다. 콤플렉스를 한방에 날리는 우쭐함에 점점 동네 아이들 가까이로 지상을 향해 태양마차를 몬다. 그러자 대지는 불타고 강은 마르고, 끝내 파에톤은 번개를 맞는다. 그 결과는 바로 추락이다.

그리스신화 이야기이지만 오늘날 이 땅에도 일어나는 일이다. 이를 '파에톤 콤플렉스'라고 한다. 이 콤플렉스의 증상을 설명한 글을 인용해 본다. "비정상적 민감성, 고독감과 부적응, 만성 우울증과 공격성, 신경증적 소심증, 애정에 대한 충동적 욕망, 조바심과 자기 파괴 등"이 그 증상이라고 한다.

사족으로 파에톤의 후일담을 알아보자. 파에톤이 추락하여 죽자 남매지간인 헬리아데스들이 넉 달 동안 눈물을 흘리며 슬퍼하여, 신들이 보다 못해 그녀들을 포플러 나무로 변신시킨다. 이때 그녀들이 흘린 눈물은 호박(琥珀)이 되었다고 한다.

콤플렉스에 희생된 파에톤, 진실로 불쌍한 파에톤을 위해 눈물을 흘리는 사람들이 있기에 인간세상은 영롱한 호박처럼 아름다움을 상실하지 않는 것이리라.

 # 요르단스와 장수비결

프로메테우스와 에피메테우스

거대한 호화여객선으로 북대서양 횡단에 나섰다가 침몰한 타이타닉은 신족인 티탄에서 비롯된 이름이다. 티탄은 거대한 신족이다. 이 신화 속의 종족은 올림포스신들과의 티타노마키아 전쟁에서 패하여 침몰한다. 지하 암흑계의 가장 밑에 있다는 나락인 타르타로스에 갇힌다.

그런데 티탄신족인데도 프로메테우스는 이 나락에 갇히지 않는다. 전쟁 때 올림포스신들 편에 섰기 때문이다. 프로메테우스라는 이름은 앞을 내다볼 줄 알고 먼저 생각할 줄 안다는 뜻이란다. 그러니까 '선지자'라는 뜻이다. 그래서 전쟁에서 올림포스신들이 이길 것을 미리 알아 제우스 편을 들었던 거고, 그래서 나

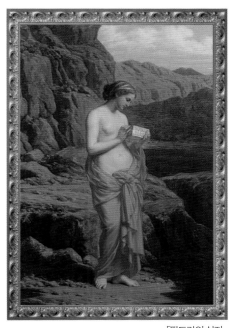

「판도라의 상자」
(폴 세제르 가리오, 1877년, 유화, 개인소장)

락에 갇히지 않게 된 것이다.

그러나 카우카소스 산정 바위에 묶인다. 그리고 독수리에게 간을 쪼아 먹히는 벌을 받는다. 쪼아 먹힌 간은 다시 회복되고, 그러면 독수리에게 다시 쪼아 먹히는 영겁의 벌로 끝없이 고통을 받는다. 신들만이 갖고 있던 불을 훔쳐 인간에게 준 죄 때문이다. 헤파이스토스의 대장간에서 훔쳐준 불씨로 인간은 광명을 얻고 지성이 싹트고 문명을 이루며 풍족한 생활을 향락할 수 있게 되었지만, 프로메테우스는 그 죄로 견디기 어려운 고통을 매일매일 이겨내야 하는 처지가 되고 만 것이다.

훗날 프로메테우스는 제우스의 아들 헤라클레스가 쇠사슬을 풀어줌으로써 겨우 고통에서 벗어나게 된다. 그러나 인간은 고통의 족쇄를 차게 된다. 불을 갖게 된 인간을 저주하기 위해 제우스가 프로메테우스의 동생인 에피메테우스에게 여자를 선물했기 때문이다. 이 여자가 판도라다. 에피메테우스는 '선지자'라는 뜻의 이름을 지닌 프로메테우스와 달리 '뒤늦게 깨우치고 나중에 생각하는 자'라는 뜻의 이름이다.

그래서 앞일을 내다볼 줄 아는 형의 충고를 마다하고 판도라를 아내로 맞아들인다. 그리고는 때늦게 후회한다. 판도라가 열어서는 안 될 상자를 열었기 때문이다. 이로써 인간은 상자에서 쏟아져 나온 질병과 불행 등 엄청난 고통의 족쇄를 차게 된 것이다.

카우카소스의 체리와 사과

프로메테우스를 그린 그림이 많다. 불을 훔쳐 나르는 장면부

장 나티에와 결핵의 체질별 식이요법

아폴론과 루이 14세

아폴론은 '포이보스(밝게 빛나는 자)'라 불리는 훤칠하게 잘 생긴 미남 신이다. 태양의 신이기 때문이다. 오제 뤼카, 귀스타브 모로 등이 아폴론의 머리에 빛을 그린 것은 이런 까닭이다. 아폴론은 시와 음악의 신이며, 의술의 신이기도 하다.

음유시인이면서 초목과 짐승은 물론 지하 명계의 신마저 감동시킨 노래와 리라의 명수인 오르페우스가 아폴론의 아들이며, 죽은 자도 살렸다 하여 제우스의 노여움을 사서 벼락 맞아 죽은 의술의 달인 아스클레피오스 또한 아폴론의 아들인 것도 이런 까닭이다.

「아폴론과 사랑의 신들」
(오제 뤼카, 18세기경, 유화, 마냉 미술관)

그래서 아폴론은 모든 남성의 로망이다. 그 대표적인 인물이 루이 14세다. '짐이 곧 국가'라고 하던 '태양

왕'이다. 베르사유 궁전 곳곳에 태양의 신 아폴론을 새겨 놓아 자신을 아폴론과 동일시하던 왕이다.

왕은 머리에 황금 관을 쓰고, 스스로 온몸을 금빛으로 칠하여 아폴론 신처럼 꾸미고, 축제에 모여든 귀족들 앞에 화려하게 등장하여 멋진 춤으로 모두를 놀라게 할 뿐 아니라, 펠레우스와 테티스의 혼인식

「아폴론과 다프네」
(귀스타브 모로, 19세기, 유화, 귀스타브 모로 미술관)

을 주제로 한 발레극에서는 아홉 뮤즈를 거느린 아폴론 역을 맡기도 한다.

그러나 신은 영원하나 인간은 그렇지 못하다. 아폴론은 영원하지만 태양의 신 아폴론과 자신을 동일시하던 루이 14세, 부를 쌓아 프랑스를 강국으로 만들고 문화의 꽃을 만발케 한 '태양왕'은 죽는다. 그리고 왕위는 증손자인 루이 15세가 물려받는다. 그리고 세월이 흘러 루이 15세의 애첩으로 총애를 받게 된 퐁파두르 부인의 시대가 열린다.

 ## 아르테미스와 퐁파두르 부인

퐁파두르는 '평민 출신'이면서 '왕의 여자'로 자리매김해야겠기

에 두 가지 이미지를 구축하여 귀족 권력에 맞선다. 첫째는 팜므 사방 (femme savante), 즉 '박학한 미모의 귀한 여자' 이미지이다. 둘째는 팜 므 파탈(femme fatale), 즉 '진취적이고 자유분방한 여자' 이미지다. 치 명적인 악녀의 이미지가 아니다. 그러니까 퐁파두르는 지성의 여자인 동시에 야성의 여자 이미지를 보여주고 있다.

전자는 프랑수아 부셰의 그림에 잘 나타나 있다. 부셰가 그린 퐁

「퐁파두르 부인」(프랑수아 부셰, 1758년, 유화, 런던 빅토리아 앨버트 미술관)

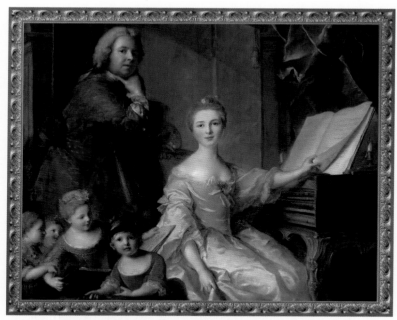

「아내와 네 명의 아이들에게 둘러싸인 장 마르크 나티에 화가」
(장 마르크 나티에, 1762년, 유화, 베르사이유와 트리아농 궁)

파두르 초상화 여러 점은 그녀가 책을 들고 있거나, 악보를 보고 있거나, 서재에 있는 그림들이다. 우아한 지성이 돋보이는 그림이다. 실제로 그녀는 교양미는 물론 노래 실력과 예술적 감각이 뛰어난 여자다. 또 이렇게 부각해야 태생적 한계를 넘어설 수 있었던 것이다.

후자는 장 나티에(Jean Marc Nattier, 1685~1766)의 그림에 잘 나타

「사냥의 여신 다이아나의 모습으로 표현된 퐁파두르 부인」(장 마르크 나티에, 1746년, 유화, 베르사이유와 트리아농 궁)

나 있다. 나티에는, 《두산백과사전》에 의하면 "로코코풍의 우미한 부인 초상화의 대표적 작가"라고 했으며, 《한국사전연구사》에 의하면 "상류계급 여성들을 그리스로마신화의 여성으로 취급한 소위 '역사적 초상화'의 새로운 분야를 개척"했다고 하는데, 놀랍게도 퐁파두르를 아르테미스 여신으로 묘사하고 있다.

「사냥의 여신 디아나의 모습으로 표현된 퐁파두르 부인」은 날카로운 야성이 돋보이는 그림이다. 아르테미스는 '포이보스'로 불리는 태양신 아폴론의 쌍둥이 동생으로 역시 '밝은 빛'을 뜻하는 '포이베'로 불리는 달의 여신이다. 님프들과 밤의 숲을 누비고 달리는 자유분방한 사냥꾼이다.

자존심이 강하고, 복수심이 강한 여신이다. 퐁파두르는 스스로를 이런 아르테미스와 동일시했던 여자다. 또 이렇게 부각해야 권력투쟁에서 우위를 점할 수 있었던 것이다.

결핵의 체질별 식이요법

퐁파두르는 43세의 젊은 나이에 죽는다. 루이 15세로부터 성병을 옮아 심한 대하증을 앓으며 불감증에 빠졌다는 말도 있기는 하지만, 이것이 사인은 아니다. 폐렴 또는 폐결핵이 사인이라는 설이 유력하다.

결핵은 이집트 미라에서도 증명할 수 있을 정도로 오래된 질병인데, 우리나라에서는 삼국시대에 이미 결핵에 대한 기록이 나온다. 최근에 다시 폐결핵이 급증하고 있다는 통계가 있다. 생활의 무절제, 과로와 스트레스, 알코올이나 마약성 약물의 범람, 작업환경의

장 브로크와 약이 되는 백합과 식물

아폴론과 우라니즘

아폴론! 신들마저 흠숭하면서 두려워하였다는 신 중의 신, 빼어난 몸매와 미모에 광채가 뿜어져 나오는 완벽한 신, 태양의 신이며, 의술의 신이며, 점술과 예언을 주재하는 신이며, 활쏘기에 뛰어나고, 리라 연주가 훌륭하며, 항상 음악을 사랑하고 춤을 즐기며 시를 읊조리는 님프들과 어울린 신, 그러나 아폴론의 사랑은 그지없이 애절하다.

아폴론이 사랑한 소년들과의 이야기는 아폴론이 사랑하였으나 이루지 못한 여자들과의 사랑보다 더 애절하다. 아폴론을 우라니스트(남색주의자)라고 말들을 하지만, 오히려 아폴론의 소년들과의 사랑은 "순수한 정신적 사랑으로 스스로의 욕망을 승화시킨 것"이라는 표현이 더 정확할 것

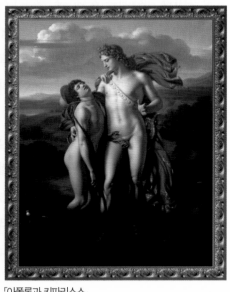

「아폴론과 키파리소스」
(장 피에르 그랑제, 1811년, 유화, 라이프치히 미술관)

이다.

아폴론뿐 아니라 제우스를 비롯한 신들, 그리고 인간들의 우라니즘은 이렇게 승화된 성애의 범주로 볼 수 있기 때문이다.

아폴론이 사랑한 소년 중에 케오스 섬에 살던 미소년 키파리소스가 있다. 이 소년은 금빛 뿔의 예쁜 수사슴을 사랑했는데, 그만 잘못 던진 창에 이 사슴이 맞아 죽게 되자 소년은 슬픔을 가누지 못해 따라 죽으려 하였고, 아폴론이 달래도 영원히 슬퍼하는 존재가 되게 해달라고 애원하여, 아폴론이 눈물을 흘리면서 사랑하는 이 소년을 사이프러스 나무로 만들어 떠나보낸다.

히아킨토스와 히아신스

아폴론이 사랑한 또 하나의 소년은 히아킨토스다. 아폴론은 이 소년이 너무 아름다워 사랑했는데, 얼마나 사랑했던지 어디를 가든지 이 소년을 항상 데리고 다니며, 이 소년을 시중들다시피 돌보며 애지중지해 준다.

그러던 어느 날 원반던지기 놀이를 하다가 아폴론이 던진 원반이 하늘 높이 날아올라 구름 위까지 치솟아 오르는 순간, 아폴론에게 사랑받는 히아킨토스를 시샘하던 서풍의 신 제피로스가 바람을 일으켜 원반이 급강하하면서 땅에 떨어지고, 다시 강하게 튕겨 오르며 삽시간에 이 소년의 머리를 가격한다.

원반의 치명적인 가격으로 죽어가는 히아킨토스를 부둥켜안고 있는 아폴론을 그린 장 브로크(Jean Broc, 1771~1850)의 1801년 작 「히아킨토스의 죽음」이라는 그림을 보자.

「히아킨토스의 죽음」
(장 브로크, 1801년, 유화,
프랑스 생트 크루아 미술관)

앳된 얼굴에 생식기도 풋고추 같은 소년이 이미 숨을 멈춘 듯 축
늘어져 있다. 두 다리도 땅을 지탱하지 못한 채 꺾여 있는데, 실오
라기 하나 걸치지 않은 소년의 모습은 무척 성애적이지만 그만큼
슬픔이 애틋하게 느껴지는 포즈다.

아폴론은 자신을 상징하는 화살통을 멘 채 소년을 부둥켜안고
있다. 한 팔로 소년의 몸통을 부여안고, 한 손으로는 소년의 얼굴을
받쳐 감싸안고 있다. 아폴론은 소년의 곱디고운 얼굴에 비통한 얼
굴을 댄 채 꼼짝도 하지 않고 있다. 분명 오열하고 있는 듯하다. 아

폴론의 빨간 스카프가 거센 서풍에, 다시는 하나가 될 수 없다는 듯 두 갈래로 갈라져 휘날리고 있다. 땅에는 원반이 나뒹굴고 있고, 풀밭에는 꽃이 피어 있다. 소년의 넋이 꽃이 된 것이다.

이 꽃이 히아킨토스의 이름을 딴 히아신스(hyacinth, 학명 : Hya cinthus orientalis)라는 꽃이다.

백합과 약용식물

히아킨토스가 죽어 핀 꽃이 히 아신스가 아니라 다른 꽃이라는 설도 있지만 히아신스라는 설이 유력하다.

히아신스

히아신스는 백합과에 속한 여러해 살이 알뿌리꽃이다. 백합과 식물에는 여러 가지가 있다. 식용식물로 양파, 파, 부추, 마늘, 달래 등이 있고 약용 식물은 수없이 많다. 몇 가지 약용식 물만 일별해 보기로 하자.

원추리(훤초) 근심을 풀어주는 풀이 라 하여 '망우초'라 불리며, 이 뿌리를 품에 품고 다녀도 아들을 낳는다 하 여 '의남초'라 불린다.

원추리

소변을 시원하게 보게 하며, 피를 맑 게 하며, 각종 출혈성 질환에 사용한 다. 여린 잎은 나물이나 국거리로 먹

원추리 뿌리

고 김치를 담가 먹는다. 궁중에서
는 '원추리탕'이라 하여 토장국을
즐겼다고 한다. 뿌리의 녹말로는
떡을 해 먹는다.

맥문동꽃과 잎

겨우살이뿌리(맥문동) 수염뿌리
의 끝에 땅콩처럼 굵은 살진 덩어
리들이 구슬을 꿰어 놓은 것처럼
매달려 있다. 이 덩이뿌리를 약으
로 쓴다.

맥문동

강장 및 강심작용을 한다. 특히
땀이 비오듯 흐르고 맥이 빨리 뛰며 혈압이 뚝 떨어지는 쇼크와 허
탈의 증상이 있을 때 좋다. 진해, 거담 및 해열작용을 한다. 신경통,
류머티즘 등을 완화시키며, 젖이 부족한 데 좋고, 정신력을 강하게
해 준다. 피부를 윤택하게 하며,
주안(동안)을 유지시키는 보약 중
의 보약이다.

둥글레

낚시둥굴레(황정) 뿌리줄기를 쪄
서 먹으면 맛이 달다.

소화기 기능을 돋우며, 폐를 보
한다. 낭습(음낭이 습하고 냉한
병증), 정루(정액이 저절로 흐르는
병증), 정소(정액 양이 부족한 병
증), 정청(정자가 희소한 병증), 음

황정

위(발기부전의 병증) 등에도 두루 효과가 있다. 여성의 불감증을 치유하는 약으로 잘 알려져 있다.

참나리(백합) 백 개의 비늘줄기가 합하여 구근을 형성해 생장하므로 '백합'이라 이름 붙었다. 밤에는 꽃이 닫히고, 아침에는 피기 때문에 '야합화'라 불린다. 쪄서 햇볕에 말려 쓰거나 꿀물에 담갔다 쪄서 쓴다.

참나리

첫째, '백합병'을 다스린다. '백합병'이란 열성 질병을 앓고 난 뒤 오는 신경쇠약증으로 식욕이 떨어지고 잠을 이루지 못하며, 열이

참나리 알뿌리

올랐다 갑자기 추워지기도 한다. 말이 적어지고 일종의 히스테리 증세라고 할 수 있다. 따라서 신경쇠약, 불면증 등에 약으로 쓴다.

둘째, 가래·기침을 멎게 한다.

셋째, 근육통·신경통에도 도움이 된다. 물론 스태미나 증진에도 좋다.

백합을 달인 물은 다른 약처럼 쓰지 않고 달콤하기 때문에 마시기에도 좋다

제롬과 성적 필리아(philia)

피그말리온과 갈라테이아

여자들, 둘러봐도 둘레의 여자들은 하나같이 마음에 들지 않는다. 혐오스럽기만 하다. 그래서 혼자 산다. 그러나 이상적인 여자에 대한 갈망을 못내 떨쳐 버릴 수 없다. 그래서 가장 이상적인 여인상을 조각한다. 사랑과 미의 여신 아프로디테를 닮은 여인상을 정성껏 조각한다. 조각을 다듬어갈수록 이 여인상에 견딜 수 없이 마음이 끌린다. 사랑하게 된다. 그래서 아프로디테 축제에 나가 기원한다. 이 조각상과의 사랑이 이루어지게 해달라고 절절히 간구한다.

그리고 돌아와 조각상을 끌어안고 입을 맞춘다. 헌데 이게 웬일인가! 여자 조각상의 입술이 따뜻하다. 놀라서 끌어안는다. 그러자 상아로 만든 여자 조각상의 온몸이 따뜻해지면서 진짜 인간 여자

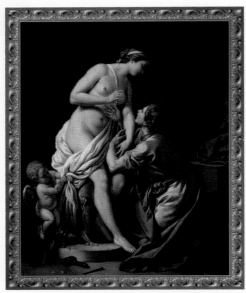

「피그말리온과 갈라테이아」
(루이 장 프랑수아 라그르네, 1781년, 유화, 디트로이트 미술관)

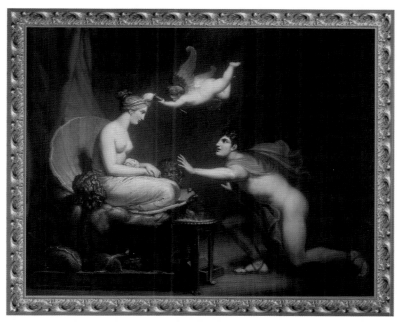

「피그말리온의 조각에 생기를 불어넣은 사랑」(헨리 하워드, 1802년, 유화, 빅토리아 앤드 알버트 미술관)

로 변한다. 조각가 피그말리온과 조각상이 여자로 변신한 갈라테이아의 이야기이다.

　이 이야기를 그림으로 남긴 화가들이 많다.

　루이 라그레네(Louis Jean François Lagrenée l'aîné, 1725~1805)는 피그말리온이 경이와 경탄으로 입술을 살짝 벌린 채 여자의 손을 잡으려는 순간을 절묘하게 표현하고 있다. 절절한 갈망이 넘치는 그림이다.

　헨리 하워드(Henry Haward, 1769~1847)는 허겁지겁 달려온 듯 망토가 휘날린 채 무릎을 꿇은 피그말리온이 이게 꿈인가 생시인가 의아해 하는 심리를 포착하고 있다.

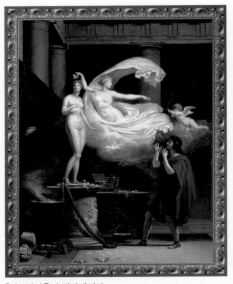

「피그말리온과 갈라테이아」
(루이 고피에, 1797년, 유화, 맨체스터 미술관)

루이 고피에(Louis Gauffier, 1762~1801)는 아프로디테 여신이 조각상의 머리 위에 나비를 얹어주는 순간 조각상이 여자로 변신하고, 그 변신에 놀란 피그말리온이 두 손을 얼굴 가까이 올리고 놀라워하는 극적인 순간을 그림으로 남겼다.

그러나 장 레옹 제롬(JEAN-LÉON GÉRÔME, 1824~1904)의 그림이 단연 압권이다. 앞면의 나신 그림과 뒷면의 나신 그림, 두 개가 있는데, 뒷면을 그린 그림이 더 눈길을 끈다. 막 여자로 변신하는 찰나이기 때문에 상반신은 변신되었으나 하반신은 미처 변신이 안 되어 상아빛이 역력한데, 상반신을 잔뜩 틀면서 피그말리온과 입맞춤하느라고 등과 허리 곡선의 만곡이 두드러져 묘하게 아름답다.

소망과 애착

피그말리온의 소망이 얼마나 간절했기에 조각상이 변하여 갈라테이아가 되었을까! 그렇다. 진정으로 간절한 소망은 진정 이루어지는 것이리라. 진정한 소망은 곧 진정한 믿음이다. 이런 믿음

을 피그말리온의 이름을 따서 '피그말리오니즘(pygmalionism)'이라 한다.

피그말리온은 소망을 품었다. 진정한 소망, 간절한 소망, 티 없이 맑은 소망, 찬란한 소망, 드높은 소망, 도저히 이뤄질 수 없건만 도전해 볼만한 소망, 이런 소망을 결국 성취시켰다.

헌데 피그말리온의 이 소망과 성취를 다른 의미로 보는 견해도 있다. 필리아(philia)에 몰입했다는 것이다. '필리아'는 아가페나 에로스처럼 사랑의 한 유형으로 지혜(sophia)를 사랑(philia)하는 것이 철학(philosophy)이듯이, 필리아는 고차원의 사랑이다. 우애이면서 형제애요, 인간애이면서 사회적으로 원활한 유대를 이루는 사랑이다.

그러나 의학용어로서의 필리아는 편애이며, 비정상적 기호요 애착이다. 그래서 병적인 성벽(性癖)에는 'philia'라는 접미사를 붙인다.

「자화상」(장 레옹 제롬, 1886년, 유화, 영국 애버딘 미술관)

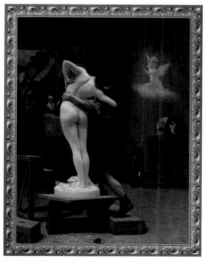

피그말리온과 갈라테이아」
(장 레옹 제롬, 1890년경, 유화, 메트로폴리탄 미술관)

예를 들어 소아성애를 님포필리아, 소녀성애를 페도필리아, 오물애호를 마이소필리아, 분변애호를 코프로필리아, 분비약애호를 하이그로필리아, 유즙애호를 락타필리아, 강간애호를 바이스토필리아, 절시증을 스코포필리아 혹은 스코프토필리아, 인형애호를 페디오필리아, 조각상애호를 아갈마토필리아라 한다.

이런 이상 성벽은 수없이 많고, 수없이 많은 이런 성벽에 빠짐없이 '필리아'를 붙이고 있다.

이런 '필리아'에 피그말리온이 몰입했다는 것이다. 특히 조각상에 애착을 가졌기에 아갈마토필리아에 빠졌다는 것이다. 그래서 병적이라는 것이다. 더구나 여자 조각상만 편애할 뿐 뭇여자들을 혐오한 포비아(phobia)의 병적 심리상태였으니까 중증의 정신병자라는 견해다.

성과 사랑

소망과 성취의 성공적 피그말리온이냐 아갈마토필리아와 포비아에 빠진 병적 피그말리온이냐, 그런 가름을 떠나 소망이 간절하여 '열망'하는 것은 괜찮지만, 그 도가 지나쳐 '열광'하는 것은 바람직하지 않다 하겠다.

사랑도 그렇지만 성 역시 선천적인 아름다운 본능이다. 그래서 사랑과 성을 열망하는 것은 아름답다. 하지만 사랑도 열광하면 추해지거나 불행해질 수 있듯이 성 역시 열광하면 추해지거나 죄를 범하게 되거나 병적 성벽에 빠질 수 있다.

그래서 성에도 성(聖)과 속(俗)이 있듯이, 사랑에도 성과 속이 있

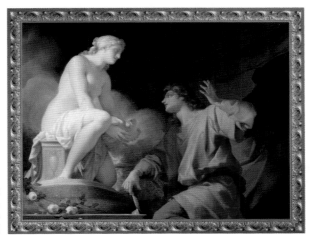

「피그말리온」
(장 바티스트 르뇨,
1786년, 유화, 프랑스
국립 박물관)

다. 성스러운 사랑은 신뢰를 바탕으로 한다. 에로스가 프시케에게 "사랑은 믿음과 더불어 할 수 있지만, 사랑은 의혹과 더불어 할 수 없다"고 말했듯이 사랑은 믿음의 거름이 있어야 비로소 싹이 트고, 자라 꽃 피우고, 열매 맺고 영그는 것이다. 또 성스러운 사랑은 '온 유'한 사랑이다. 마냥 따뜻하며, 마냥 부드러우며, 나를 한껏 낮추고 너를 한껏 우러러 드높이는 사랑이다. 사랑하지만 존경하지 않는 것은 '개와 같다'는 말은 맹자의 말이다.

사랑은 완벽할 수 없다. 그래서 부족한 대로 받아들이면서 감사해야 한다. '외눈박이 물고기처럼', 그렇게 사랑하겠다는 시가 사랑의 겸허와 감사함을 잘 알려주고 있다. 사랑은 항상 감사함과 함께 인내, 용서, 이해의 끝없는, 정말 끝없는 연속으로만 다듬어진다. 가위나 칼이 아니라 바늘과 실이 사랑을 엮어나가는 도구가 되어야 한다. 성이든 사랑이든 소망을 품는 속성이 있다. 그러나 욕망만으로는 이뤄지지 않는 특성이 있다.

첼리니와
독이 약이 되는 독약

페르세우스와 메두사
페르세우스는 제우스와 아르고스의 공주 다나에와의 사이에서 태어난 아들이다.

아르고스의 왕 아크리시오스는 외손자의 손에 죽임을 당할 것이라는 예언에 두려움을 느껴 딸 다나에를 남자의 손을 타지 않게 청동탑에 가둔다. 그러나 황금 빗줄기로 다가온 제우스에 의해 페르세우스가 태어나고, 아르고스의 왕 아크리시오스는 제우스의 보복이 두려워 이들 모자를 죽이지 못하고, 작은 배에 태워 바다에 띄

메두사의 목을 자른 페르세우스(기원전 490~470년, 그리스 멜로스 출토)

운다.

바다를 표류하던 배는 세리포스 섬에 다다르고, 페르세우스는 이 섬에서 자라 청년이 된다. 이 섬의 왕 폴리덱테스는 다나에에게 눈독을 들이지만 청년 페르세우스가 걸림돌이 되자, 페르세우스를 죽일 속셈으로 메두사의 목을 베어오라고 한다.

「안드로메다를 석방시키는 페르세우스」
(프랑수아 르무안, 18세기경, 유화, 부쉐 드 페르트 미술관)

페르세우스는 신들의 도움으로 메두사의 목을 베고, 메두사의 목이 잘려지는 순간 솟구치는 그 피에서 태어난 날개 달린 천마 페가소스를 타고 하늘을 날아 돌아온다.

이때 바닷가 절벽에 묶여져 있던 한 여인을 보게 된다. 에티오피아 공주인 안드로메다로 바다 괴수의 제물로 바쳐진 것이다. 페르세우스는 바다 괴수를 죽이고 안드로메다를 구해 아내로 맞는다. 이들 부부는 여섯 아들과 딸 하나를 낳고 늙도록 살다가 죽어, 둘 다 하늘에 올라 별이 된다.

한편 아르고스 왕 아크리시오스는 라리사에서 열린 운동경기 때 페르세우스가 던진 원반에 우연히, 정말 우연히 맞아 죽는다. 이렇게 해서 외손자의 손에 죽임을 당할 것이라는 예언은 적중한다.

여담이지만 안드로메다의 약혼자 피네우스와 세리포스의 폴리덱데스는 페르세우스가 꺼내 치켜든 메두사의 머리를 보는 순간 돌이 되어 죽는다. 페르세우스는 메두사의 목을 쳤고, 그 메두사의 머리 덕택에 복수까지 이룬 것이다.

페르세우스와 헤르메스

페르세우스는 어떻게 해서 메두사의 목을 베는 난제를 해낼 수 있었을까?

첫째, 아테나 여신이 빌려준 헤르메스의 신발을 신고 하늘을 날아 메두사가 사는 곳에 이르렀으며, 둘째, 하데스의 투구 퀴네에를 쓰고 투명인간이 되어 메두사에게 다가갈 수 있었고, 셋째, 아테나 여신의 청동방패인 아이기스에 비쳐진 메두사의 그림자를 보았으며, 넷째, 아레스의 예리한 칼인 하르페로 메두사의 목을 쳤고, 다섯째, 헤라의 마법자루에 메두사의 목을 담아 옴으로써 난

「벤베누토 첼리니의 초상」
(작자 미상, 16세기경, 공예품, 프랑스
국립 르네상스 미술관)

제를 푼 것이다.

여기에 나오는 헤르메스는 두 마리의 뱀이 감겨 있고 따오기 날개가 달린 지팡이인 케리케이온을 들고, 날개가 달린 작고 동그란 모자인 페타소스를 쓰고, 날개가 달린 신발인 탈라리아를 신고 하늘을 날기도 하고 지하세계도 드나들며 전령 역할을 하고, 사람에

게 자는 동안 꿈을 날라주기도
하는 신이다.

점쟁이에, 음악가이며, 도둑의
신이며, 상업의 신이고, 나그네
의 수호신이다.

'헤르메스'라는 말 자체는 '돌
무더기'라는 뜻이라고 한다. 그
래서 나그네들이 지나가다가 이
돌무더기에 돌을 올려놓으며 여
행의 안전을 빌었다고 한다. 그
러니까 헤르메스의 돌무더기는

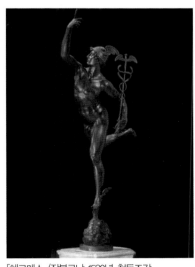

「헤르메스」(잠볼로냐, 1580년, 청동조각,
피렌체 바르젤로 박물관)

여행의 이정표인 셈이다. 훗날 길을 안내하는 돌기둥이 경계석으로
세워졌는데, '헤르마'라 불리는 이 돌기둥 위에는 헤르메스의 두상이
올려져 있고, 이 돌기둥 아래쪽에는 돌출된 남근이 조각되어 있다.

「메두사의 머리를 든 페르세우스」란 조각상(p.131 그림 참조)으로
유명한 조각가 벤베누토 첼리니(Benvenuto Cellini, 1500~1571)는 이
조각상의 받침대에 어린 페르세우스와 그 어머니인 다나에를 조각
해 넣기도 했다.

독이 약이 되는 독약

「메두사의 머리를 든 페르세우스」란 조각상은 교황 클레멘스의
의뢰로 만든 벤베누토 첼리니의 걸작품이다. 교황의 재무관 발두치의
딸인 테레사와 사랑하여 애정의 도피행각을 계획했으나 테레사의 약

혼자인 조각가 휘에라모스카의 방해로 무산되고, 페르세우스의 조각
상 제작마저 휘에라모스카에게 빼앗길 위기 속에서 첼리니는 어렵게
이 걸작품을 완성했다. 이 위대한 걸작품을 본 순간 휘에라모스카는
라이벌이자 연적인 첼리니를 얼싸안고 감격에 겨워하면서 테레사와 행
복하게 살라고 축원까지 했다고 한다.

　첼리니는 음악에도 조예가 깊은 르네상스 예술의 거장이었으나
한편으로는 다혈질이었고 호색가였다. 결국 첼리니는 29세에 매독에
걸렸고, 뇌매독에 의한 과대망상증까지 일으켰다. 첼리니의 매독 증
상은 그만큼 중했던 것이다. 그래서 의사는 수은을 복용할 것을 권

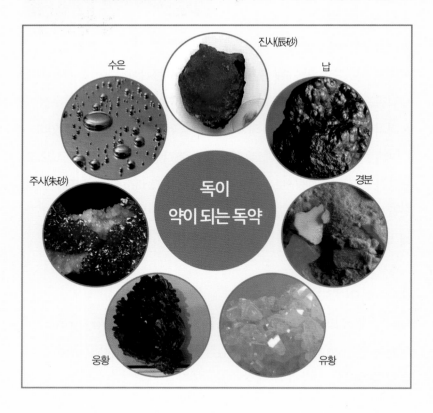

했으나, 첼리니는 수은중독의 무서움을 알고 있었기에 거절했다. 그러나 첼리니가 빨리 죽기를 바라던 무리들에 의해 첼리니는 자신도 모르게 그들이 몰래 수은을 넣은 음식을 먹게 되었고, 역설적이게도 첼리니의 매독은 치료되었다.

수은을 머큐리(Mercury)라 한다. '머큐리'는 '메르쿠리우스'의 영어 이름이고, '메르쿠리우스'는 그리스신화의 헤르메스에 해당하는 로마신화의 신이다.

수은은 상온에서 액체 상태로 있는 유일한 금속원소이며, 적색 황화물인 진사(辰砂)를 녹여 만든다. 진시황제도 불로불사의 영약으로 여겼다는 수은의 제조는 일찍이 중국의 연단술로 발달했으며, 김시습은 납과 수은으로 장생의 선단(仙丹)인 '금단'을 만드는 이치를 기록한 바 있다. 납은 백호에, 수은은 청룡에 해당하기 때문에 이를 '용호(龍虎)'의 비결이라 한다.

진사의 암석에 섞인 소수의 주사(朱砂)는 수은과 유황의 화합물인데, 그 중에서도 선홍색으로 아름답고 거울 같은 광택이 있으며 약간 투명한 것을 '경면주사'라 하여 부적을 쓸 때 사용하거나 정신질환에 약용하기도 했다. 최근에는 주사를 비롯해서 수은을 백색의 결정성 가루로 만든 경분, 비소를 함유한 웅황, 그리고 유황 등 광석들을 항암치료제로 활용하고 있고, 또 활용하려고 시도하고 있다. 독이 약이 되는 독약들이다.

프시케의 부활의 키스

사랑하지만 사랑하는 남자의 얼굴도 못 본 채 지내던 프시케는 어느 날, 남자의 정체를 확인하려고, 잠든 남자에게 램프 불을 비춘다. 그 순간 놀란다. '사랑'의 신 에로스가 아닌가! 그 모습이 너무 황홀하여 넋을 잃고 바라보다가 램프의 뜨거운 기름이 에로스의 어깨에 떨어진다. 화들짝 놀라 눈을 뜬 에로스가 말한다. "사랑은 믿음과 함께 할 수는 있어도 의혹과 함께 할 수는 없노라"고. 이 말 역시 얼마나 기막히게 사랑의 의무를 꿰뚫는 명언인가!

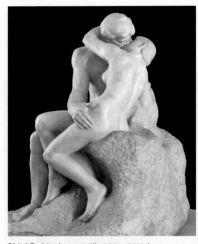

「입맞춤」(오귀스트 로댕, 1882~1889년, 대리석 조각, 로댕 박물관)

이 말을 마친 에로스는 떠나 버린다. 프시케는 에로스를 뒤쫓는다. 허나 끝내 에로스의 자취를 찾지 못한 프시케는 절망 끝에 아프로디테 신전에 찾아가 여신의 발 아래 무릎을 꿇고 용서를 빌며 에로스를 찾게 해달라고 울면서 애원한다.

이때부터 프시케는 온갖 핍박을 받고 온갖 고통을 당한다. 그러다가 아프로디테의 명에 따라 지하세계의 왕비 페르세포네를 찾아가게 되고, 왕비가 건네준 상자를 받아 안고 돌아온다.

상자 안에 뭐가 들었을까? 상자를 절대 열지 말라 했건만 호기심에 상자를 열고만 프시케는 죽음의 깊은 잠에 빠진다. 이때 에로스가 프시케를 보고 달려와 죽음의 잠을 끌어 모아 상자에 도로 담

는다. 그러자 프시케는 눈을 뜨
고, 드디어 사랑하는 에로스와
재회한다.

자코보 주끼(Jacopo Zucchi,
1542~1596)의 그림 「프시케의 눈
뜸」이 바로 에로스와 재회하는
프시케의 환희를 잘 나타냈다
면, 죽음의 깊은 잠에 빠진 프
시케를 끌어안고 부활의 키스
를 하는 카노바의 조각상은 장
엄한 아름다움을 잘 나타내고 있다.

「자화상」
(안토니오 카노바, 1790년, 유화, 우피치 미술관)

안토니오 카노바(Antonio Canova, 1757~1822). 한때 무덤을 장식

「에로스의 키스로 되살아난 프시케」
(안토니오 카노바, 1793년경, 대리석 조각, 루브르 박물관)

하는 조각가에 불과했던 카노바는 대리석 조각 「에로스의 키스로 되살아난 프시케」를 통해 "명실공히 신고전주의를 대표하는 조각가로 이름을 날리게 되었다"는 평을 받는다. 훗날 로댕을 비롯한 수많은 조각가들이 이 작품을 모작했다는, 그렇게 유명한 조각품이다.

나폴레옹이 프랑스로 오라고 불렀지만 명예와 부귀를 마다하고 고국 이탈리아를 떠나지 않은 카노바, 그의 작품 「에로스의 키스로 되살아난 프시케」는 애벌레, 번데기를 거쳐 우아한 날개를 찬란히 떨쳐 펼치는 나비의 탄생을 뜻하는 경이로운 부활의 키스다.

온딘의 저주, 죽음의 키스

정신분석학자 칼 융은 사람들이 어떤 단어에 얼마나 흥분하는가를 전류계로써 측정하는 실험을 했단다. 그랬더니 '사랑'이란 단어에는 59.5의 흥분이, '여자'라는 단어에는 40.3의 흥분이, '키스'라는 단어에는 72.8의 흥분도가 측정됐다고 한다. 그러니까 가장 흥분을 크게 일으키는 자극적 단어가 '키스'라는 것이다.

키스를 우리 선조들은 합구(合口), 구흡(口吸), 친취(親嘴), 철면(啜面) 등으로 불렀다. '합구'는 가벼운 키스요, '구흡'은 애욕의 키스며, '친취'는 동물적 키스고, '철면'은 광기의 키스다. 옛 어른들도 정열적 키스를 즐겼던 모양인데, 정열적 키스가 꼭 좋은 것만은 아니란다.

의학용어로 온딘의 저주(ondine's curse)는 '선천성 호흡부전증'을 일컫는 말인데, 물의 요정 온딘이 사랑의 배신자인 남편을 그래도 잊지 못해 마지막 키스를 하면서 어찌나 정열적이었던지, 남편이 키

스 중에 죽고 만 데에서 비롯된 용어다. 그러니까 정열적 키스가 죽음을 불러올 수 있다는 이야기다.

한 번 키스에 수명이 18초 단축된다는 발표도 있지만, 키스병 (kissing disease)이라는 것도 있다. 의학용어로는 '단핵백혈구 증다증'이라 한다.

목감기와 비슷하다. 열이 나고, 머리가 아프며, 목이 부어오르고 침을 삼킬 때 아프다. 이것을 유발시킨 바이러스는 16개월이나 잠복해 있는데, 이 바이러스는 주로 림프선에 증식하고, 목의 옆과 뒤에 있는 림프절이 부어오르기 때문에 일명 '선열(腺熱)'이라고도 부른다. 심한 경우에는 눈두덩이가 붓고, 간염 증세가 나타나며 췌장이 부어서 왼쪽으로 돌아누울 때 불편을 느끼기도 한다.

여하간 키스는 심장활동을 격하게 한다. 특히 콧수염을 기른 남자와 키스하면 심장활동에 치명적 부담을 준단다. 또 인체기관 중 입술처럼 세균에 민감한 부분도 없다. 그래서 키스는 '위험한 쾌락' 이라고 한다. 하지만 키스는 혈액순환을 촉진시킨다고 한다. 부신을 자극하여 호르몬 분비를 강화한다고 한다. 그리고 적혈구를 증가시킨다고 한다. 키스할까, 말까? 고민이다.

 # 카라바조와 간기능 망진

바쿠스의 축제

제우스와 사랑에 빠져 제우스의 아기까지 임신한 테베의 공주 세멜레는 보아서는 안 될 제우스의 본래 모습을 보는 순간, 그 빛과 열기로 까맣게 타죽는다. 제우스는 죽은 세멜레의 뱃속에서 자신의 아기를 꺼내 자기 넓적다리를 가르고, 그 속에 넣어 기른다. 열 달이 채워지자 이 아기를 넓적다리에서 꺼낸 제우스는 헤르메스에게 주어 헤라 몰래 숨겨 키우게 한다.

「안드로스인들의 주신제」 (베첼리오 티치아노, 1520~1523년, 유화, 프라도 미술관)

「술꾼들(바쿠스의 승리)」 (디에고 벨라스케스, 1629년, 유화, 프라도 미술관)

이렇게 해서 니사 산 깊은 동굴에서 요정들의 돌봄으로 아기는 무럭무럭 자란다. 이 아기가 디오니소스다. 포도 키우는 방법과 포도주 빚는 방법을 세상 사람들에게 가르쳐준 신, 바로 '술의 신'으로 로마 이름으로는 '바쿠스'이다.

포도주 맛을 알게 된 세상 사람들은 흥에 겨워 무리를 이루어 산에 올라 노래하며 춤추며 축제를 벌인다. 이 '바쿠스의 축제'를 그림으로 남긴 이가 있다. 티치아노이다. 「안드로스인들의 주신제」는 사랑과 광기가 넘쳐나는 작품이다.

양손으로 술병을 받쳐 들고 입에 술병째 대고 쏟아 붓는 벌거숭이, 술병을 잡은 채 땅에 엉거주춤 쓰러져 술이 쏟아지는 것도 모르고 비스듬히 누운 여자의 엉덩이 뒤에서 호시탐탐 눈치를 보는 벌거숭이, 온몸을 드러낸 채 팔베개를 하고서 술에 취하여 잠에 빠

진 풍염의 여자 벌거숭이……. 그리고 술에 취한 남녀 무리가 술잔을 높이 쳐들고 환호하고, 덩실덩실 춤춘다.

평론가의 말대로, 강에 붉은 포도주가 흐른다는 전설의 안드로스 섬이 실존하는 것만 같은 착각을 일으킨다. 술과 광태와 탐욕의 육감적인 축제이지만 모든 게 밝고 경쾌하게 보이는 것이 이 작품의 특징이다.

바쿠스의 두 얼굴

벨라스케스(Diego Rodríguez de Silva Velázquez, 1599~1660)의 그림에 「술꾼들(바쿠스의 승리)」이 있다. 바쿠스의 몸매에서 어딘지 모르게 부드러운 연약함이 내비치고 있는 그림이다. 바쿠스에 내재되어 있는 여성스러움이 은연중에 드러나는 그림이다.

바쿠스의 여성스러움을 한층 더 확연하게 드러낸 그림으로 빼놓을 수 없는 것이 카라바조(Michelangelo da Caravaggio, 1573~1610)가 그린 그림이다.

그림 속의 바쿠스는 화사하고 예쁘고 탐스럽다. 얼굴은 둥글고 포동포동하고, 눈썹은 반달마냥 곱다. 머리에는 포도와 포도잎으로 엮은 관을 쓰고 있다. 그 모양이 연초록, 진초록,

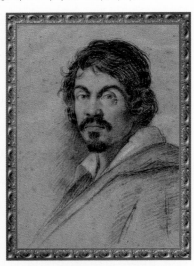

「이태리 화가 미켈란젤로 메리시 다 카라바조의 초상」(오타비오 레오니, 1621년경, 종이에 크레용, 피렌체 마르셀리아나 도서관)

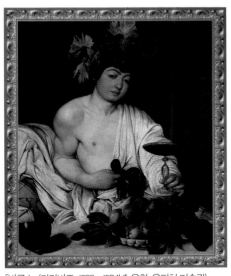

「바쿠스」 (카라바조, 1593~1594년, 유화, 우피치 미술관)

갈황색으로 어우러져 있어서 여자의 화려하고도 예쁜 화관을 연상시킨다. 그러다 보니 영락없는 여자 모습이다. 가슴도 덜 익은 여자의 가슴처럼 부드러워 보이고, 손도 여자의 손 같기만 하다.

평론가의 말대로, "붉은 와인이 가득 담긴 날렵한 유리잔을 쥐고 있는 손가락도, 새끼손가락을 멋 부려 살짝 벌려서 약간 구부린 듯한 것이 마치 멋 부리기 좋아하는 수줍은 여자가 와인 잔을 들고 있는 것 같은 느낌"을 준다.

카라바조의 그림 속 바쿠스는 분명 여성스럽다.

헌데 카라바조의 바쿠스 그림에는 전혀 다른 느낌을 주는 또 하나의 그림이 있다. 「병든 바쿠스」다.

비스듬히 옆으로 앉아 한 손에 포도를 움켜쥐어 입 가

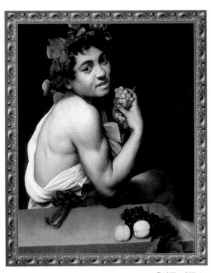

「병든 바쿠스」
(카라바조, 1593년, 유화, 로마 보르게세 미술관)

까이 대고 얼굴은 정면을 응시하고 있는 이 그림 속 바쿠스의 얼굴 색이 누렇게 들뜬 채 검게 그을려 있다. 눈 주위는 더욱 어둡고 입술 색도 붉은 빛이 전혀 없이 거무스름하게 건조해 있다. 카라바조는 두 개의 바쿠스 그림을 통해 바쿠스의 두 얼굴을 이렇게 극단으로 대비시키고 있다.

그렇다면 '병든 바쿠스'의 병명은 무엇일까? 과음에 의한 간기능 손상이다.

침묵의 간, 눈으로 살펴보기

간을 '침묵의 장기'라고 한다. 그만큼 대상능력이 큰 장기다. 그래서 간의 70~80%가 나빠져 있지 않는 한 기능검사는 정상적으로 나타나는 수가 많다고 한다. 따라서 자각하지 못한 사이에 병이 진행돼 버려 난치에 이르는 경우가 많다.

그래서 평소에 눈으로 살펴 간기능에 이상이 있는지 체크해 볼 필요가 있다. 이렇게 간장 기능에 이상이 있는지를 외형상 드러내는 징후를 살펴보는 것을 '망진'이라 한다. 그렇다면 어디를 살펴봐야 할까?

첫째, 얼굴과 눈, 혀를 살펴본다.

얼굴이 검은색에서 청회색으로 어둡고 까칠하고 초췌하며 윤택이 없다. 눈이 충혈이 잘 되고 눈

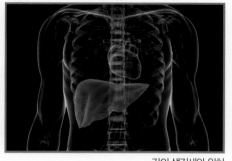

간의 생김새와 위치

곱이 많이 낀다. 흰 눈동자가 탁하거나 노랗다. 양 눈초리가 푸르거나 눈 주위가 청회색이다. 혹은 눈동자에 광택이 없고 회색 같으면서 담황색을 띠기도 한다. 혀 유두가 위축돼 적자색을 띠며, 태가 두껍다. 혹 자색 혀이거나 요철[齒痕]이 보인다.

황달

둘째, 흉곽을 살펴본다.

늑골 하단(혹은 뺨과 쇄골의 한가운데)에 거미줄처럼 모세혈관이 확장되어 보인다. 남자인데

혀에 생긴 요철 – 치흔설

도 유방이 여성의 유방처럼 부풀어 오르며, 혹은 남녀 모두 유방과 유륜이 응어리처럼 뭉친다. 가슴뼈가 토끼 앞가슴처럼 불룩하게 돋아 올라 있다. 혹은 오른쪽 늑골 밑과 명치 아래가 불룩하다.

셋째, 손을 살펴본다.

손바닥에 알록달록 붉은 반점 혹은 암홍색이나 자주색 반점이 보인다. 오른손 둘째손가락이 왼손 둘째손가락보다 검다. 손끝이 곤봉 모양으로 비대해 있다. 손톱이 부채꼴 혹은 바둑

손톱이 끝부분을 제외하고 하얗다.

알 같다. 손톱에 가로로 홈이 패인다. 손톱이 누렇거나 까칠하고 푸

르다. 손톱 끝만 분홍색이고 그 밑은 하얗다. 반월이 없거나 변색되고 투박해지면서 윤택을 잃는다.

넷째, 근(筋)과 피부를 살펴본다.

근육이 이완되어 탄력을 잃고 바들바들 떨린다. 피부색에 푸른빛이 나고 피부의 무늬가 거칠다. 피부가 가렵거나 흰 점이 섞여 있다. 긁으면 손톱자국이 나거나 혹은 습진 모양을 띠거나 혹은 화농한다. 종아리를 누르면 함몰이 되고 다리에 양말 자국이 난다.

다섯째, 대소변을 살펴본다.

소변이 탁하며 적갈색이나 황갈색이고, 대변 색이 연하거나 회백색을 띤다.

클림트와 중풍전조증

황금빛 빗줄기로 임신한 다나에

올림포스 산, 그곳 신들은 암브로시아와 넥타르를 먹고 마시기에 신들의 혈관에는 불멸의 영액(靈液 ; ichor)이 흐른다. 마치 금액(金液 ; golden fluid)처럼 번쩍이는 영액이다.

'미다스의 손'처럼, 그리스신화는 모든 것이 황금으로 휘황찬란하다. 자! 이제부터 신화 속의 황금 얘기를 해보자.

첫째, 신과 황금 얘기다.

황금으로 만든 의자, 마차, 화살 등 온통 황금 투성이다. 올림포스 궁전 의자는 물론 지하세계 하데스의 의자마저 황금의자다. 태양신 헬리오스는 물론 포세이돈도 황금 갈기의 말들이 끄는 황금마차를 타고 망망대해를 누빈다. 황금화살 한 방이면 첫눈에 반해버린다는데, 에로스는 제 화살에 제가 찔려 첫눈에 프시케에게 반한다. 신들의 황금 얘기는 재미있다.

둘째, 영웅과 황금 얘기다.

페르세우스는 하데스 신의 퀴네에라는 황금투구를 빌려 쓰고 메두사를 처치한다. 머리에 쓰면 모습이 보이지 않는다는 마법의 투명투구다. 헤라클레스는 황금술잔을 타고 대양을 건너 게리온의 소를 훔치러 간다. 아틀라스의 세 딸 헤스페리데스가 가꾸고, 머리가 백 개인 용 라돈이 지키는 황금사과를 따러 간 헤라클레스는

「아탈란타와 히포메네스」
(니콜라스 콜롬벨, 1699년,
유화, 비엔나 리히텐슈타
인 박물관)

아틀라스를 속여 마침내 황금사과를 손에 쥔다.

영웅들의 황금 얘기는 이아손의 아르고 원정대가 황금양털을
찾아나서는 모험담처럼 흥미진진하다.

셋째, 여인들의 황금 얘기다.

불화의 여신 에리스가 던진 '가장
아름다운 여신에게'라고 쓰여진 황금
사과 때문에 파리스가 엉겁결에 가장
아름다운 여신을 뽑게 되는데, 아프로
디테의 치사스러운 흥정에 파리스가
말려들어 트로이전쟁이 일어난다. 달
음박질에 뛰어난 아름다운 아탈란타

'구스타프 클림트'

를 차지하려고 히포메네스는 황금사과를 하나씩, 세 번이나 던져서, 그걸 줍느라 주춤하는 아탈란타를 앞질러 치사하게 경주에 이기고 아탈란타를 차지한다.

여인들의 황금 얘기는 치사한 것이 많지만, 가장 황홀하고 드라마틱한 것은 다나에 얘기다. 황금빛 빗줄기로 인해 임신한 다나에, 과연 어떤 얘기일까?

클림트의 몽환적 에로티시즘
아르고스의 왕 아크리시오스는 딸 다나에가 낳는 아들의 손

「연인(키스)」
(구스타프 클림트, 1907~1908년, 유화, 벨베데레 오스트리아 갤러리)

에 죽을 거라는 신탁을 받고, 다
나에를 탑에 가두어 격리시킨다.
헌데 다나에는 아들을 낳는다.
페르세우스, 즉 메두사를 죽인
영웅이다. 훗날 우연찮게 왕은
신탁대로 페르세우스에게 죽임
을 당한다. 어쨌건 다나에는 밀
폐된 탑에 갇힌 채 어떻게 임신
하게 된 걸까? 제우스가 황금 빗
줄기로 쏟아져 내려와 임신시킨
것이다.

그래서 다나에의 얘기는 드라
마틱한 얘기고, 그래서 수많은
화가들이 그림을 남겼다. 하나
같이 관능적인 그림들이다. 허나

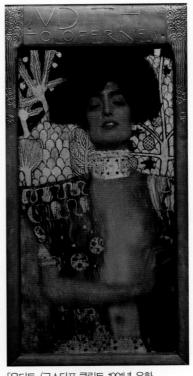

「유디트」(구스타프 클림트, 1901년, 유화,
벨베데레 오스트리아 갤러리)

클림트(Gustav Klimt, 1862~1918)의 그림(p.130 그림 참조)이 그 중에
서도 단연 백미다.

클림트의 다나에는 「키스」나 「유디트」 같은 클림트 특유의 몽환적
에로티즘이 금빛으로 반짝거린다. 「황금물고기」나 「물뱀 I」같이 에
로틱한 물결이 출렁댄다. 보라! 사각화폭에 꽉 들어차도록 나신을
웅크린 다나에를. 마구 쏟아지는 황금 빗줄기를. 모든 것이 반짝대
고 출렁댄다. 황금 빗줄기, 그것은 신의 영액(靈液 ; ichor), 번쩍이는
금액(金液 ; golden fluid), 거대하게 분출되는 진액(津液 ; sperm)이

다. 이 빗줄기가 풍만한 엉덩이 사이로 찬란히 내리퍼붓고 있다.

중국의 성 의학서인 《소녀경(素女經)》에는 뺨이 볼그스름하게 홍조를 띠며, 유방과 유두가 부풀면서 단단해지고, 콧구멍이 열리면서 콧등에 땀이 나며, 입이 반쯤 벌어지면 여자가 쾌감을 느끼는 것이라고 했는데, 클림트는 이 엑스터시 그대로를 화폭에 고스란히 담고 있다.

「금붕어(황금물고기)」(구스타프 클림트, 1901~1902년, 유화, 개인소장)

「물뱀 I」(구스타프 클림트, 1904~1907년, 유화, 오스트리아 미술관)

클림트, 그는 여성을 정말 잘 알았던 화가다. 평생 독신이었지만 평생 많은 여성을 탐닉했다. 평생 많은 여성을 '플라토닉 러브'로 사랑했고, 평생 많은 여성을 '에로틱 러브'로 품었다. 그런 클림트가 공인된 사생만 14명을 세상에 남기고 세상을 떠난다. 1918년, 그의 나이 58세, 뇌졸중으로 생을 마감한다.

졸지에 오지만 전조증이 있는 중풍

클림트의 죽음의 원인은 뇌졸중이다. 중풍, 즉 '풍에 적중'된 질병이다. 서양에서는 '벼락 맞아 졸지에 쓰러지는 병'이라 했다. 폭풍처럼 돌변하며 급격

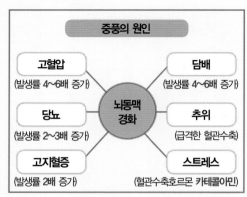

중풍의 원인

고혈압 (발생률 4~6배 증가)	담배 (발생률 4~6배 증가)	
당뇨 (발생률 2~3배 증가)	뇌동맥 경화	추위 (급격한 혈관수축)
고지혈증 (발생률 2배 증가)	스트레스 (혈관수축호르몬 카테콜아민)	

중풍의 전조증상

1. 가끔 가슴이 아프고 숨이 찰 때가 있다.
2. 뒷목이 뻣뻣하고 머리가 무겁다는 느낌을 받을 때가 많다.
3. 눈꺼풀이나 입 주위가 떨린다.
4. 소리가 안 들리거나 이명이 날 때가 있다.
5. 오랫동안 고혈압이나 당뇨를 앓고 있다.
6. 안면의 근육마비로 입과 눈모양이 한쪽으로 삐뚤어진다.(구안와사)
7. 물이나 음식을 먹다가 입안에 물고 더이상 삼키지 못한다.
8. 한 쪽 얼굴이 둔하고 손발이 저리거나 힘이 빠지는 느낌이 올 때가 종종 있다.
9. 팔다리에 힘이 없어지고 움직임이 뜻대로 되지 않아 한 쪽으로 쓰러진다.
10. 팔다리와 안면부위의 느낌이 저리고 뻣뻣해지거나 살갗이 떨린다.

중풍을 예방할 수 있는 생활수칙
1. 무조건 담배를 끊자.
2. 혈관을 잘 관리하자.
3. 심장병을 조심하자.
4. 당뇨병을 잘 관리하자.
5. 고지혈증을 주의하자.
6. 충분한 휴식을 취하자.
7. 체중을 줄이자.
8. 적당한 양의 운동을 규칙적으로 하자.
9. 급격한 기온의 변화를 피하자.
10. 과식과 기름진 음식을 멀리하고, 야채와 과일을 많이 먹자.
11. 염분의 섭취를 줄이자.
12. 인스턴트 음식, 화학조미료 등은 쳐다보지도 말자.
13. 잦은 두통과 어지러움 증상을 주의하자.
14. 검증되지 않은 민간요법에 현혹되지 말자.
15. 가족 중에 중풍환자가 있다면 더욱 주의하자.

하다. 그래서 '졸중(卒中)'이라는 표현을 쓴다. 이렇게 졸지에 일어난다. 하지만 미리 예견할 수 있는 게 또한 중풍의 특징이다. 반드시 전조증이 있기 마련이다. 중풍의 전조증은 어떤 것일까? 중풍이 오려는지, 그 낌새를 챙겨보자.

손발 떨림, 경련, 마비 및 걸을 때 다리가 꼬이는 것 등 34가지가 있다. 그 중 두드러진 전조증은 언어와 지각장애, 안면근육이 파들파들 떨리는 경련, 심장박동 이상, 가슴 울렁거림, 급격한 두통, 시력장애나 눈의 이상(특히 안화가 나타나며 흑점이 이동할 때), 얼굴 충혈, 귀가 멍하거나 귀울림증, 돌발적이며 반복적이고 일과성으로 가역적인 어지럼증 등이다.

다. 바로 아테나 여신(p.210 그림 참조)이다.

신화세계가 이럴진대 인간세계는 더 말할 나위가 있을까. 인간세계의 수많은 비극 중 한 조각에 불과한 것이 쌍둥이 형제의 죽음이다.

쌍둥이 형제 죽음의 전말은 이렇다. 형제는 순번대로 매년 돌아가면서 왕이 되자고 약속한다. 그런데 왕이 된 동생 에테오클레스가 왕권을 내놓지 않자 화가 난 형 폴리네이케스가 고국 테베를 등지고 이웃나라 아르고스로 간다.

왕국의 보물인 하르모니아 목걸이 등을 챙겨간 폴리네이케스는 아르고스 왕에게 환심을 사고, 그곳에서 공주와 결혼한다. 그러면서 아르고스 왕을 설득하여 군대를 출동시켜 테베를 침공한다.

왕권을 뺏기 위한 이 원정대에 아르고스의 대장군 일곱이 참전한다. 그 유명한 '테베를 공격하는 일곱 장수들'이 이들이다. 막상막하, 마치 아버지 크로노스와 아들 제우스의 싸움처럼 끝이 없는 싸움이 계속 이어진다. 그런 끝에 종전하기 위해 쌍둥이 형제가 일대일로 맞붙기로 한다. 헌데 둘의 싸움도 막상막하다. 그러던 한순간 싸움이 멈춘다. 둘이 서로 상대 가슴에 검을 꽂은 것이다. 둘은 결국 이렇게 죽는다.

아버지의 저주

왕권을 뺏으려는 자와 왕권을 지키려는 자의 다툼은 에나지금이나 다를 바 없다. '치국안민'을 치도의 명분으로 내세우며 권좌를 찬탈하려는 치밀한 치성꾼들에 의해 더없이 치사하고 치졸하

게, 치욕의 역사를 오늘도 이어가고 있다.

쌍둥이 폴리네이케스와 에테오클레스는 오이디푸스의 아들들이다.

테베 왕국의 왕자로 태어났으나, 아들이 아버지를 죽이고 어머니와 혼인할 것이라는 신탁을 받고 태어났기에 버려지는 신세가 되었다가, 이웃나라 코린도스의 왕에게 거두어져 자란 불우한 인물이 오이디푸스이다. 그런데 신기하게도 신탁대로 오이디푸스는 아버지를 죽이고 테베의 왕이 되어 어머니인 왕비를 아내로 맞아 두 아들, 두 딸을 낳는다.

훗날 실상을 알게 된 오이디푸스는 스스로 두 눈을 파내어 장님이 된 채 딸 안티고네에게 의지하고 방랑하다가 처참한 참회의 고행 끝에 콜로누스에 정착하여 파란만장한

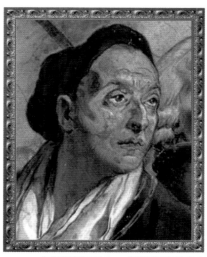

「자화상 (뷔르츠부르크 천장 벽화의 일부분)」
(지오반니 바티스타 티에폴로, 1753년경, 프레스코화,
뷔르츠부르크 주교관)

「딸 안티고네의 손에 이끌려 유랑하고 있는
눈 먼 오이디푸스」
(루돌프 테너, 1835년, 덴마크 루돌프 테너 박물관)

「에테오클레스와 폴리네이케스」
(지오반니 바티스타 티에폴로, 1730년경, 유화,
빈 미술사 박물관)

삶을 마감한다.

이제까지 나 몰라라 하던 쌍둥이 아들은 왕권을 거머쥐기 위해 콜로누스로 아버지 오이디푸스를 찾는다. 아버지의 말 한 마디면 왕권의 향방이 갈릴 수 있기 때문이다. 형은 직접 찾아오고 왕인 동생은 외삼촌을 보낸다. 이때 오이디푸스는 저주를 내린다. "둘 다 죽으라!"고. 이렇게 해서 폴리네이케스와 에테오클레스, 쌍둥이는 둘 다 죽는다.

지오반니 바티스타 티에폴로(Giovanni Battista Tiepolo, 1696~1770)의 그림은 쌍둥이가 서로를 동시에 찔러 죽이는 순간을 드라마틱하게 그린 것이다. 쌍둥이의 죽음을 생생하게 그려낸 지오반니 바티스타 티에폴로는 베네치아의 화가이면서 밀라노로 초청되기도 했고, 스페인 마드리드로 초청되어 왕궁의 장식을 맡기도 했다.

이때 아들 둘이 공동작업을 했다. 형 지오반니 도메니코 티에폴로(Giovanni Battista Tiepolo, 1696~1770)와 동생 로렌초 발디세라

티에폴로다.

형제 갈등과 콤플렉스

지오반니 바티스타 티에폴로의 두 아들 역시 뛰어난 화가로 명성을 구축했다. 동생 로렌초(Lorenzo Baldissera Tiepolo, 1736~1776)는 다소 경쟁적 성향에, 다소 열등감을 지닌 듯한 욕구 표현을 자신 속에서 이루려는 경향 탓인지, 끝내는 사치하고 빚에 쪼들리다가 마흔 살 이른 나이에 생을 마감했다.

그러나 형 도메니코(Giovanni Domenico Tiepolo, 1727~1804)는 형으로서의 의무를 다하며 아버지의 뒤를 이었다. 소위 '장남 콤플렉스'가 도메니코를 이런 성향으로 성장시켰던 게 아닐까 생각된다.

아이가 야위는 경우는 여러 원인이 있다. 그 중에는 '계병'과 '기병'으로 야위는 경우도 있다.

기(魃)의 병은 '아우 타는 병'이다. 또는 '소귀병'이라고 한다. 젖을 떼기 전, 또는 아이가 걷기 전에 어머니가 또 임신이 되었을 경우, 혹은 임신중인데도 먼저 난 아이에게 젖을 계속 그냥 먹이면 먼저 난 아이에게 병이 생기는

「자화상」 (로렌초 티에폴로, 1755년경, 파스텔화)

것이 계병이요, 기병이다.

아이의 몸이 시들고 누렇게
여위어 뼈만 앙상해지며 머리
칼이 붉어지거나 잘 빠지며 아
이가 정신이 맑지 못하고 즐거
워하지 않는다. 또 열이 나거나
혹은 오한과 신열이 오락가락

반응성 애착장애

하여 마치 학질에 이질이 겸한 것처럼 계속 앓으면서 배가 커지고,
혹 병이 더했다 덜했다 한다.

자연스런 움직임이 없고, 식욕이 떨어지고, 겁을 내고 슬퍼하고,
잘 울고 웃지 않고, 무표정·무감동하거나 또는 놀란 상태에서 두리
번거리는 표정을 보이며, 자극을 주어도 반응이 느리고, 잠을 잘 못
자고, 혼자 있으려 하고, 피부가 창백하며 근육도 약해지는 등 반응
성 애착장애에 이른다.

'아우 타는 병'은 이렇게 무섭다. 한마디로 '형제간의 경쟁'이요 '형
제간의 질투'이며, '형제간의 갈등'이다. 자신을 위협하는 경쟁자에 대
한 과다한 방어로 인한 콤플렉스이다. 오이디푸스 쌍둥이 아들의
다툼과 죽음, 그리고 티에폴로 형제 생애의 희비도 다 여기서 비롯
된 것이다.

피아밍고와
자궁경관점액 관찰 피임법

 ### 영웅 이아손과 하르피이아

이아손의 아르고 호 원정은 이아손을 비롯한 아르고나우타이라 불리는 원정대가 아르고 호라는 배를 타고 코르키스에 있는 황금빛 양털가죽을 찾아 오고가며 겪는 갖가지 모험으로 가득 찬 여정이다.

이들은 어느 날 트라키아 해안에 다다른다. 헌데 도시는 황폐하고 인적이 끊긴 채 괴괴하기만 하다. 궁전에 이르러 둘러보니 비쩍 말라서 뼈만 앙상한 눈 먼 노인이 홀로 있을 뿐이다. 바로 이 나라의 왕 피네우스이다. 어쩐 일일까?

아폴론신을 잘 받들어 예언의 능력까지 받아 나라를 더없이 부강케 한 왕이 아니었던가. 그런 왕이 어찌하여 눈이 멀고 뼈만 남은 채 피폐해진 나라에 홀로 남게 되었는가?

그 사연은 예언 능력을 지닌 왕이 천기누설을 한 것이 발단이다. 제우스는 화가 나 왕의 눈을 멀게 하고, 하르피이아 새들을 보내 왕의 음식을 빼앗어 먹게 하고, 빈 그릇에 악취가 심한 배설물을 갈기게 한 것이다. 이렇게 해서 왕은 메말라 가고, 나라는 폐허가 된 것이다.

이아손은 왕에게 먹을 것을 차려 준다. 그 순간 하르피이아들이

날아와 음식을 뺏어 먹고 배설물을 갈긴 후 날아간다. 원정대의 일원이던 북풍의 신의 아들 칼라이스와 제테스가 날개를 펄럭이며 칼을 휘두르며 쫓아간다. 이때 무지개의 여신 이리스가 나타나 하르피이아들은 제우스신이 길들인 것이니 죽이지 말라고 하면서, 다시는 하르피이아들이 왕을 괴롭히지 못하게 하겠다고 약속한다.

이렇게 해서 하르피이아들은 죽임을 면하고 왕은 다시 차려진 음식으로 겨우 배를 채운다. 그리고 그 보답으로 왕은 코르키스로 가는 바닷길을 무사히 지나갈 수 있는 방법을 알려준다.

영웅 아이네이아스와 하르피이아

「하르피이아와 싸우는 아이네이아스와 동료들」이라는 그림이 있다. 프랑수아 페리에(François Perrier, 1594~1649)의 그림이다.

「하르피이아와 싸우는 아이네이아스와 동료들」(프랑수아 페리에, 17세기경, 유화, 루브르 박물관)

트로이가 망하자 트로이 장군 아이네이아스는 불타는 고국을 떠나 안착할 곳을 찾아 방랑의 항해를 거듭하는데, 이때 거쳐 간 곳 중 하나가 스트로파데스이다.

스트로파데스는 펠로폰네소스 반도 건너에 있는 군도인데, 아이네이아스는 이곳에서 염소와 소를 잡아 허기를 메우려 한다. 헌데 하르피이아들이 달려들어 음식을 빼앗는다. 그래서 이들과 싸운다. 그림은 이 싸움을 그린 것이다. 피네우스 왕을 괴롭히던 하르피이아들이 북풍의 신의 두 아들에게 쫓겨 펠로폰네소스를 지나 이 섬에 다다른 것이다.

이때부터 이 군도에 '되돌아온 섬'이라는 뜻의 '스트로파데스'라는 이름이 붙었고, 이곳에서 아이네이아스와 하르피이아가 싸우게 된 것이다.

하르피이아가 북풍의 신의 두 아들에게 쫓기는 것을 그림으로 남긴 화가는 많다. 그 중에 파올로 피아밍고(Paolo Fiammingo, 1540~1596)도 있다. 아테나 여신이 헤파이스토스의 도움으로 아버지 제우스의 머리에서 완전 무장을 한 채 태어나는 순간을 묘사한 「제우스의 머리에서 태어나는 아테나」 그림을 그린

「하르피이아」
(울리세 알드로반디, 1642년,《괴물의 역사》 속 삽화)

「제우스의 머리에서 태어나는 아테나」(파올로 피아밍고, 1590년경, 프라하 국립미술관)

「하피들을 쫓아내는 장면이 있는 풍경」(파올로 피아밍고, 1590년경, 유화, 런던 내셔널 갤러리)

화가이기도 하다. 여하간 이 파올로 피아밍고도 하르피이아를 쫓는 북풍의 신의 아들들을 그렸는데, 여느 화가의 그림보다 색다른 맛이 있다.

하르피이아는 상반신이 여자다. 게걸스럽게 먹어도 항상 배가 고파한다. 그래서 곱지 않은 얼굴이 누렇게 들뜨고 창백하기까지 하다. 머리카락은 길고 풀어헤쳐져 흉측하며 가슴에는 두 유방이, 몸통에는 두 날개가 달려 있다. 하반신은 새이다. 굽고 긴 발톱이 날카롭다. 이빨도 날카롭다. 그래서 음식을 삽시에 낚아채 먹어치운다. 썩은 고기도 마다하지 않는다.

자궁경관점액 관찰 피임법

동물의 배설물은 때로 약이 된다. 임신이 안 되게 하는 데에도 일찍부터 써왔다. 기원전부터 이미 이집트에서는 악어똥을 페서리(Pessary, 피임기구의 일종)처럼 끼워 피임했다. 악어똥은 껌과 같이 신축성이 있기 때문인데, 그 후 코끼리똥이 더 신축성이 있는 것을 알게 되자 코끼리똥으로 대용했다.

물론 광물질이나 식물성 약재도 다양하게 응용해 왔는데, '명반'은 효과가 어찌나 확실한지 피임만 시킨 게 아니라 불임증까지 일

악어똥

코끼리똥

명반

데, 이 님프를 선택하면 숱한 고난을 겪지만 불멸의 삶을 누릴 것이라고 한다.

헤라클레스는 어느 님프를 선택했을까? 그는 '미덕'의 님프를 선택한다. 그래서 그는 온갖 고초를 겪고 비로소 죽은 후, 그의 육신은 하늘에 올려져 별이 되고, 그의 영혼은 올림포스에 거두어져 불멸의 삶을 누리게 된다.

다모클레스의 선택

'다모클레스 칼'이라는 말이 있다. 기원전 4세기 시칠리아 시라쿠사의 참주(僭主) 디오니시우스가 권좌를 탐하는 신하 다모클레스를 한 올의 말총에 매달린 칼 아래 앉히고는 "권좌란 언제 떨어질

「다모클레스의 검」(펠릭스 오브레, 1831년, 유화, 발랑시엔 미술관)

「자화상」
(펠릭스 오브레, 1819년, 유화, 발랑시엔 미술관)

「라자로의 부활」
(펠릭스 오브레, 19세기경, 유화, 발랑시엔 미술관)

「궁정 대관들과 함께 있는 알키비아데스」 (펠릭스 오브레, 19세기경, 유화, 발랑시엔 미술관)

지 모르는 칼 밑에 있는 것처럼 항상 위기와 불안에 떨고 있는 것"이라고 말했다는 데에서 유래된 것이다.

과연 다모클레스는 위기와 불안 속에서도 '권좌'를 선택할까, 아니면 칼을 피해 '안전'을 선택할까? 헤라클레스의 '쾌락' 또는 '미덕'의 선택, 그리고 인류가 선택할 '평화' 또는 '전쟁' 같이 어려운 일이다.

「다모클레스의 검」을 그린 화가가 있다. 펠릭스 오브레(Félix Auvray, 1800~1833)라는 프랑스 화가이다. 그림의 왼쪽에 참주 디오니시우스가 천장에 매달린 칼을 가리키고 있고, 오른쪽에 권좌에 비스듬히 누워 천장의 칼을 두려운 듯 올려보는 다모클레스가 그려져 있다.

화면은 전체적으로 어둡다. 헌데 화면의 중앙, 다모클레스 앞에서 다모클레스의 상반신만 보일 정도로 붙어 앉아 한 손에 술잔을 들고 있는, 흰옷의 여인만이 밝게 빛난다.

화가의 또 다른 그림, 「궁정 대관들과 함께 있는 알키비아데스」역시 화면 중앙에 흰옷의 여인만이 밝게 빛난다. 스토리의 주인공보다 흰옷의 여인만이 주인공처럼 비친다. 이런 구도, 이런 의도는 무엇을 의미하는가?

여하간 그의 또 다른 그림 「라자로의 부활」을 보자. 역시 그의 화풍답게 화면의 배경은 어둡다. 다만 파란 옷의 예수, 예수 양편의 마리아와 마르타, 두 여인의 노란 옷과 초록 옷이 밝게 그려져 있다. 헌데 중앙의 라자로는 흰 수의 차림으로 더욱 빛나 돋보인다. 렘브란트나 고흐가 그린 라자로의 그림도 그 나름대로의 특징이 있지만, 펠릭스 오브레의 라자로 그림은 '다모클레스 칼' 같은 '선택'을 우

리에게 바라고 있는 것 같다.

🍃 나르드 향유와 감송(甘松)

라자로가 병을 앓다 죽어 묻힌 지 나흘이나 지나 예수님께서 베다니아에 이르셨다. 그리고는 무덤인 동굴의 돌을 치우게 하신 후 "라자로야, 이리 나오너라" 하셨다. 그러자 죽었던 라자로가 손과 발은 천으로 감기고 얼굴은 수건으로 감싸인 채 나왔다. '라자로의 부활'은 이렇게 이루어졌다.

라자로의 부활 후일담은 이렇다.

파스카 축제 엿새 전, 라자로의 집에서 예수님을 위한 잔치가 베풀어졌다. 라자로는 예수님과 식탁에 앉아 음식을 들고, 라자로의 두 여동생 중 마르타는 시중을 들고, 마리아는 나르드 향유를 예수님의 발에 붓고 자기 머리카락으로 그 발을 닦아 드렸다. 값으로 치면 300데나리온, 즉 그 당시 노동자의 거의 1년치 임금에 해당하는 값이었다.

나르드가 무엇이기에 그토록 값비싼 것일까? 성경에 "집 안에 향

예수님 발에 나르드 향유를 부어 닦는 마리아

유 냄새가 가득하였다"고 했듯이 향이 깊고 은은한 향유다. 산스크리트어로 '널리 퍼지는 향기'라는 뜻이란다. '산스크리트'라는 말에서 짐작이 되듯이 히말라

영릉향

백단향

정향

팔각향

나르드[寬葉甘松]

야나 티베트 등지의 고지대 초원에서 자란다.

마타리[패장(敗醬)]과에 딸린 여러해살이풀인 나르드[寬葉甘松]의 뿌리에서 채취한 것으로, 뿌리 한 아름을 증류해서 겨우 한두 방울 얻을 수 있는 귀한 것이다.

물론 인도 북부나 중국 남부의 높은 산 초원지대에서 자라는 마타리과에 딸린 여러해살이풀인 감송향(甘松香)의 말린 뿌리를 약재로 쓴다. 기울(氣鬱)을 치료한다. 그래서 히스테리, 신경쇠약, 우울증을 다스린다. 특히 가슴과 배가 답답하고 더부룩하고 아프거나 배가 팽만할 때, 혹은 위경련 등에 효과 있는 것으로 알려져 있다.

《동의보감》에는 감송을 비롯해 영릉향, 백단향, 정향, 팔각향 등 향기 나는 약재들을 배합해서 옷에서 향기 나게 하는 처방(衣香)이나 추위에 손발이 얼어 터진 것을 치료하는 처방인 「육향고(六香膏)」 등이 기재되어 있다.

푸생과 손 건강

제우스가 두려워한 여자

제우스는 무소불위의 신이다. 원하는 여자는 다 손아귀에 넣던 신이다. 안 되면 변신술을 쓰거나 교활한 속임수를 써서라도 여자를 범하고 자식을 낳던 신이다. 물론 실패한 경우도 있다. 제우스와의 사이에서 아폴론과 아르테미스 쌍둥이 오누이를 낳은 레토의 자매인 아스테리아, 즉 처제를 겁탈하려고 제우스가 그토록 끈질기게 쫓아다녔지만 아스테리아가 바다에 투신하여 죽는 바람에 헛물을 켠 경우다.

그런데 사랑하면서도 제우스 스스로 포기한 경우도 있다. '은빛 발'이라 불리는 테티스, 빼어나게 예쁜 이 여자를 포기한 사연은 무엇일까?

여신 테미스, 눈을 가리고 천칭과 검을 들고 있는 모습으로 잘 알려진 법과 정의의 여신 테미스, 제우스와의 사이에서 계절의 여신인 호라이 세 자매와 운명의 여신인 모이라이 세 자매를 낳은 이 여신이 어느 날, 제우스가 테티스를 사랑하여 아들을 낳으면, 이 아들이 아버지보다 더 강한 존재가 될 것이라고 넌지시 일러주었기 때문이다. 아들이 자신의 권좌를 빼앗을 수 있다는 말에 제우스는 기절초풍하여 테티스를 사랑하면서도 포기한 것이다.

후일담이다. 뼈아프지만 테티스를 단념한 제우스는 테티스를 인간

남성인 펠레우스와 혼인
시킨다. 그 사이에서 아들
이 태어난다. 아버지 펠레
우스보다 더 강한 아들,
바로 불세출의 영웅 아킬
레우스이다.

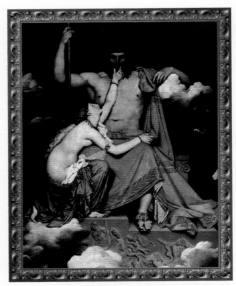

「제우스와 테티스」(장 오귀스트 도미니크 앵그르,
1811년, 유화, 그라네 미술관)

아킬레우스가 트로이전
쟁에 참전하고, 이 전쟁에
서 죽을 운명을 점지 받
자, 아들을 끔찍이 사랑
하는 테티스는 제우스를
찾아가 아들을 살려달라
고 애걸한다.

앵그르의 그림 「제우스와 테티스」에 이 애절한 테티스의 심정이
잘 표현되어 있다. 허나 아킬레우스는 이 전쟁에서 발목을 꿰뚫은
화살 한 대로 운명을 달리한다.

제우스가 두려워하는 까닭

제우스와 메티스는 사랑하는 사이이다. 헌데 이 사이에도 이
런 속사정이 있다. 메티스가 제우스의 아들을 낳으면, 그 아들이 제
우스의 권좌를 빼앗을 것이라는 예언을 들은 제우스는 임신한 메
티스를 작게 만들어 삼켜 버린다. 메티스는 제우스의 몸 안에서 딸
을 낳고, 이 딸은 완전 무장한 채 제우스의 머리를 뚫고 태어난다.

바로 아테나 여신이다.

제우스가 사랑하는 테티스를 체념한 것이나, 제우스가 사랑하는 메티스를 삼켜 버린 것이나, 모두 제우스가 권좌를 빼앗길까 두려워하였기 때문이다. 하늘을 지배하는 최고의 신, 천둥과 번개로 신들과 인간들 위에 군림하는 두려운 존재였건만, 그 무소불위의 존재마저 두려워한 유일한 것이 아들에 의해 권좌를 빼앗길까 하는 걱정이었다.

제우스의 아버지는 크로노스다. 낫을 휘둘러 아버지 우라노스의 음경을 거세하고 권좌에 오른 신이다. 크로노스는 자식 중 하나가 그를 권좌에서 쫓아낼 것이라는 걸 알았기 때문에 자식이 태어나면 태어나는 족족 잡아 삼킨다.

아내 레아는 제우스가 태어나자 배냇옷에 돌을 싸서 크로노스가 삼키게 하고, 제우스를 빼돌려 크레타의 한 동굴에 숨기고 요정 아말테이아의 손에서 암염소 젖을 먹이며 키우게 한다. 동굴 앞에서는 쿠레테스들이 창검을 부딪치는 소리를 요란하게 울리며 아기 제우스의 울음소리가 들리지 않게 한다. 이렇게 해서 성장한 제우스는 반란을 일으켜 아버지 크로노스를 몰아내고 권좌를 차지한다.

이런 사정이 있기에 제우스도 아들에 의해 권좌를 빼앗길까 두려웠던 것이다.

이상향과 푸생

니콜라 푸생(Nicolas Poussin, 1594~1665)의 「제우스의 양육」은 크레타에서 암염소 젖을 먹으며 자라는 아기 제우스를 그린 작

「제우스의 양육」(니콜라 푸생, 1630년경, 유화, 덜위치 박물관)

품이다. 크레타의 나날이 생생하게 그려진 명화다.

　푸생은 프랑스 태생이지만 루이 13세 때 수석화가로 초빙된 때를 제외하고는 거의 로마에서 활약하면서 바쿠스, 오르페우스와 에우리디케, 다이아나와 오리온 등 그리스신화를 주제로 한 작품도 많이 남겼다. 그의 마지막 작품 역시 「다프네를 사랑하는 아폴론」이라는 그리스신화를 주제로 한 것이었다고 한다.

　니콜라 푸생의 「파르나소스」 그림은 파르나소스 산에서 아폴론이 뮤즈와 함께 예술을 즐기는 모습을 그린 것이다. 이 그림에서 아폴론이 한 시인에게 월계관을 씌워주고 있는데, 이 시인이 베르길리우스일 것이라고 한다.

「다프네를 사랑하는 아폴론」(니콜라 푸생, 17세기경, 유화, 루브르 박물관)

「파르나소스」(니콜라 푸생, 1630~1631년, 유화, 프라도 미술관)

「아르카디아의 목자들(아르카디아에도 나는 있다)」(니콜라 푸생, 1638~1640년, 유화, 루브르 박물관)

　시인 베르길리우스는 예술의 이상향으로 아르카디아를 읊은 적
이 있다. 펠로폰네소스 중앙에 위치한 숲이 우거진 이곳은 목동들
이 시를 읊고 노래를 부르며 예술을 창조하는 목가적인 이상향이
다. 목신 판이 이곳을 다스리는 신이다.

　푸생은 이곳도 그림으로 남겼다. 「아르카디아의 목자들」이다. 목
동들이 모여 있는 중에 한 목동이 무릎을 꿇고 돌에 새겨진 글귀
를 손끝으로 가리키며 읽고 있다.

　글귀는 '죽음은 이곳에도 존재한다'는 뜻이란다. 제아무리 이상향
이라 해도 죽음을 피할 수는 없다는 의미다. 죽음은 자연의 이치
이기에 겸허히 받아들이면서 자연과 조화롭게 살아야 한다는 것을
가르쳐 주는 그림이다.

「세월이라는 이름의 음악과 춤」(니콜라 푸생, 1635~1640년, 유화, 런던 월리스 컬렉션)

　푸생의 「세월이라는 이름의 음악과 춤」이라는 그림은 쾌락과 근면, 부귀와 빈곤의 상대적 갈등과 이 갈등이 되풀이되는 것이 삶이라는 것을 일깨워주면서, "영원히 변치 않는 진정한 삶의 가치가 무엇인지를 깊이 생각하도록 유도"하는 그림이라고 평가를 받고 있다. 푸생은 '화가 겸 철학자'로 불렸다고 한다. 푸생은 이런 여러 작품들을 통해 이상향과 현실, 영원과 죽음을 통찰하면서 진정한 삶의 가치를 천착하려고 한 화가였던 것이다.

손바닥을 살펴 건강 알기

　푸생은 예순 나이 때 수전증에 걸려 그림을 그리기 힘든 상

황이었는데도, 일흔둘 죽는 그해에 집념의 결실로 「다프네를 사랑하는 아폴론」을 기적적으로 완성했다고 한다.

수전증은 쉽게 말해 손떨림증이다. '첫머리'처럼 머리가 떨리는 경우도 있고, 턱이 떨리거나 혀나 목소리가 떨리는 경우도 있듯이 떨림증은 여러 형태로 나타나는데, 푸생은 손떨림이 심했던 것이다.

푸생의 손은 어떻게 생겼을까? 그의 자화상을 통해 알아보기로 하자.

자화상 중 한 작품을 보면 붓을 왼손으로 잡고 있다. 이로 미루어 푸생도 레오나르도 다빈치, 미

「자화상」(니콜라 푸생, 1649년, 유화, 베를린 국립 미술관)

켈란젤로, 라파엘, 피카소 등처럼 왼손잡이가 아니었을까 생각된다.

푸생의 손을 보면 '어제'와 '소어제'가 다 풍성하다. 의지가 강하고 건강하게 보이는 손이다. 만일 지병인 매독에 시달리지 않았다면 72세에 죽지 않고 보다 더 장수했을 것이다.

엄지손가락 밑 손바닥 불룩한 곳을

'어제'라 하고, 새끼손가락 밑 손바닥 불룩한 곳은 '소어제'라 하는데, 이 부위가 푸생의 손처럼 풍성해야 한다. 이 부위가 빈약하며, 이 부위에 별 모양의 잡무늬나 문란한 잡

손바닥에 열이 많으면 뱃속이 뜨겁다.

선이 많으면 정력이 허하다. 간염·만성위염·당뇨병·암 등의 질환에서도 많이 볼 수 있다.

대장이 약할 때는 이 부위의 정맥혈관이 충혈된다. 결핵일 때는 이 부위에 홍반이 보이며 손바닥 허물이 잘 벗겨진다. 이 부위에 푸른 핏줄이 많으면 비위가 허하고 냉한 것이고, 붉은 핏줄이 많으면 비위가 열한 것이다.

손바닥을 살필 때 온도와 색깔도 살펴야 한다. 손바닥이 열하면 뱃속이 뜨거운 것이고, 싸늘하면 뱃속이 찬 것이다. 체하면 손바닥이 뜨겁고, 감기에 걸리면 손등이 뜨겁다. 손바닥의 열이 이마의 열보다 심할 때는 허해서 온 것이며, 이마의 열이 손바닥의 열보다 심할 때는 체표에 열이 있기 때문이다.

손바닥이 붉다 못해 자색을 띠면 심장과 순환에 장애가 있다는 징조다. 손바닥은 희고, 손등의 살집이 빈약하며 푸른 심줄이 울퉁불퉁 많이 튀어나와 있으면 폐기능 이상이다. 간장병일 때는 손바닥 전체에 암홍색이나 자주색 반점이 알록달록 점찍어 놓은 듯하다.

클로델과
중풍체질 감별과 망진

 ## 포모나와 베르툼누스

꽃을 좋아하는 여자는 예쁘다. 꽃을 가꾸고 나무를 손질하는 여자는 더 예쁘다. 포모나가 그렇다. 포모나 이름의 뜻이 '포뭄(과일)'에서 비롯되었다고 하듯이, 포모나는 꽃을 좋아하고 꽃을 가꾸고 나무를 손질하며 과일을 기르는 데에만 마음을 쓸 뿐인 하마드뤼아스, 즉 나무의 요정이다.

실바누스와 파우누스 등 숲의 신, 전원의 신, 목신들이 끊임없이 구애하지만, 포모나는 한 손에 늘 가지치기 칼을 든 채 쉴 새 없이 꽃과 나무만 가꿀 뿐이다.

그러던 어느 날 베르툼누스가 노파로 변신하여 찾아온다. 베르툼누스 이름의 뜻이 '베르테레(변화한다)'에서 비롯되었다고 하듯이, 계절의 변화를 관장하는 신인데, 자유자재로 모습을 변화시키는 변신술에도 능하다. 벌써 여러 차례 변신하여 포모나를 찾아와 그녀의 마음을 사로잡아 보려고 애를 써봤지만, 번번이 실패하던 끝에 이번에는 노파로 변신하여 찾아온 것이다. 그리고는 이런 이야기를 들려준다.

가난한 집 총각 이피스가 귀족의 딸 아낙사레테를 사랑하지만 그녀가 전혀 거들떠보지 않고 오히려 미천한 신분을 비웃자, 절망한

끝에 그녀의 문 앞에서 목을 매 자살한다. 이피스의 장례 행렬이 그녀의 집 앞을 지나갈 때 그녀는 창가에 서서 바라만 보고 있다. 그녀의 무정함에 분노한 비너스가 그녀를 돌로 만들어 버린다는 내용이다.

이렇게 이야기한 후 베르툼누스는 노파에서 젊은 미남의 헌헌한 본래 모습으로 변신하며 사랑을 고백한다. 이렇게 해서 포모나의 마음에 뜨거운 사랑의 불길이 타오르게 하는 데 성공한다.

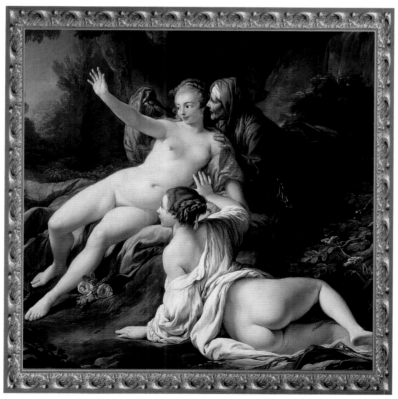

「베르툼누스와 포모나」 (프랑수아 부셰, 1740~1745년, 유화, 캘리포니아 노턴 사이먼 미술관)

카미유 클로델과 로댕

 포모나와 베르툼누스를 소재한 그림이 많다. 그 중 압권은 프랑수아 부셰(François Boucher, 1703~1770)의 그림이다. "로코코 양식을 화폭에 옮기는 데 천재적인 그의 재주가 유감없이 드러나 있다"는 평을 받고 있는 그림이다. 포모나와 노파로 변신한 베르툼누스의 앞에 탐스러운 엉덩이를 드러낸 여인이 그려진, 관능적인 그림이다.

 조각도 많은데, 그 중 압권은 포모나 앞에 무릎 꿇은 베르툼누스가 두 팔로 포모나의 몸을 끌어안고, 포모나는 사랑의 떨림에 겨워 머리를 숙여 베르툼누스의 얼굴에 대고, 힘이 다 빠진 듯 팔을 축 늘어뜨린 채 호흡마저 멈춘 듯 몸을 다 맡긴 조각, 대리석 조각이지만 한없이 부드러운 조각, 바로 카미유 클로델의 조각이다.

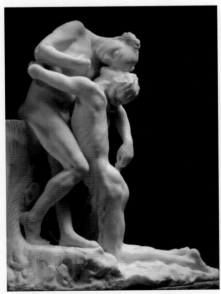

「베르툼누스와 포모나」
(카미유 클로델, 1905년, 대리석 조각, 로댕 박물관)

'스무 살의 카미유 클로델'

카미유 클로델(Camille Claudel, 1864~1943)은 오귀스트 로댕(François Auguste René Rodin, 1840~1917)의 제자이자 연인으로 알려진 빼어난 미모의 조각가다. 로댕을 만났을 때의 카미유는 19살, 로댕의 조수로, 때로 모델로 함께 하는 동안 24살이라는 나이차에도 불구하고 둘은 사랑에 빠진다.

'오귀스트 로댕'

허나 로댕에게는 로즈 뵈레라는 여인이 있었고 그녀의 질투가 심할 뿐 아니라, 날로 기량이 커지는 카미유를 경계하기 시작하는 로댕의 마음을 짐작하게 된 카미유는 로댕과 결별하고 작품 활동에만 전념하기로 한다.

하지만 극심한 경제적 어려움을 겪게 되고, 알코올 중독과 "우울증과 로댕에 대한 피해망상으로 정신착란 증상이 나타나기 시작"하여 45세에 정신병원에 입원한다. 입원한 지 30년, 뇌졸중으로 사망한다. 그리고 무연고자로 처리되어 무덤조차도 없이 처참하게 삶을 마감한다.

중풍체질 감별과 망진
카미유 클로델의 사망 원인은 뇌졸중이다. 한의학에서는 '중풍'의 범주에 속한다.

중풍에 취약한 체형이 있다. 몸의 균형에 비해 상체가 비대하고

특히 배에 살이 많이 찐 체형, 왼쪽 어깨가 처져 있거나 앞으로 기울어진 체형, 또 정수리가 불룩 튀어나왔고 뒷머리에 살집이 두툼한 체형이다.

중풍에 위험한 징후를 눈으로 살펴 짐작할 수 있다. 이를 '망진'이라 한다.

첫째, 얼굴이 붉고 번질거리며, 눈과 귀 사이가 푸르고, 한쪽 관자놀이에 주름이 있다. 얼굴 근육이나 눈꺼풀이 파들파들 떨린다. 한쪽 눈꺼풀이 축 처져 있다. 특히 동맥경화일 때는 얼굴 전체가 붉고 윤기가 흐르며, 고(高)콜레스테롤혈증일 때는 눈꺼풀이 파르르 떨리거나 아픈 쪽의 안구가 아래로 처져 있다.

둘째, 눈동자가 아래로 처져 있어 사물을 볼 때 눈을 치켜올려 본다. 각막에 흰 테가 보인다. 이 증상을 보이는 노인이면 동맥경화, 고혈압이다. 검은 눈동자 둘레에 흰 테가 보인다. 이를 '각막환'이라 한다. 두 눈동자 크기가 다르

각막에 흰 테두리가 보이는 각막환

거나 혹은 안으로 몰리는 사시(斜視) 경향이 있다.

셋째, 혀 밑의 혈관(설하낙맥)이 불룩 튀어나와 있거나 구불구불하다. 심하면 둥글게 뭉쳐 있고, 홍자색이다. 혀 가장자리가 붉고, 혀를 내밀 때 한 쪽으로 기울어지거나 혀 놀림이 부자유스러워 혀를 느리게 내민다. 또 혀에 가는 금이 있으면서 번들거리고 부어 있다. 참고로 중풍 상태에서 설태가 갑자기 적다가 많아지고 얇다가

▲「게르니카」
(파블로 피카소, 1937년, 유화.
레이나 소피아 국립미술관)

◀「미노타우로마키아」
(파블로 피카소, 1935년, 동판화.
뉴욕 현대미술관)

통해 악의 징벌을 주장하고 있다. 그래서 이 그림은 피카소의 대작
「게르니카」의 밑그림 성격을 갖고 있다.

사실 미노타우로스에게 무슨 죄가 있는가! 어머니 파시파에의 그
릇된 욕정으로 잘못 태어난 것뿐이다.

투우장의 소는 목덜미를 몇 차례 창에 깊이 찔리고, 다음에 어깨
와 척추 옆을 작살에 꽂힌 후, 피를 흘리며 한곳에 선 채 꼼짝하지
않는다고 한다. 이곳을 '케렌시아'라고 한단다. 케렌시아의 소는 무
슨 생각을 할까? 죽음의 공포에 떨며 분노하며 마지막 힘을 모은다.
결국 붉은 깃발 몰레타의 속에 감춰진 칼에 의해 절명하겠지만, 이
케렌시아에 서 있는 소의 심정을 어찌 다 표현할 수 있을까?

미궁에 갇힌 채 먼 바다를 바라보는 미노타우로스, 그리고 처절하게 죽임을 당하는 미노타우로스의 심정이 케렌시아에 있는 소의 심정과 같지 않았을까?

두통의 지압법

피카소는 92세를 일기로 죽을 때까지 숱한 염문을 뿌린 화가였다. 그는 평소에 두통에 시달렸다고 한다. 그의 기하학적 도형처럼 겹쳐지고 이그러지고 변형된 그림이 편두통의 전조증으로 보이는 형상과 같다는 것에서 추론된 것이다.

두통은 누구나 겪는 흔한 병증이다. 그렇다면 두통에 효과적인 지압점을 알아보자. 너무 세게 누르지 말고 가벼운 압력으로 10초 정도씩 지속적으로 3회 정도 한다.

첫째, '태양' 경혈이다. 눈초리와 귀의 중간에 있다. 신경이 예민해졌을 때 푸른 핏줄이 불룩 튀어 나오는 부위다. 따라서 기분의 울체나 울화, 분노 따위에 의한 두통에 활용한다.

둘째, '풍지'·'풍부' 경혈이다. '풍지'는 귓바퀴 뒤에서 만져지는 엄지손톱만한 크기의 둥그스름한 돌기 밑으로 움푹 들어간 곳에 있다. 좌우

두 개의 '풍지'를 연결하여, 그 직선상의 중앙이 '풍부'다. 후두통 및 '풍'에 의한 두통, 예를 들면 감기두통이나 중풍 혹은 고혈압에 의한 두통에 효과적이다.

셋째, '태충' 경혈이다. 엄지와 둘째 발가락 사이를 더듬어 발등 위로 올라가다 더 이상 뼈에 걸려 올라갈 수 없는 지점에 있다. 자율신경실조에 의한 두통, 고혈압에 의한 두통, 또는 스트레스성 두통 등에 두루 응용할 수 있다.

넷째, '내관' 경혈이다. 손목을 안쪽으로 굽혀 생기는 줄무늬의 중앙에서 손가락 세 개의 길이만큼 위에 위치하고 있는데, 소화기 장애에 의한 두통 혹은 신경성 두통 등에 유효하다.

다섯째, '용천' 경혈이다. 발바닥에 '사람 인(人)'자처럼 생긴 줄무늬의 중앙이다. 열에너지 및 호르몬 조절 작용에 이상이 있어 오는 두통에 빼놓을 수 없는 경혈이다.

푸젤리와 악몽, 치유하기 어려운 병

신비의 목걸이, 불행의 목걸이

테베 왕국을 세운 카드모스의 왕비는 하르모니아이다. 아프로디테와 아레스 사이에서 태어난 신의 딸이다.

하르모니아는 대장장이 신 헤파이스토스가 만든 목걸이를 갖고 있는데, '영원한 젊음과 아름다움을 준다'는 신비의 목걸이다. 훗날 하르모니아는 딸 세멜레에게 목걸이를 주는데, 신비롭게도 세멜레는 날로 싱싱해지고 아름다움에 빛난다. 드디어 제우스의 사랑을 받는다.

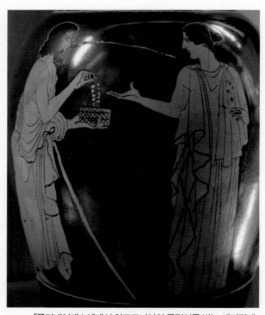

「폴리네이케스에게서 하르모니아의 목걸이를 받는 에리필레」
(기원전 450년, 아티카 적색상도기, 루브르 박물관)

훗날 하르모니아의 증손자며느리인 이오카스테가 목걸이를 갖는다. 아들 오이디푸스와 부부가 될 정도로 젊고

아름다워진다.

허나 이 신비의 목걸이에는 '불행해진다'는 저주가 걸려 있다. 세멜레는 제우스와의 밀애에 분노한 헤라의 농간으로 제우스의 광채와 열기로 타죽고, 이오카스테는 남편이 사실은 친아들이라는 걸 알게 되자 목을 매어 죽는다. 오이디푸스는 스스로 두 눈을 빼내 장님이 되어 방랑의 길을 떠난다.

목걸이의 저주는 이어진다. 오이디푸스와 이오카스테의 아들 폴리네이케스는 형제간의 왕위 다툼에서 밀려나자 아르고스 왕국으로 가서, 테베를 공략하고자 장군들을 모은다. 그런데 암피아라오스 장군이 응낙하지 않자, 그 장군의 아내 에리필레에게 목걸이를 주어, 그녀로 하여금 남편이 참전하게 한다. 참전 장군들 모두가 전몰한다.

암피아라오스의 아들 알크마이온은 목걸이에 탐이 나 아버지를 죽게 했다고 어머니 에리필레를 죽이는데, 그 후 정신착란을 일으키며, 복수의 여신에게 쫓겨 방랑하다가 살해된다. 그리고 훗날, 또 훗날, 목걸이의 저주는 이어진다.

삶의 비극적 악몽

오이디푸스와 이오카스테는 아들 쌍둥이와 두 딸을 두었다. 큰딸 안티고네는 앞을 못 보는 오이디푸스가 방랑할 때 그 고행을 같이하면서 아버지가 죽을 때까지 돌본다.

반면, 아들 쌍둥이 중 하나는 왕위를 지키러 싸우고, 하나는 왕위를 빼앗으려고 싸우다가 둘 다 죽는다.

새로 왕이 된 오이디푸스의
처남 크레온은 테베를 공략하
여, 조국을 배신한 폴리네이케스
의 시신을 새와 짐승의 밥이 되
게 들판에 내다 버리라 명령한
다. 안티고네는 혼자 오빠의 시
신을 수습하나, 발각되어 갇힌
다. 안티고네는 목을 매어 죽는
다. 안티고네의 약혼자이며, 새
왕 크레온의 아들인 하이몬도 안

「헨리 푸젤리의 초상」
(토마스 로렌스, 18세기경, 유화, 보나 미술관)

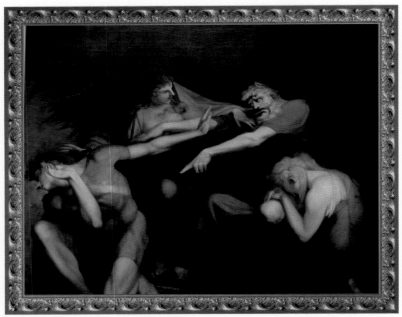

「아들 폴리네이케스를 저주하는 오이디푸스」(헨리 푸젤리, 1786년, 유화, 워싱턴 내셔널 갤러리)

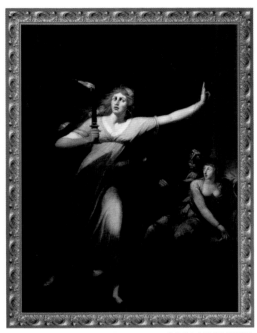

「맥베스 부인의 몽유병」
(헨리 푸젤리, 1784년, 유화, 루브르 박물관)

티고네를 구하러 왔다가 비탄에 빠져 칼로 자신을 찔러 죽는다.

비극을 잉태한 채 태어난 오이디푸스, 숙명적인 비극의 굴레에 휘말릴 수밖에 없었던 오이디푸스, 그런 아버지를 쌍둥이 형제는 이해하지 못했고, 심지어 아버지의 과거사를 들춰내며 모욕까지 한다.

아들에게 실망하고, 절망하고, 분노한 오이디푸스는 "쌍둥이 형제들이 서로 죽이게 해달라"며, 꾸짖고 저주하면서 죽는다.

오이디푸스의 이 저주는 사실이 된다. 쌍둥이는 서로가 서로를 찔러 둘 다 죽고 만다.

바로 이 저주를 그림으로 남긴 화가가 있다. 헨리 푸젤리(Henry

Fuseli, 1741~1825)다. 그림은 「아들 폴리네이케스를 저주하는 오이디 푸스」이다.

푸젤리는 고국 스위스에서 도피하여 영국에 정착한 화가다. 삶 자체가 꿈이요, 꿈 중에서도 악몽이라면, 오이디푸스의 대물림 비극, 그 저주의 삶은 악몽 중의 악몽일 텐데, 푸젤리는 고국에서 한때 성직자였던 그답지 않게, 이런 악몽에 형이상학적으로 접근하지 않았다.

색욕과 공포의 악몽

푸젤리는 인간이 드러내고 싶어하지 않는, 그러나 무의식계에서 갈망하는, 예를 들어 '오이디푸스 콤플렉스'나 '안티고네 콤플렉스' 같은 원초성, 또는 무의식계에 누적된 채 풀리지 않은 색욕과 불안과 공포, 이런 것들을 꿈의 표상으로 상징하여 표현하고자 한 화

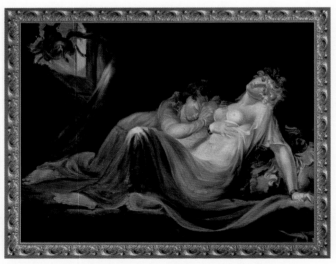

「잠자는 두 처녀를 떠나가는 잉크부스」 (헨리 푸젤리, 1793년, 유화, 무랄텐구트)

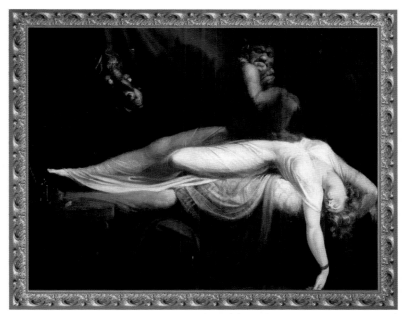

「악몽」(헨리 푸젤리, 1781년, 유화, 디트로이트 미술관)

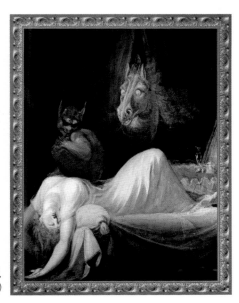

「악몽」(헨리 푸젤리,
1790~1791년, 유화, 괴테 박물관)

가다.

세익스피어의 작품을 소재로 한 「맥베스 부인의 몽유병」을 비롯해서 푸젤리를 미술계에 화려하게 등단시킨 작품 「악몽」 등이 바로 그렇다.

작품 「악몽」은 두 편이 있다. 누워 잠든 여인, 꿈에서 성적 절정을 느낀 것인지 몸은 활처럼 휘고 목과 팔이 젖혀진 채 입술을 살포시 열고 잠든 여인, 그 여인의 배 위에는 원숭이를 닮은 괴물이 앉아 있고, 장막 사이로 말이 머리만 디밀고 눈동자도 없는 횅한 눈으로 여인을 들여다보고 있다.

잠��꬀대를 '몽예(夢囈)'라 하고, 가위눌림을 '몽압(夢壓)'이라 하고, 악몽이나 가위눌림으로 인해 놀라서 깨는 증상을 통틀어 '몽염(夢魘)' 혹은 '귀염(鬼魘)'이라 하고, 꿈속에 교접하는 것을 '몽교(夢交)' 혹은 '귀교(鬼交)'라 하고, 교접자를 '몽마(夢魔)'라 하고, 이렇게 해서 임신한 것처럼 배가 불러오는데 몸은 여위면서 때가 되어도 출산하지 않는 것을 '귀태(鬼胎)'라 한다.

푸젤리의 작품 「악몽」에 나오는 동물이나 동물을 닮은 괴물이 '몽마'다. 여자의 꿈에 나타나는 수몽마를 '잉크부스', 남자의 꿈에 나타나는 암몽마를 '사크부스'라고

남자 꿈에 나타나는 '사크부스'

한다.

　중국의 고서 《옥방비결》에는 "만일 성생활을 제대로 안 하여 성적 욕구가 커지면 악마와 사악한 귀신이 이때를 틈 타 사람의 모습으로 교접한다. 사람보다 교접 기교가 훨씬 능란해서 사람은 꿈속에서 귀신에게 완전히 빠지게 된다……. 이렇게 귀신과 교접하는 동안 그들은 사람과 관계할 때보다 커다란 기쁨을 느끼지만, 동시에 치유하기 어려운 귀병(鬼病)에 걸리게 된다"고 하였다.

　꿈속 교접은 분명 병이다. 푸젤리 그림 속 몽마 같은 흉측한 괴물에 시달리는, 치유하기 어려운 병이다.

골치우스와 식욕부진

펠롭스와 아가멤논

제1세대 : 탄탈로스

탄탈로스는 아들 펠롭스를 죽여 올림포스신들을 대접하기 위한 요리로 만든다. 이를 알게 된 신들은 탄탈로스를 타르타로스라는 나락에 떨어뜨리고, 펠롭스를 살려낸다. 데메테르 여신이 이미 살점 하나를 집어 먹어서 펠롭스의 한쪽 어깨살이 없기에 헤파이스토스 신이 상아로 메워준다.

제2세대 : 펠롭스

멀쩡해진 펠롭스는 피사 왕국에 가서 어여쁜 공주와 혼인하려고 한다. 헌데 피사의 왕은 사위에게 죽임을 당한다는 예언 때문에 전차경주를 하여 딸에게 청혼하는 수많은 청혼자들을 죽인다.

펠롭스는 왕의 마부에게 공주와 첫날밤을 보내게 해줄 테니 왕의 마차바퀴가 경

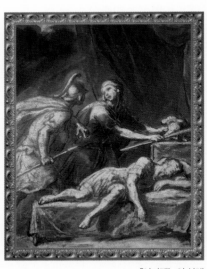

「아가멤논의 살해」
(이탈리아화파, 18세기경, 소묘, 보나 미술관)

주 중에 떨어져 나가게 해달라고 매수한다. 과연 경주 중 바퀴가 빠지고 왕은 죽는다. 마부는 공주와의 첫날밤을 요구하고, 펠롭스는 마부를 바닷가 벼랑에서 밀어 떨어뜨려 죽인다. 펠롭스는 왕위에 오르고, 공주와의 사이에서 많은 자식을 낳는다.

제3세대 : 쌍둥이 아트레우스, 티에스테스

펠롭스의 자식 중에 아트레우스, 티에스테스라는 쌍둥이가 있다. 둘은 펠롭스가 님프와의 사이에서 낳은 이복동생을 우물에 빠뜨려 죽이고, 미케네 왕국으로 도망친다. 미케네 왕이 죽자 형인 아트레우스가 왕이 된다.

티에스테스는 형수를 유혹하여 왕위를 찬탈하려고 한다. 형은 동생을 추방하고, 동생의 두 아들을 죽여 요리하여 동생에게 먹인다.

제4세대-(1) : 티에스테스의 아들 아이기스토스

쌍둥이 중 동생인 티에스테스는 형에게 복수하려고 자기 딸을 임신시킨다. 그리고 자기 씨를 임신한 딸을 형인 아트레우스와 혼인하게 한다. 이렇게 해서 태어난 아들이 아이기스토스이다. 형의 아들이지만 사실은 동생의 씨인 아이기스토스에 의해 형은 죽임을 당한다.

제4세대-(2) : 아트레우스의 아들 아가멤논

쌍둥이 중 형인 아트레우스의 아들 아가멤논과 메넬라오스는 스파르타로 추방당한다. 아가멤논은 그곳의 공주 클리타임네스트라와

혼인하고, 메넬라오스는 공주 헬레네와 혼인한다.

헌데 트로이 왕자 파리스에게 헬레네를 빼앗긴다. 이렇게 해서 '트로이 전쟁'이 일어난다. 전쟁이 끝나고 아가멤논이 승전하여 귀향하자 아이기스토스와 아가멤논의 부인 클리타임네스트라는 은밀하게 공모하여 아가멤논을 살해한다.

탄탈로스와 헨드릭 골치우스

펠롭스 가문은 왜 이토록 대를 이어가며 골육상쟁을 벌인 것일까? 그것은 신의 저주다. 그렇다면 저주는 어디에서부터 시작한 것일까? 아들을 죽여 요리로 만든 탄탈로스 때문이다.

탄탈로스는 제우스와 님프 플루토 사이에서 태어나 리디아 넓은 땅을 다스리는 부유한 왕국의 왕이어서 신들에게 초대되어 암브로시아와 넥타르를 먹고 마시며, 신들의 총애를 받는다. 헌데 그가 신들을 초대하여 아들 펠롭스를 죽여 만든 요리를 대접한다. 결국 신들의 분노로 타르타로스에 떨어져 기갈의 고통을 당한다.

목이 말라 물을 마시려 하면 물이 바닥을 드러내고, 배가 고파 머리 위에 주렁주렁 달린 열매를 따 먹으려 하면

「탄탈로스」(지오아치노 아세레토, 1640년경,
유화, 오클랜드 미술관)

나뭇가지가 위로 올라가 영원한
갈증과 기아에 시달린다. 이게
끝이 아니다. 신들은 탄탈로스
가문에 가혹한 저주까지 내린다.
그래서 이 가문은 추악한 골육상
쟁을 이어가게 된 것이다.

그래도 이 저주는 끝이 난다.

「자화상」 (헨드릭 골치우스, 1592~1594년,
알베르티나 박물관)

제5세대 : 오레스테스,
엘렉트라 남매

아가멤논이 살해당하고, 세월이 흘러 7년 후 아가멤논의 아들 오
레스테스와 딸 엘렉트라 남매는 어머니 클리타임네스트라와 그녀
의 연인 아이기스토스를 죽인다. 오레스테스는 원수 아이기스토스
의 아들도 죽이고 왕권을 되찾는다. 이로써 이 가문의 저주는 모두
풀린다.

탄탈로스의 형벌을 그림으로 남긴 화가 중 헨드릭 골치우스가 있
다. 그는 그리스신화를 주제로 그림도 여럿 그렸는데, 그 중 하나가
탄탈로스의 그림이다.

식욕부진의 여러 유형

헨드릭 골치우스(Hendrik Goltzius, 1558~1617)의 그림 중에
「케레스와 바쿠스가 없으면 비너스는 추위에 떤다」는 것도 있다. 비
너스를 중심으로 하단에 아모르가 횃불을 들어 비너스를 따뜻하게

해주고 있고, 상단에 사티로스가 음흉한 웃음을 지으며 과일을 한 아름 들고 비너스를 유혹하고 있는 그림이다.

「탄탈로스」 (헨드릭 골치우스, 1588년, 오클랜드 미술관)

그렇다면 그림 제목에 나오는 케레스, 바쿠스는 왜 안 그려진 걸까? 제목에 이들이 '없으면'이라고 했으니 당연히 그림에서 빠질 수밖에 없다.

그렇다면 이들이 없으면 왜 비너스는 추위에 떨게 되는 걸까? 케레스는 대지를 풍요롭게 하는 여신으로 그리스신화의 데메테르와 동일하고, 바쿠스는 술의 신으로 그리스신화의 디오니소스와 동일하다. 그러니까 먹을 것, 마실 것이 없으면 누구라도 기갈과 추위로 고통당할 수밖에 없다. 이럴 즈음에 이르면 비너스라도 사악한 사티로스의 유혹에 넘어

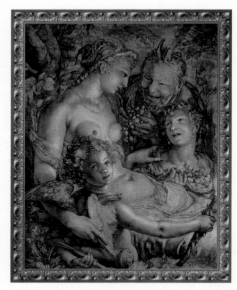

「케레스와 바쿠스가 없으면 비너스는 추위에 떤다」
(헨드릭 골치우스, 1603년경, 유화, 필라델피아 미술관)

❶ 식혜, ❷ 삽주가루, ❸ 울금가루, ❹ 인삼차, ❺ 둥굴레, ❻ 하눌타리, ❼ 계내금(닭의 위장 내벽껍질),
❽ 차조기잎

갈지도 모른다.

먹고 마시는 것은 그만큼 중요하다. 헌데 누구는 식탐을 넘어 폭식증으로 자신마저 통제하지 못하는가 하면, 누구는 거식증까지는 아니어도 식욕부진으로 도통 입맛이 없어 고생하기도 한다.

식욕부진은 우선 첫째, 만성 체기에 의한 경우가 있다. 더부룩하고 트림에서 악취가 난다. 삽주가루를 식혜로 복용한다.

둘째, 비위가 약해 온 경우가 있다. 윗배가 그득하고 아프며 설사도 잘 한다. 따뜻하게 하거나 배를 쓰다듬어 주면 편해진다. 울금가루를 미음으로 먹는다.

셋째, 기가 허한 경우가 있다. 조금만 먹어도 토하고 싶고 피로권태하다. 인삼차가 도움이 된다.

넷째, 위장에 진액이 부족한 경우가 있다. 입이 마르고 혀까지 건조해지고 변도 굳는다. 둥굴레차가 좋다.

다섯째, 기름진 것이나 단 것을 즐겨 온 경우가 있다. 음식냄새마저 맡기 싫고 변이 흩어지거나 시원찮다. 하눌타리껍질을 달여 마신다.

여섯째, 욕구불만 등 신경성으로 온 경우다. 신경이 예민한 여러 증상이 나타난다. 차조기잎을 끓여 마신다. 한편 소아의 식욕부진에는 계내금(닭의 위장 내벽껍질) 가루를 먹인다.

허나 거식증일 때는 이를 전문으로 하는 의료인의 상담을 받아야 한다.